V 691.

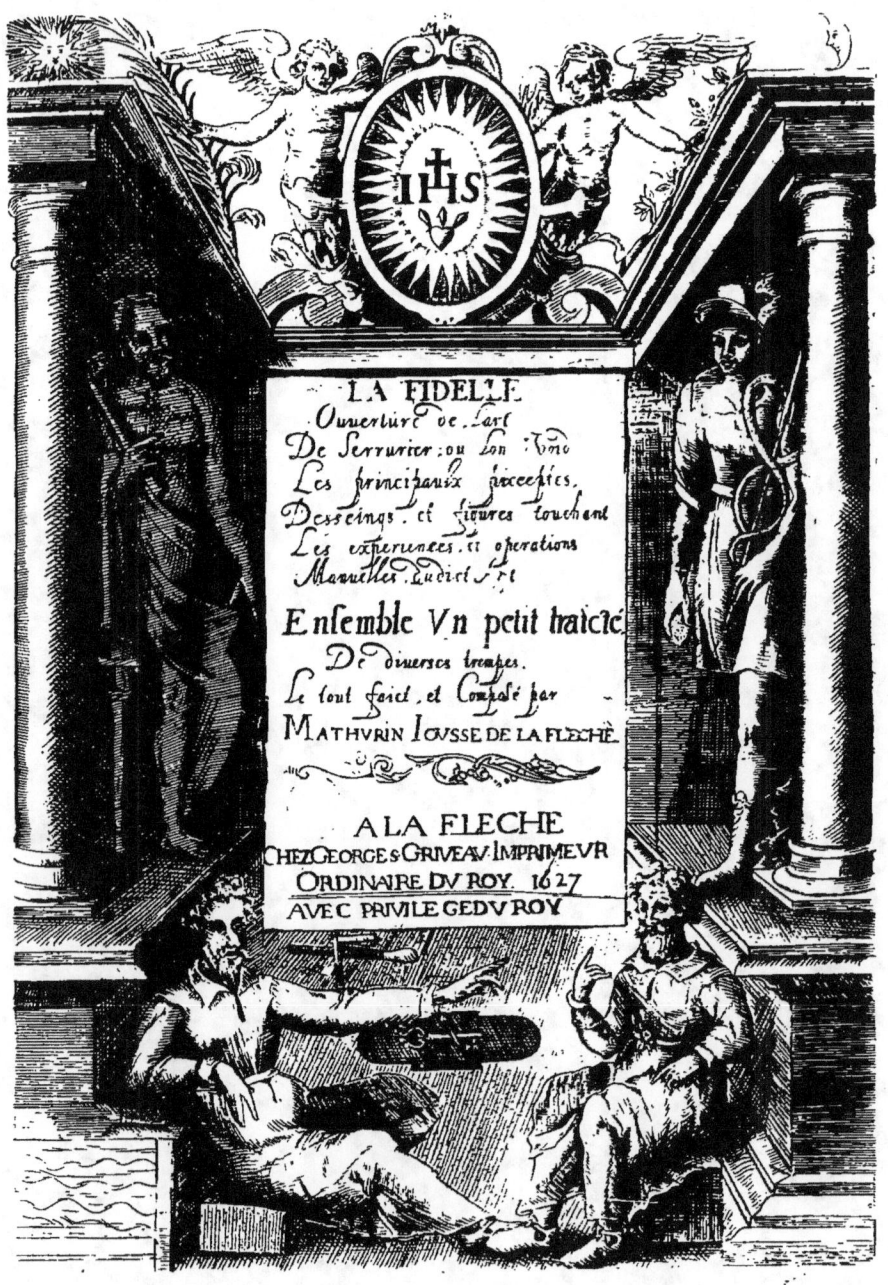

A MESSIEVRS,

MESSIEVRS LES REVERENDS PERES DE LA COMPAGNIE DE IESVS.

MESSIEVRS,
Le lustre & esclat incomparable de la doctrine & vertu que vous professez, & enseignez auec vne admiration singuliere de tout l'Vniuers, semblerott me deuoir rendre timide, & craintif d'approcher de vous, pour vous presenter & consacrer ce rude & mal-poly mien petit labeur : mais au contraire, c'est ce qui m'encourage d'auoir recours a vous, & de vous supplier de permettre que ie le face sortir au iour, sous l'authorité de vostre nom, comme estant seul, qui peut estouffer toute enuie, & clorre la bouche à la mesdisance. Car bien que ie sçache que la bassesse de mon Art n'ayt rien de commun auec la sublimité des Sciences qui vous sont familieres : neantmoins cognoissant combien inseparablement vous auez ioinct à la pieté & vertu, le bien & profit du public, & d'vn chacun en particulier, i'ay iugé que le desir que i'ay d'y contribuer selon mon petit pouuoir, feroit trouuer acces aupres de vous à ce petit ouurage, pour le munir & armer du bouclier de vostre protection. C'est pourquoy voyant combien necessaire est à tout le commun cest Art ; & ayant experimenté par vn long & assiduel exercice que i'en ay faict, depuis vn assez bon nombre d'années, tant en diuerses sortes de besongnes & ouurages où m'auez faict l'honneur de m'employer, qu'en plusieurs autres particuliers, combien grande est la difficulté d'en auoir vne cognoissance & practique asseurée : I'ay cherché tous les moyens qui m'ont esté possibles d'apporter soulagement, & faciliter le chemin à ceux qui le voudront embrasser. Et ay pris la hardiesse de vous offrir & dedier ce que i'en ay faict, comme estant ceux ausquels, le desir de seruir m'a tousiours inuité à en rechercher, & faire les principales experiences. Et comme les essays diligens, & curieuses recherches que i'en ay faictes, n'ont tendu à autre fin, qu'à correspondre à l'honneur que m'auez tousiours faict de m'employer, aussi ay-ie iugé que si peu de practique asseurée qu'en ay peu auoir, ne pouuoit estre mieux consacré à personne, qu'à ceux ausquels i'estois totalement dedié. Ie vous supplie, Messieurs, luy donner vn aussi fauorable accueil, que ie le fay de bon cœur partir de mes mains, pour vous aller tesmoigner le desir que i'ay d'estre à iamais,

MESSIEVRS,

<div style="text-align:right">Vostre tres-humble & obeissant
seruiteur, M. IOVSSE.
† ij</div>

L'AVTHEVR A SON LIVRE.

Nfant de mon esprit qui vas voir la lumiere,
Pourquoy t'aduances-tu d'vn pas audacieux
De t'en aller tout nud ainsi de chez ton Pere,
Tu pourras rencontrer le Zoile enuieux :

Toutesfois ton dessein se monstrant charitable,
Puis que tu veux donner aux apprentifs secours,
Te doit gaigner vn œil propice & fauorable,
Qui benisse à iamais le bon-heur de ton cours.

AVX ENVIEVX.

Mome pourquoy remply de calomnie,
Vas-tu rongeant ce liure officieux?
Va, ie ne crains de ta dent ennemie,
Ny le venim, ny le croc furieux.

Que si de plus, le mal-talent animé
Le feu nuisant de ton Zele maudit,
Souuienne toy de ce qu'Æsope dit
Que le serpent en vain ronge la lime.

EXTRAICT DV PRIVILEGE DV ROY.

OVIS par la grace de Dieu Roy de France & de Nauarre, A nos amez & feaux Conseillers, les gens tenant nos Cours de Parlement à Paris, Roüen, Tholose, Bourdeaux, Dijon, Aix, Grenoble, Rennes, Maistres des Requestes, Ordinaires de nostre Hostel, baillifs, Seneschaux, Preuosts, ou leurs Lieutenans & autres nos Iusticiers & Officiers qu'il appartiendra, Salut. Nostre bien amé Mathurin Iousse marchand, & maistre Serrurier en nostre ville de la Fleche, nous a fait remostrer qu'il auoit grandement & longuement trauaillé à mettre & rediger par escrit la Methode & Art de Serrurier, comme aussi celuy de Charpentier en deux liures & deux volumes. Le premier intitulé La Fidelle ouuerture de l'Art de Serrurier, où se voyent les principaux preceptes, desseins & Figures, touchant les experiences dudit Art, auec vn petit traicté de diuerses trempes. Le second intitulé Le Theatre de l'Art de Charpentier, enrichy de diuerses figures, auec interpretation d'icelles : le tout fait & dressé par ledit Iousse, auec grand nombre de planches grauées, tant en taille douce qu'autrement, qu'il a adioinctes au discours, pour l'intelligence de son institution : lesquels traictez ledit exposant desireroit volontiers faire imprimer & mettre en lumiere en ladite forme & maniere. Et craignant qu'apres auoir long temps trauaillé & fait les despens qu'il luy conuient faire en l'impression d'iceux, sans auoir nos lettres de priuilege, quelques autres entreprinssent de les faire imprimer & exposer en vente, qui seroit le frustrer entierement des fruicts de son labeur, il nous a tres-humblement suppl é le luy vouloir octroyer. A ces causes, desirant faire iouyr led. exposant des fruicts de son trauail, veilles, & recouurement de frais qu'il luy conuient faire en la taille desdites figures, & impression, Auons à iceluy exposant permis & octroyé, permettons & octroyons par ces presentes, de faire imprimer, vendre & distribuer par telles personnes que bon luy semblera, tant lesdits liures, desseins, & figures, conioincts ou separez, en tels caracteres & volumes, & tant de fois que bon luy semblera, & d'exposer lesdits traictez en vente, les vendre & distribuer par tous les lieux & endroits de nostre Royaume, & ce pour le temps & terme de dix ans entiers & accomplis, à compter du iour que lesdits liures seront acheuez d'imprimer : sans que pendant ledit temps, aucuns Graueurs en taille douce, Libraires, Imprimeurs, Imagers ou autres puissent grauer, imprimer, ou faire imprimer lesdits traictez, ny iceux vendre ny distribuer, dont nous leur faisons expresses inhibitions & deffences sur peine de mille liures d'amende, applicable moitié à nous, & moitié à la partie interressée, despens, dommages, & interests dudit exposant, & de confiscation desdits exemplaires qui se trouueront d'autre taille ou impression : à la charge toutesfois d'en mettre deux exemplaires en nostre Bibliotheque, à peine d'estre decheu de l'effect de nostre present priuilege. SI VOVLONS, & vous mandons, & à chacun de vous ainsi qu'il appartiendra, expressement enioignons, que du contenu cy dessus vous faciez, souffriez, & laissiez iouyr & vser pleinement & paisiblement ledit exposant, cessant & faisant cesser tous troubles & empeschemens : au contraire contraignant à ce faire, souffrir, & obeir tous ceux qu'il appartiendra, par toutes voyes deues & raisonnables, nonobstant oppositions ou apellations quelconques : pour lesquelles & sans preiudice d'icelles, ne voulons estre differé, nonobstant clameur de Haro, Chartre Normande prise à partie, & lettres à ce contraires. Et pource que des presentes on pourra auoir affaire en plusieurs & diuers lieux, nous voulons qu'au vidimus d'icelles, deuement collationné par l'vn de nos amez & feaux Conseillers & Secretaires, ou fait sous le sceel Royal foy y soit adioustée comme au present original, car tel est nostre plaisir. Donné à Paris le 10 iour de Mars, l'an de grace 1624. & de nostre regne le seizieme. Par le Roy en son conseil, signé LE COQ. Et scellé du grand sceel de cire iaune.

Acheué d'imprimer le dernier iour de Mars mil six cens vingt-sept.

Table

TABLE
DES CHAPITRES ET
PRINCIPALES MATIERES
CONTENVES EN CE LIVRE.

A.

Ntiquité & vtilité de l'Art du Serrurier pag 1 ch. 1.
Acier bon & mauuais 141. chapitre 66
Acier de Piedmont 141.
Acier artificiel 142.
Acier d'Allemagne 142.
Acier à la Rose 142.
Acier d'Espagne. 142.
Acier de grain 143.

B.

Braser cadenats, & autres pieces 16. chapitre 12.
Boucles pour les portes 98, chap. 50.

C.

Cadenats à ressort 16. chap. 11.
Cadenats où la clef fait vn, ou deux tours pour les ouurir, & fermer 18. chapitre 11.
Chaire par laquelle on peut aduancer & reculer 119 chap. 57.
Autre chaire auec des mouuemens 120.
Pour faire sonner fort aysement de grosses Cloches 130. & 131. ch. 61.

E.

Estamer en poisse targettes, & autre ouurage 105. chap. 52.
Email pour emailler targettes, & autres ouurages de relief 106. chap. 53.
Enseignes à mettre au deuant des logis 112. 113. & 114.

F.

Faucillons en dehors & en dedans 84.
Le moyen de cognoistre le fer lors qu'il est chaud 8. chap. 5.
Pour forger vn clou 9 chap. 6.
Pour apprendre à forger clefs, & autres ouurages 13. chap. 8.
Ferrures de grandes portes pour le deuant des logis 90. chap. 43.
Ferrures de petites portes communes 93 chap. 44.
Ferrures de portes qui s'ouurent & ferment des deux costez 94. chap. 45.
Ferrure de portes qui se ferment d'elles mesmes 94. chap. 46.
Ferrures de cabinets de bois 96 ch. 48.
Ferrures de coffres 97 chap. 49.
Fleaux de balances 118. chap 56.
Pour mettre le fer & acier de telle cou-

† iij

Table

leur que l'on voudra 132. ch. 62.
Fueillages, & escritures sur le fer & acier 133.
Oster la couleur de dessus le fer, sans le limer 133.
Pour cognoistre le fer doux, auant que de le casser 137.
Pour cognoistre le fer apres qu'il est cassé 138.
Fer rouuelin cassant à chaud 140 ch. 65.

G.

Grilles entrelacées pour mettre aux croysées, & fenestres des logis 109. 110. & 111. ch. 54.

H.

Heutcouërs pour les portes 102.

I

Iambe de fer pour les mutilez 124.

L.

Les conditions requises à l'Apprentif 2. chap. 2.
Comme il faut limer les serrures
Le deuoir du Maistre à l'endroit de l'Apprentif 3. chap. 3.

M.

Main de fer auec le bras pour les mutilez 122. ch 58.
Machine à tailler limes 149. chap 69.

N.

Noms des rouëts, & autres gardes que l'on fend dans les clefs 77. ch. 41.

O.

Outils qui seruent au Serrurier 3. chapitre 4.

P.

Passe par tout 76.
Pleines-croix renuersée en dehors 85.
Pleine-croix hastée en dedans 85.
Pleine-croix hastée en dedans, & renuersée en dehors ibidem.

Pleine-croix renuersée en dedans ibid.
Planche foncée 88.
Planche fonsée, hastée, & renuersée 88.

Pour les clefs des serrures Benardes.

Pertuis en iambe 88.
Pertuis volant ibid.
Pertuis en ouaille 89.
Pertuis en cœur ibidem.
Pertuis en trefle ibidem.
Pertuis en rond ibidem.
Pertuis quarré-canclé ibidem.
Pertuis en estoille ibidem.
Pertuis en croix de S. André. ibid.
Pesles en bord pour les coffres 22.
Pesle dormant pour les portes 53.
Pesle dormant ayant la clef creuse, qui ouure des deux costez 56.
Potée pour polir fer, & autre ouurage. 133.

R.

Ressort à boudin 58.
Pour faire les rouëts & gardes que l'on fait dans les clefs 83. ch. 42.
Pour tracer & coupper rouëts commis pour les serrures 19. chap. 15.
Rouët renuersé en dehors 84.
Rouët à crochet ibidem.
Rouët renuersé en dedans ibidem.
Rouët foncé 85.
Rouët hasté 86.
Rouët en fust de virebrequin ibid.
Rouët en fond de cuue 87.
Rouët en S ibidem.
Rouët en Y ibidem.
Rouët en M ibidem.
Rouët en N ibidem.
Rouët en baston rompu ibidem.
Rouët en 4 de chiffre ibidem.
Rouët en fleche ibid.

S.

Serrures antiques 10. chap. 7.
Les pieces requises aux Serrures quarrées, trefieres, & autres 13. c. 9.
Serrures en bois 15. chap. 10.
Pour forger houssettes & autres serrures semblables, pour coffres 20. ch. 16.
Comme il faut limer les serrures 21. c. 17.
Serrure dicte pesle en bord 22.

Table

Serrure à deux fermetures 24.& 27.c 18
Serrure à trois fermetures 29.& 30.c.20
Serrure à quatre fermetures.32.& 33.c.21
Serrure à cinq fermetures 35 & 37.c.22.
Serrure à six fermetures 39.& 40.c.3.23
Serrure à huict fermetures 42.& 43.c.24
Serrure à dix fermetures 45.& 46.c.25
Serrure à douze fermetures 48.& 50. 6.
Serrure à sept, neuf & vnze fermetures 52. chap. 28.
Serrure qui s'ouure auec diuerses clefs par vne mesme entrée 52.ch 28.
Serrure appellée pesle dormant pour les portes, & cabinets 53. chap.29.
Serrure auec vn loquet 54.ch. 30.
Serrure auec vne clinche 55.ch.30.
Serrure à tour & demy pour les cabinets 56. chap.33.
Serrure à tour & demy pour les portes 59. chapitre 34.
Serrure à deux pesles 60.& 62.c.35.
Serrure à trois pesles. 64.65.ch.36.
Serrure à quatre pesles 67.68.ch.37.
Serrure à cinq pesles 70.71.ch.38.
Serrure à sept pesles 73.74.ch.39.
Serrure appellée passe par tout 76.c.40

Soufflets pour les Serruriers, & autres trauaillans à la forge 137.chap.63.

T.

Targettes de plusieur façons 103. 108. chap. 51.
Tire-plomb pour les Vitriers 128. 1.9. chap 60.
Traicté des trempes 144. ch 67.
Trempe pour l'acier Limosin, Clamesi, & artificiel ibidem.
Trempe pour l'acier de Piedmont ibid.
Trempe pour ressorts 145.
Trempe pour acier à la Rose 146.
Trempe pour l'acier d'Espagne ibid.
Trempe pour les limes, & autres outils de fer & d'acier 147. chap. 68.
Trempe pour les petites limes, tarraux, & fillieres 148.

V.

Vis de fer faictes à la filliere pour les estaux, presses, & pressoirs 125.
Vis pour les presses des Imprimeurs 126 &127.

Fin de la Table.

LA

LA FIDELLE OVVERTVRE
DE L'ART DE SERRVRIER

De l'antiquité & vtilité de l'art de Serrurier.

CHAPITRE I.

'EST vne chose asseurée que la necessité de quelque art que ce soit, se voit & cognoist par son antiquité: Car puis que ainsi est que l'inuention des arts à esté causée, par le besoing qui à contrainct nos premiers peres a s'employer à la recherche d'iceux, comme d'vn appuy & soulagement de la vie: il n'ya point de doute qu'ils se sont particulierement occupez à rechercher ceux dont la vie humaine, se pouuoit plus difficilement passer. Ce que ainsi estant, ie peux veritablement dire qu'entre tous les arts mechaniques, il n'y en à aucun qui se puisse parangonner à celuy du Serrurier, pour nous estre vtile & necessaire, l'inuention d'iceluy estant s'y vieille & antique qu'il semble auoir prins naissance auec c'est vniuers mesme. Car pour en trouuer la premiere origine, laissant a part ce que les fables en disent, il faudra au rapport de la Saincte escriture mesme parcourir tous les siecles passés pour en venir iusques à Tubalcain la naissance duquel à esté contemporaine auec celle du môde, & qui a obligé toute la posterité, par l'inuention de c'est art, que s'y nous voulons passer & examiner le fruict & vtilité que iournellement le public & particulier en reçoit, nous trouuerons que c'est art est d'autant plus profitable a tout autre qui les surpasse tous en cecy estans tres certain qu'il n'y à maison famille chasteaux villes ou lieu de deffense qui ne tienne toute son asseurance de la Forge & du fer. Et ou particulierement reluist & esclatte la dignité de c'est art, c'est a l'industrie requise à le dignement exercer: Car outre la difficulté qu'il y a à en auoir vne experimentée cognoissance qui en tesmoigne assez la subtilité, la varieté des serreures, enrichissement d'icelles, & autres pieces infinies qu'il faut que iournellement l'industrieux Serrurier inuente, monstre manifestement qu'il n'y à art manuel auquel cestuy-cy doiue ceder, car ie ne suiuray iamais le party de ceux qui pensent que l'excellence des arts se doiuent mesurer par la dignité de la matiere, en laquelle ils se pratiquent, veu quelle n'est nullement l'effect de l'art, ainse le subiect de la forme artificielle qui est son vray effect, & de la seule excellence de laquelle l'art emprunte toute la sienne: Car si on ne veut dire contre toute raison que faire vn clou d'or où d'argent est vne chose plus releuée que forger limer, & grauer les plus excellentes

A

pieces qui se facent en fer ce que personne n'aduouëra.

Et c'est en quoy ie m'estonne que veu le besoing que l'utilité publicque en à: Personne que ie sçache, ne s'est encores iusques à present ingeré d'en mettre aucune chose par escrit, ains au contraire ceux qui en ont eu la plus grande cognoissance se sont contentez d'vne practicque mercenaire, sans se soucier d'en decouurir aucune chose à la posterité; enseuelissant auec eux tant de belles & rares experiences qu'vn assiduel trauail leur auoit faict descouurir. Chose veritablement qui ne se peut assez regretter & déplorer, & qui à faict que i'ay osé le premier donner ouuerture, & inciter chacun à y contribuer, ce que l'art & experience luy en aura peu fournir.

C'est donc ceste consideration qui me faict mettre au iour ce traicté, tant pour facilliter en tout mon possible, le chemin a ceux qui embrassent l'apprentissage de c'est art Afin qu'apres en auoir reçeu par ce moyen quelque soulagement, ils soient pareillement inuitez à faire le mesme à l'endroict de ceux qui leur succederont, & ainsi augmenter de plus en plus le lustre de c'est art auquel nous auons vne particuliere obligation. Et par ce que pour s'adonner à quelque art que se soit. Le premier esgard qui se doit auoir, c'est de voir si on y est propre & idoine, ie commenceray par les conditions requises en celuy qui veut embrasser cestuy-cy.

CHAPITRE II.

Des conditions requises à l'apprentif.

Ntre toutes les conditions requises à quiconque desire faire apprentissage de quelque art que se soit, il est certain & euident que la principale, c'est le desir d'apprédre, & se rendre expert en iceluy. Mais s'il y a art ou mestier ou soit particulierement requise vne singuliere affection à qui en veut acquerir vne asseurée cognoissance & practicque. C'est en celuy du Serrurier où autrement la difficulté qui se r'encontre à l'exercice d'iceluy le desgouteront bien tost, & quittera tout incontinent ce que froidement, il auroit embrassé: Mais côme en vain se propose on vne fin si quant & quat on n'est appareillé de moyés pour y paruenir, auant que de s'engager plus auát & rechercher plus affectueusemét l'experience de c'est art, il faut qu'il prenne garde à voir diligemment, s'y les force de son corps correspondront à son desir : car s'il n'est allaigre sain de corps robuste & de bonne complexion pour supporter la peine & le trauail continuel, requis à la praticque de c'est art, il sera subiect à plusieurs maladies comme douleurs des yeux mal de teste douleurs de iambes, causées pour estre tousiours debout aupres du feu & par vn labeur assidu. Que s'il se sent assez muny contre ses incommoditez Il faudra lors qu'il face choix de quelque bon & experimenté maistre, duquel bien soigneusement conduict instruict & dirigé, il pourra s'asseurer de faire vn progres tel qu'il desire.

CHAPITRE III.

Le deuoir du maiftre à l'endroict de l'apprentif.

Vis que ainfi eft que nous fommes aueuglés en ce que nous aymons, & ne iugons pas facilemēt des chofes ou nous fommes portez, ce n'eft pas affez que l'apprentif fuiuant fon affection, & defir fe laiffe incontinent aller & fans autre confideration embraffe cet art autant laborieux que difficile. Mais il faut que le fage & experimenté maiftre regarde s'il eft pour fubfifter & perfeuerer à la continuation du trauail, pourquoy faire il ne fera hors de propos auant que de le receuoir foubs fa difcipline, l'experimēter deux ou trois mois, & l'ayant recogneu propre & defireux d'aprendre, il l'admettra commençant à luy montrer fidellement & metodiquement chofe la plus requife en matiere d'enfeigner.

Et pour commancer.

A premiere chofe qu'il luy montrera c'eft de cognoiftre les outils les plus neceffaires, de les mettre & dreffer en leur place & de les tenir nets fans pouffiere, & fe prendre garde qu'ils ne contractent ou amaffent aucune rouille quand ils ne feruiront pas fouuent, de nettoyer & frotter auec equailles qui fortent du fer en forgeant, l'enclume, bigorne, eftaux, gros marteaux, fleaux de baléces ily en à dās la boutique, Taffeaux, & petites bigornes qui sōt furl'eftable. Mais il eft neceffaire pour les pouuoir plus facilement remettre en leur propre place & lieu, & fçauoir à quoy ils font deftinés de retenir en memoire les nōs qu'on leur à dōnnez fuyuant leur vfage, ie les eftalle icy par ordre finon tout au moins les plus vtiles & ceux defquels on fe fert communement.

CHAPITRE IV.

Les noms des principaux & plus neceffaires outils qui feruent au Serrurier.
Premierement.

L'enclume qui fert à battre le fer à chaut & à froid, cinq ou fix gros marteaux à frapper deuant les vns à pane droicte pour eflargir le fer, les autres à pane de trauers pour le tirer.

Marteaux à main à pane de trauers & pane droicte.

Marteaux à tefte platte, pour dreffer & planir le fer.

Marteaux à tefte ronde, pour emboutir les pieces rōdes & demyes rōdes.

La bigorne, pour tourner les groffes pieces en rond & pour bigorner les anneaux des clefs, & autres pieces quelquefois icelles bigornes tiennēt au bout de L'enclume.

Le tranchet pour couper les petites pieces de fer à chaut que l'on met pour l'ordinaire au cofté de L'enclume ou fur le pillier d'icelle.

Les foufflets, pour chaufer le fer, fimples ou doubles.

La tuyere de la forge, par ou paffe le vent des foufflaicts.

Les tenailles droictes, pour tenir les petites pieces de fer dans le feu.

Tenailles crochés, pour tenir les groffes pieces de fer dans le feu.

Tyfonnier & palette de fer, pour ouurir le feu & pour fablonner le fer.

Lauge de pierre ou de bois pour mettre l'eau de laforge.

Le ballay ou efcouuette, pour arroufer le feu & pour referrer le charbon.

Sizeaux ou tranches, pour fendre les barres de fer à chaut.

Sizeaux ou tranches percées, pour couper les fiches, ou couplets, & autres petites pieces de fer à chaut.

Poinçons ronds, pour percer les pieces en ront.

Poinçons Carrez, pour percer les pieces carrées.

Poinçons plats, pour percer les trous plats.

Poinçons en oualles, pour faire trous de ceste figure.

Mandrins ronds, pour tourner canons bandes & autres pieces.

Mandrins carrés pour accroistre les trous faicts auec le poinçon.

Mandrins en oualle, pour faire semblable chose.

Mandrins en louzange, pour faire les grilles de ceste façon.

Mandrins en triangle, & autres figures que l'on à affaire pour reserrer & enformer les trous apres qu'ils sont commencés auec les poinçons.

Broches rondes de plusieurs grosseurs, pour faire couplets, fiches, & pour tourner plusieurs pieces à chaud & a froid.

Broches carrées de plusieurs grosseurs, pour tourner les pieces dessus.

Perçoueres rondes, pour percer les pieces à chaut.

Perçoueres carrées, pour semblable chose.

Perçoueres ou les trous sont berlons ou plats, pour percer les trous plats ou carrés.

Reigle de fer, pour dresser les pieces lors qu'elles sont chaudes.

Esquierré, pour mettre les pieces à l'esquierre à chaut.

Compas, pour prendre les mesures.

Clouieres rondes, pour rabattre les testes des avis, & autres pieces.

Clouieres carrées & berlongnes, pour semblable chose.

Fourchette de fer, pour tourner les brequins, terrieres, canons, & autre pieces que l'on tourne en rond où en demy rond a chaut.

Estau, pour plier & limer les pieces a chaut.

Chasses carrées, pour entailler les pieces carement sur le carre de l'enclume.

Chasses rondes & demyes rondes, pour enleuer & entailler les pieces de ceste façon.

Suage, pour forger, & enleuer les barbes des pélles, & autre pieces semblables.

Autres suage, pour forger les pieces en demy rond, trianguler, & pieces semblable.

Fers, pour plyer les coques des serreures de coffre.

Les outils qui seruent a trauailler au fer, à froid.

Estau, pour limer le fer à froid.

Tasseaux qu'on met sur l'establie, pour percer, couper, riuer, & dresser le fer à froid.

Petites bigornes, qui ont vn bout rond, & l'autre carré pour tourner les rouets & autres petites pieces dessus.

Petis tasceaux plats, pour riuer des pieces aux serreures.

LIMES.

Gros carreaux taillés rudes, pour ebaucher, & limer les pieces de fer a froid.

Gros demys Carreaux, qui seruent a semblable chose.

Grosses carrelettes, pour limer & dresser les grosses pieces apres que le carreau ou demy carreau y aura passé.

Limes carrées, pour ouurir des trous, carres & autres.

Limes à fendre de plusieurs grosseurs, pour fendre les clefs & autres pieces sur lesquelles il faut mettre vn dossier que ie diray s'y apres.

Limes trianguler, pour faire vis taraux, & autres pieces semblables.

Limes rondes, pour écroistre les trous.

De Serrurier

Limes demyes rondes qui seruent, pour limer les grosses pieces en demyes rondes, & pour limer les sies, & plusieurs autres choses.

Limes à bouter, pour dresser les pannetons des clefs, & sies à refendre au long.

PETITES LIMES.

Limes carrées ou à poïence.
Limes demies rondes.
Limes carrelettes.
Limes coutelles.

Limes en oualle.
Limes rondes ou queue de rat.
Limes triangulaires.
Limes en cœur, & autres figures.

Toutes ces petites limes seruent, pour vuider anneaux de clefs, escussons couronnemēts, & autres pieces semblables.

Limes qui sont fendues par le milieu, pour limer embasses, & pour espargner vn filet dessus les moulcures vazes, balluftres, ou autre ornement qu'on faict aux clefs, & autres choses semblables.

Limes qui ne sont taillées que d'vn costé, pour semblable chose.

Limes à fendre de plusieurs grosseurs qui sont faictes en dos de carpe, pour fendre des compas.

Limes à fendre qui ne sont point taillées par sur les costez, pour fendre & dresser les rateaux des clefs.

De toutes les petites limes, cy-dessus il faut de chasque sorte 5. ou six, encores ne sera, pour gueres de temps, si se faict beaucoup d'ouurage dans la boutique.

LIMES DOVCES.

Carreaux doux,
Demis carreaux.
Carrelettes.
Demye rondes.

Limes à bouttes.
Limes triangulaires.
Limes en louzange.

OVTRE LES LIMES.

Il faut auoir les outils qui ensuiuent.

Petis marteaux, pour porter en ville, pour poser & ferrer la besongne, & pour seruir à la boutique.

Perçoueres rondes & platies, pour percer les pieces a froid.

Perçoueres rondes de cinq ou six grosseurs, pour faire les trous ronds.

Poinçons plats de 5. ou six sortes, pour picquer les rouets des serreures, & autres pieces lesquelles sont limés en demy rond.

Poinçons berlongs de 3 ou 4. grosseurs, pour percer les trous des pieds, des ressorts, coques & autres pieces de ceste façon.

Poinçons carrés, pour percer trous de ceste façon.

Poinçons à emboutir; & releuer rouzettes, & autres pieces sur du plomb, ou autre chose.

Contre poinçons ronds pour contrepercer les trous, pour riuer les pieces.

A iij.

Ouuerture de l'Art

Contrepoinçons berlongs & carrés, pour contrepercer les trous de ceste façon.
Forretz de plusieurs grosseurs 8. ou 10. auec leurs boestes, pour forer, & percer les pieces
Forretz carrés, pour dresser les trous des clefs, & foreures. (de fer.
Fraises rondes & carrées, pour contrepercer les pieces.
Le cheuallet, pour tenir les foretz & frases lors que l'ō fore, ou frase quelques pieces.
La pallette de bois sur laquelle on met vne petite piece d'acier trempé, & percé à demy, pour poser le bout du foret, lors que l'on fore quelque piece tout seul.
L'archet auec sa corde de boyau, pour tourner les foretz.
Callibre, pour voir si les foretz vont droict, & pour arrondir les clefs.
Tenailles a vis, pour tenir les pieces auec la main.
Tenailles a vis de bois, pour tenir les pieces pollies.
Tenailles de bois, pour mettre dans l'estau, pour pollir les grosses pieces.
Tenailles a chanfraindre que l'on met dans l'estau, pour chanfraindre les pieces.
Filieres de plusieurs grosseurs, pour faire les vis.
Tarraux de plusieurs grosseurs, auec lesquels serōt faictes les filieres, & escroues des vis.
Tourne à gauche, pour tourner les vis, & taraux, & démonter les serreures, & quelquefois pour redresser les rouets.
Suages, pour enleuer des pelles des serreures.
Autre suages, pour forger les pieces en demy rond triangulaire, & autres semblables.
Fers à bouter les tiges, & anneaux des clefs.
Fers à bouter les pannetons des clefs, lors qu'on les fend.
Fers à bouter le fer à rouet, pour faire les pieds des rouets.
Fers à limer les plaines, croix, faucillons, & autres rouets.
Petis compas, pour prendre les mesures des rouets, & autres pieces.
Pointes à tracer, pour portraire sur le fer, & tracer les rouets, & autres pieces.
Griffes à tracer les pannetons, des clefs.
Burins plats, pour fendre les pannetons des clefs.
Burins coulans, carrez, & en louzange à grauer.
Onglettes, pour mesme chose.
Echoppes, pour echopper, lors que l'on graue quelque grossiere chose en relief.
Cizelets de plusieurs sortes, pour releuer escussons targettes, & autres pieces semblables sur du plomb.
Gratueres rondes, & demye rondes, & d'autres figures, pour dresser, & arondir les anneaux des clefs & autres pieces que l'on faict de relief.
Rifloueres, & limes à reculer de diuerses façons, ce sont limes taillées douces par le bout, pour dresser, & atteindre, & n'ettoyer les figures, & autres pieces de relief.
Crochets, pour tenir le fer plat sur le plomb comme ie diray ci apres.
Vne plaque de plomb, pour mettre dessoubs.
Varlets pour blanchir les targettes écussons & autres pieces.
Bois à limer que l'on met dans l'estau, pour arondir, & dresser les pieces.
Bois, pour tourner les clefs, & autres pieces auec emeryl detrampé auec huille d'olif que l'on serre dans l'estau.
Reigle, pour dresser la besongne à froid.
Esquierre, pour equarrer les pallastres, & autres pieces.
Cizailles pour coupper le fer terue.
Cizeaux à froid, pour coupper les petites pieces de fer à froid sur tasseaux ou autres
Cizeaux à tailler des limes. (lieux.
Gros burins plats, pour coupper & emporter le fer à froid lors qu'il s'y trouue des
Burins à picquer les rappes. (grains.
Grosses rappes carrées, & plattes, & demys rondes, pour dresser les pieces de bois.

De Serrurier. 7

Petites rappes rondes, & demys rondes, pour faire les entrées des clefs, & autres ouuertures semblables.

Vn rochouer auec du borax, pour souder & brazer facilement les petites pieces comme ie diray en son lieu.

Fers à plyer les cramponnets des targettes.

Fers à limer lesdits cramponnets.

Callibres, pour limer les verrouils des targettes.

Estampes, pour riuer les boutons.

Brunissouers droicts, pour pollir le fer.

Brenissouers croches, pour pollir les aneaux des clefs.

Brunissouers demys ronds, pour estamer auec la feueille destain.

Vne poille, à estamer garnie de 20. ou 25. liures, pour le moins destain fin, pour estamer les targettes, & autres pieces comme ie diray ci apres.

OVTILS PROPRES A FERRER LA BESONGNE.

Petis marteaux, pour ferrer la besongne dans la pierre, & dans le bois, & pour frapper le clou.

Cizeaux en pierre de, plusieurs grosseurs, & longueurs.

Brequins en pierre, pour faire les trous dans le tuffeau ou pierre tendre.

Grains dorge, ou fer carré, pour faire trous en pierre dure lors que les cizeaux ny peuuent entrer.

Plastrouer, pour pousser la brique ardoyse ou pierre dans les trous lors que l'on plastre quelque piece de fer dans de la pierre.

Brequins de 7. ou 8. grosseurs.

Sye à guichet, pour faire les entrées des serreures.

Syot, pour couper quelque piece de bois.

Bedannes croches, pour ferrer les fiches dans le bois.

Cizeaux à fiches fort terues, pour ferrer les fiches dans le bois.

Cherche fiche qui est comme vn poinçon pointu & aceré par le bout qui sert, pour trouuer le trou des fiches que l'on faict crochu, & recourbé par le haut qui sert pour le retirer du bois plus facillement.

Limes coudées, pour couper, & dresser les clous à fiche.

Vne establie, pour ferrer la besongne de menuyserie.

Vn crochet, pour mettre sur ladicte establie pour tenir les pieces.

Vne varloppe, pour dresser les bois à limer, & autres pieces.

Vn valet, pour tenir pareillement les pieces sur l'establie.

Vn rabot, pour planir le fer, & pour pousser des filletz, & mouleures.

Vn petit Guillaume, pour oster du bois des croysés, & fenestres lors que les guichets sont par trop iustes.

Vsques icy i'ay à plus pres couché par ordre les noms des principaux outils dont se sert coustumierement le Serrurier, desquels apres que l'apprentif aura diligemment appris, & retenu le nom, Il doit auoir vn soing particulier de les serrer dresser, & mettre en leur place, prenant vn singulier egard aux limes, & sur tout aux douces à ce quelles ne soyent chargées de graisse, poussiere, ordure, & salletez: c'est pourquoy les ayant soigneusement essuyées & nettoyées auec vn linge sec, il les reserrera en leur lieu destiné, affin que tant luy, que le maistre, & les compagnons le puissent sans aucun retardement trouuer à leur besoing. Auec cela, il n'oubliera d'oster les machefers de la forge garnir l'auge d'eau, & de son ballay tenant le charbonnier garny de charbon : Au costé de la forge sera du sable sec pour sablonner le fer quand il est presque chaut pour souder, & doit on pareillement auoir de la terre franche vn peu sablonneuse detrampée auec

A iiij

eau, qui doit estre au costé, ou au bout de lauge, ceste terre sert pour terrasser le fer, lors qu'on faict des fiches, couplets, ou chose semblable, ou que l'on veut souder plusieurs petites pieces ensemble, ou acerer quelque chose, la terre y est necessaire: car autrement on ne sçauroit rien faire qui vaille.

Auec cela, il nettoyera les establies, reserrera la limaille qui tombe dessus & au pied des estaux, pour estre vtile en quelques medecines, & aux teinturiers de draps, de linge, ou toille : que tous les outils soient tousiours nets & qu'il ne tombe eau dessus, ce qu'aucunant faudra promptement les essuyer auec vn linge sec & les faire seicher, autrement ils seront incontinant chargés, & gastés de rouille, ce qui arriue pareillement, si on les laisse trainer dans la poussiere, c'est pourquoy les establis doiuent estre tenues nettes, comme toute la boutique affin que l'on puisse trouuer facilement les petites pieces, qui tombent le plus souuent sous les establies, toutes ces choses se doiuent faire vne ou deux fois la sepmaine.

CHAPITRE V.

Le moyen de cognoistre quand le fer est chaud.

L'Apprentif ayant appris, & retenu le nom, & la place des outils se doit par apres appliquer à la forge, & à la lime, de telle façon que conioignant tousiours le progres de l'vn & de l'autre ensemble, il puisse en peu de temps venir à bout de son desir, & contenter son maistre, & comme chasque ouurage de Serrurier, se doit commencer par feu, il me semble que pour methodiquemēt proceder : La chose qui se doit la premiere apprendre, C'est de chaufer, & faire rougir son fer de mesure, & sans le bruler, d'autant qu'en vain se force il de manier le fer sur l'enclume si ne le sçait gouuerner dans le feu. Dont pour ce faire, il faut premierement auoir égard à la grosseur du fer, & suiuant icelle le laisser dans le feu, & l'ayant chaufé de mesure, faut le retirer doucement du feu en le suportant de peur qu'il ne touche au fraizil de la forge, affin de le tenir net, & prendre garde de ne l'enfoncer au fond du feu, que la tuyere par ou passe le vent des soufflets soit vn peu plus basse que le fer qui chaufe affin que le vent passant par dessous, le charbon s'enflamme au tour du fer: car si vous le mettez au droict de la tuyere, le vent le refroydira, & chaufera en deux endroicts & ne le pourrés commodement chaufer, Il est bien plus facile de cognoistre si le fer est chaut auec le charbon de bois, qu'auec celuy de terre, par ce que celuy de terre chaufe beaucoup plustost quand il est bon, que celuy de bois, & aussi quād il est chauffé auec celuy de bois, il iette de petites estincelles de feu, en façon de petites estoiles qui sortēt auec vn petit bruict, qui demōtre que le fer sera chaud en peu de tēps. Si c'est quelque piece de fer, qu'ō ne se puisse tourner dans le feu, apres l'auoir chaufé quelque espace de temps, iusques à ce que iugiés à peu pres qu'il soit chaud, ce que vous cognoistrés en cessant de souffler, & escoutāt s'il boult dās le feu, & faict vn petit bruict, l'ayāt tiré doucemēt, & porté sur l'enclume vous frapperés au cōmencemēt à petis coups: mais le plus diligēmment que faire se pourra durāt qu'il est chaut: Car si vous māqués à le bié ioindre, & souder à la premiere chaude, empeschant sur tout qu'il n'entre du fraizil entredeux, ou qu'il ne prenne équaille

De Serrurier.

car il sera apres impossible de le souder, que si vous voyez qui ne soit soudé, & qu'il ait entré quelque équaille entre-deux, faudra ouurir l'endroict pailleux auec le sizeau, poinçon, ou autre chose, afin de faire sortir les équailles, ou crace, & mettre quelque taillant, ou piece, tenue d'assier, ou de fer entre-deux, puis le ter..sser auec de la terre franche detrampée auec eau, & le rechauferez iusques à ce qu'estant presque chaud vous veniés a le descouurir doucement de son charbon, & ietter auec la pallette, ou tizonnier de la forge du sable d'elié & sec, ou terre franche en poudre dessus le lieu que voudrés souder, & le chaufer le mieux qui sera possible, si la piece est menue il faut hausser & baisser doucement les soufflaits estant tout certain que si vous chaufés vne petite piece rudement, auec des soufflaits ayant le vent fort, la piece sera plustost brulée que vous n'aurés recogneu quand vostre fer sera chaud, c'est pourquoy pour s'en prendre garde, il faut diligemment regarder de quelle qu'alité sera le fer: car s'il est cassant, y ne le faut pas tant chaufer, que celuy qui est doux & pliant, d'autant qu'il n'endure pas tant le feu, & se brulle plustost, & encores d'auantage auec le charbon de terre par ce qu'il se fait vne croute par le dessus, auec vne flamme clere qui empesche de recognoistre les estincelles qui en sortent, lors qu'il est chaud, & le plus souuent, celuy qui n'y est expert, y est trompé, le gros sable qu'on iette dessus pour le souder, rend le fer reuesché à la lime, la terre y vaut mieux lors qu'on le veut limer.

CHAPITRE VI.

Pour forger vn clou.

EN tout art, la cognoissance duquel on desire faire quelque progrés, il ne faut mespriser les choses pour petites qu'elles soiét, ains au côtraire, s'estudier aux plus faciles, pour par apres se rendre plus expert aux plus difficiles, aussi sera il à propos que l'apprentif de c'est art, s'exerce premierement à bien forger vn clou, par ainsi procedant de degré en degré, il viendra facilement à la cognoissance & pratique des plus difficiles, Or donc pour forger vn petit clou, prenés vne petite verge ou autre morceau de fer qui ne soit, ny doux, ny cassant, par ce que s'il est cassant, il en brulera la moytié auant qu'il en puisse faire vn, encores ne vaudra il gueres estant faict: car il cassera au moindre effort, si le bois ou il doit seruir est dur: & si le fer est doux, y les sera presque tous pailleux, ou fourchus & ne vaudront rien du tout, en sorte qu'ils ployerons tous en les mettant en besongne sans pouuoir aucunement entrer dans le bois s'il est dur, qu'il prêne dôc du fer propre qui soit mellé, doux & cassant, il faut le chaufer doucement par le bout, tant qu'il soit suant, & le tirer promptement du feu sans le trainer dans le fraisil: car autrement, il ne se soudra côme il faut en le tirât du feu, il faut frapper vn petit coup auec le fer chaud côtre le derriere de l'êclume, en prenât le marteau le plus promptemét qu'il sera possible, en frapant doucement sur le fer, d'vn côté & d'autre pour le tirer en la forme que vous le voudrez, puis le couper sur le trâchet ou sizeau qui doit estre dâs vn trou faict expres au bout de l'êclume ou sur le pillier d'icelle, Or pour côioindre côme no⁹ auôs dit la praticque de la forge, & de la lime ensêble, sçachât bié forger vn clou & autres telles petites pieces, il

A v

s'appliquera a la lime, commançant par quelques petites pieces pour se dresser la main, & sur tout s'estudiera à pousser la lime droict tout le long, & à se tenir droict à l'estau afin de bien dresser sa besongne, se prenant garde de se courber & gauchir les iambes, ce qui arriue quelquefois faute d'en estre aduerti.

CHAPITRE VII.

Serreures antiques.

Vant que passer outre, & de parler de diuerses façós de serreures qui se font à presát il me séble à propos de mettre en auant, la façon de celles dót se seruoyét nos maieurs. Premieremét toutes les serreures tant des portes que descoffres, & cabinets, & autres meubles se mettoyét par le dehors, mesme encores à presét les ched'œuures que l'on fait en plusieurs villes des plus celebres de ce Royaume se fót encores à l'antique, & par le dehors chose à la verité tres excellente belle & difficiles à cause des pertuis rateaux & autres gardes qui passent dans les clefs en tournát qu'il côuient faire aux serreures, mais encores plus à cause des ornemens d'architecture sculpture où relief qu'il faut mettre sur icelles en sorté que pour l'accóplissement de c'est ouurage est requis beaucoup de téps. Tant que quelques vns y ont mis deux ans & plus à parfaire leur cheudœuure, tellement que c'est quelquefois la ruyne des pauures aspirans à cause des grands frais & despences qui luy conuient faire en trauaillant, outre qu'icelles ne se vendent pas s'y facilement comme celles qui sont à present en vsage, mesmes elles n'y les gardes qui se mettent dedans ne sont plus gueres en vsage & se peuuent facilement forcer, d'auantage il ne se fait plus de portes coffres & autres meubles comme l'on faisoit le temps passé mais elles sont incommodes en beaucoup de façós, estant dificiles à nettoyer, & subiectes à acrocher, & a rompre soutannes, robes, ou manteaux qui en approchent, & aussi que le dites serreures auec leur ornemés estant mises & posées aux coffres, ou autres meubles incontinant sont toutes enrouillées & pourries à cause de l'eau qu'on iette dessus par inaduertance ou autrement qui est la ruyne totalle d'icelles.

Il y en a qui sont auec vn moraillon simple auec vn pelle comme vne carrée seulement, autres qui sont auec vn moraillon, & vne gachette, Autres qui sont auec vn moraillon, & vne gachette double auec vne S.

Autres qui sont auec vn moraillon fourchu qui porte deux auberons où l'on met vn pélle brizé, àpignon où bien vn pélle a. S. pour les fermer tous deux à la fois, & encores outre les pélles, des doubles gachettes, pour seruir à fermer les coffres.

Autres en font a 2.3.5. ou 7. pélles de plusieurs & diuerses façons, & notés qu'à tous ces ched'œures, la plus part des clefs se font auec doubles forreures auec anneaux de relief les moindres ont 3. 5. 7. pertuis, & autres sót a 9.11.13.15.17.19.21. ou 23. pertuis qui doyuent passer dans les Clefs auec les rateaux & roüetz tous lesquels doyuent entrer iustement dans les fantes des clefs, & estre tous limés en parement afin que tous les pertuis rateaux, & rouetz entrent tous à la fois dans la clef, outre toutes les gardes, on n'y met le plus souuent deux ou trois platines vuidées les vnes sur les autres pour faire les ornemens des frises & autres

De Serrurier.

ornemens qui font attachés fur les palluftres, les crampons & moraillons que l'on y faict reprefenter quelque portail ou autre piece d'architecture, comme colomnes, balluftres, termes, chapiteaux, architraue, phrife coruixe & le plus fouuent auec figures & autres pieces de fculpture, en relief garnies de feillages & autres pieces faictes auec le burin coulant felon la capacité des ouuriers, tellement que cela eft long & difficile à faire comme on peut voir dans les 4. Clefs fuiuantes que i'ay prins fur le prototype des clefs qui font de la iufte grandeur d'icelles, la ou les anciens premiers inuenteurs, on monftré vne grande fubtilité d'efprit & patience a bien ouurer & enrichir leur ouurage, lefquels nous auroient encores plus obligés s'ils nous auoyent laiffé par efcrits leurs plus beaux & rares fecrets, entre autres le moyen de fondre le fer & de le couler comme les autres mettaux fufibles, & a peu de frais, ce que Bifcornet en mourant à emporté auec foy, de façon qu'ils ne nous ont laiffé autre chofe que l'ouurage manuel, qui mefme peut auffi aller periffant petit à petit auec le temps que deuore & confumme tout indifferemment fans prendre rien à mercy: ce qui ne feroit neantmoins s'y chacun contribuant fon poffible s'employoit à la recherche de ce qu'il y à de plus beau & de plus rare & le faifoit voir aux efprits curieux qui le pourroient conferuer & faire viure à iamais.

12 Ouuerture de L'art
PREMIERE FIGVRE.

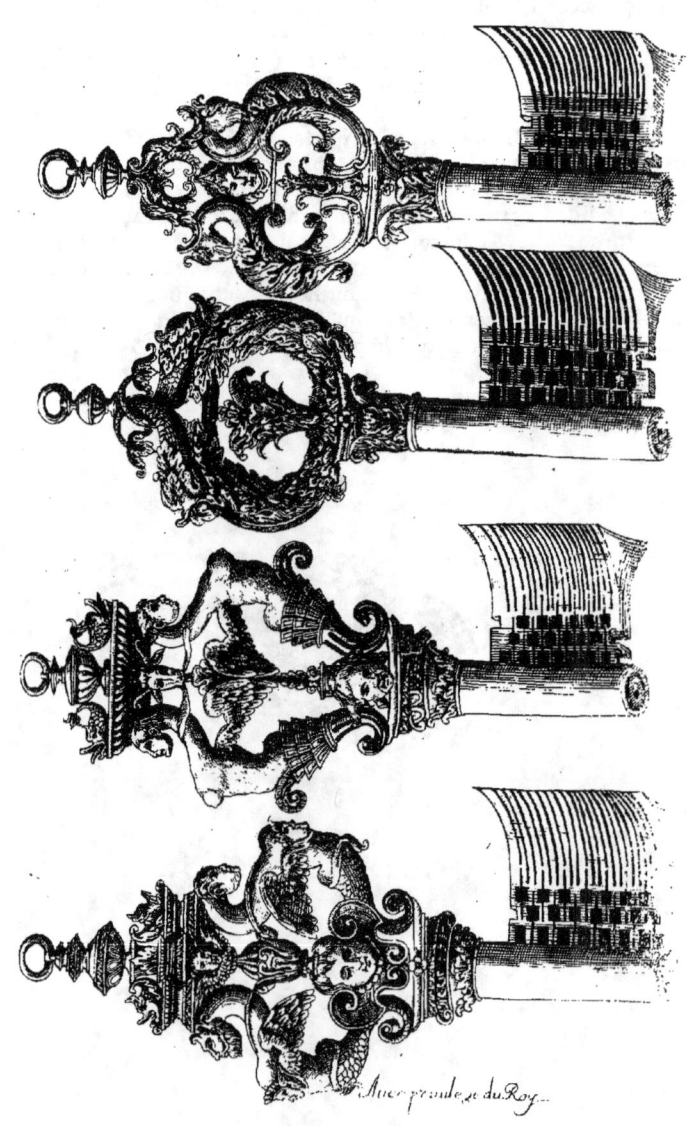

De Serrurier.

CHAPITRE VIII.

Aduertissement à ceux qui veulent apprendre à forger.

L'Exercice rend l'homme maistre, & n'y à personne qui ne sçache que le principal moyen de faire vne chose auec asseurance, c'est de s'estre au parauant essayé, & exercé, & auoir réiteré par plusieurs fois faict & refaict vne semblable chose : mais par ce que en c'est Art, l'on ne peut atteindre à aucune perfection sans vne grande, & inutile dépence de fer, & de charbon, il sera tres à propos d'auoir du plomb que vous battrez, & estirerez en barre, & auec iceluy vous exercerés, forgeant tantost vne clef, tantost vne autre piece, & ainsi petit à petit auec vne grande épargne de fer, & de charbon vous continuerez, & ferez la main, & acquererés vne asseurance de trauailler peu à peu: & pour trauailler auec fruict, & progrés en tout ce que vous ferés pour essay, obseruerez tousiours les mesmes proportions que desirerez garder en pieces serieuses.

Si c'est pour faire serreures carrées, ou autres qui se mettent par le dehors, il faut faire la clef courte, & bien proportionnée, que la tige aye deux fois la hauteur du panneton qui doit estre carré, qui doit prendre depuis la tige iusques au muzeau, ou sont fendues les dents, & rouets par ce que tant plus le panneton sera haut les rouets, & gardes se pourront commodément fendre plus profond, & passeront d'auantage, dans la serreure, l'vne dans l'autre, qui empeschera que le crochet n'y pourra passer, n'y ouurir la serreure, & aussi que on n'y peut plus commodément fendre ce que l'on voudra ainsi que se môstrera ailleurs. La grosseur de la tige doit estre proportionnée à la grandeur de la clef, si le panneton à huict lignes de long, la tige en doit auoir trois de diametre. On en faict de plusieurs, & diuerses façons selon le merite du lieu, & l'industrie des ouuriers.

CHAPITRE IX.

Les pieces requises aux ferrures carrées bocettes, & tressieres.

Pour les faire, vous prendrez vne barre de fer doux, & plyant, vous prenant garde qui ne soit dur à la lime, ou qu'il n'y ayt des grains comme i'enseigneray cy apres au chapitre, ou est d'enseigner la maniere de choysir le fer doux laquelle barre vous casserez, ou couperez à chaut de deux pieds, & demy, ou trois pieds de long que vous fendrés tout au long à chaut en deux ou trois pieces selon la grosseur de la barre, puis en prendrés vne des parties, ou fenton que vous mettrés dans le feu pour souder, & estirer de grosseur suffisante pour enleuer la clef premierement, & autres pieces necessaires. Apres qu'il sera soudé, & estiré de bonne grosseur remettez le dans la forge, & luy redonnez encores vne chaude suante (C'est à dire le faire chaufer, si chaut qui commence à fondre, & degouster en le tirât du feu) Et pour forger la clef, il faut luy enleuer le bout ou doit estre l'a-

B

Ouuerture de l'Art

neau, le premier fur l'arrefte, ou bort de l'enclume en frappant doucement au commencement, & le plus promptement que faire ce pourra, & faire le mefme à toutes fortes d'ouurages que l'on veut forger y laiffant du fer, ce que iugerez qu'il fera de befoing. Ceux qui fçauent bien forger en peuuent enleuer deux, trois, iufques à quatre, ou d'auantatage d'vne chaude: mais il faut y eftre bien experimenté, & que le fer foit bon, ie croy que le meilleur eft de n'en enleuer que deux d'vne chaude, & quelles foient bien foudées, s'y on veut on leur peut enleuer le panneton le premier, & le faire de la mefme chaude, pourueu que le fer foit bon. Apres que la clef fera enleuée, fi vous ne luy auez fait le paneton en l'enleuant, vous la remettrez dans le feu, & luy donnerez derechef vne chaude fuante par le bout du panneton, & la façonnerez comme il faut, puis à l'autre bout vous luy ferés l'anneau luy donnant vne petite chaude fuante de peur qu'il ne s'y trouue des pailles, & la rabattrez fur le carré de l'enclume pour en arondir le bout, affin de le percer promprement auec le poinçon rond, vous le remettrez dans le feu pour l'ouurir, & bigorner fur la bigorne, & luy ferez l'anneau de telle forme, & figure que vous voudrez, en apres s'il y faut vn muzeau, vous le luy ferez en trempant le derriere de la clef dans l'eau, en faifant qu'il n'en refte que le haut du panneton que vous elargirez auec la paume d'vn petit marteau fur l'enclume, ou fur l'eftau, & la laifferés de telle grandeur, & hauteur que bon vous femblera: fi vous luy voulez rabattre ledit mufeau fans tremper la clef dans l'eau, fera le meilleur par ce que cefte trempe endurcift le fer, & le rend reuefche au recuit, On les peut rabattre fur l'eftau de la forge fans les tremper fi on veut.

Si c'eft pour faire treffieres, ou bocelles ou il faille mettre haynes, ou dans, aux entrées des ferreures, vous les ferez auec le cizeau fur l'enclume apres que vous aurez foudé le panneton & mis de hauteur, où fi l'entrée eft faicte en S. vous eftirerez le panneton de le paiffeur qu'il faut à l'entrée, puis apres vous le tournerez fur l'eftau, ou fur le quarre de l'enclume, par ce moyen vous tornerez les pannetons comme vous voudrez, & ny aura que fort peu à limer.

Apres la clef vous forgerez le pelle, deux cramponnets, le reffort, vn eftoquiau qui fe met deuant le pelle pour empefcher qu'on ne le repouffe auec cizeau, ou autre chofe, deux rafteaux, vn à droict, & l'autre à gauche, la couuerture, vne broche, le fer à rouer, pour faire la bouterolle, & rouets, le pallaftre que quelques vns forgent, premierement, les crapons pour l'attacher, le cache entre, la barre pour le tenir, le moraillon, & couplet qui s'aiufte au bout à charniere, l'auberon qui entre dedans l'auberonniere, de la ferrure ou fe ferme le pelle, & le bouton, pour leuer ledit moraillon. Si c'eft vne ferrure treffiere pour vne porte, qui n'eft autre chofe qu'vne carrée, fors qu'on fait le pallaftre plus grand, & quelques fois benarde pour ouurir des deux coftes, On faict vne couliffe dans le pallaftre pour faire iouer la queue du vaillouil, qu'il y faut mettre auec la queue, deux crampons auec deux iumelles pour le tenir en raifon fur le pallaftre auec vn tirouer pour le fermer.

S'y vous voulez faire à la clef ambaffe, moulure, ou chapiteau, faut enleuer la clef affez groffe par le bout de l'aneau, & y ferez comme vn bouton que vous entaillerez auec vn cizeau puis vous l'aplatirés auec vne chaffe carrée, pour y enleuer l'embaffe, ou autre chofe femblable, s'il y à vne hayne dans le panneton, vous la pourrez auffi enleuer auec vne chaffe carrée, ou demye ronde.

De Serrurier,

CHAITRE X.

Pour forger Serreures en bois.

ON y faict pour l'ordinrire de grandes clefs auec grandes ouuertures dans les pannetons: vous les pourrez fendre à chaut auec vn cizeau, ou poinçon rond, plat, ou carré, sy vous les voulez faire creuses vous les enleuerez toutes plattes, pour enleuer le panneton, la tige, & l'anneau que vous tournerez à chaut sur l'estou, ou sur la fourchette comme vn fer de brequin puis vous luy souderez le panneton, & la tige : en apres l'enfourmerez auec vne broche ronde pour bien arrondir la tige, & tournerez l'autre bout pour faire l'auneau, ou vous laisserez assez de fer par le bout qui soit de la grosseur ou plus que la broche sur quoy vous aurez tourné la tige. Apres vous tournerez ledict anneau, & passerés le bout dans la tige que vous souderez apres que vous l'aurés bien terrassé auec terre franche détrampée, lors vous l'ouurirez, & ferez de telle figure que bon vous semblera apres quelle sera fendue à chaut si bon vous semble. Il y a d autres Serreures qui sont benardés ou l'on met 1. 2. ou 3. planches fendues dans la clef, & garnies dans la serrure, lesquelles planches sont arrest à la clef, & empeschent, quelle ne passe outre, par le moyen d'vne entaille qu'il y a la tige de la clef, qui est plus grosse au milieu ou au derriere dudit panneton que par le deuant, lequel arrest porte sur l'vne de sesdictes planches, & par ce moyen les serreures, s'ouurent librement des deux costés.

CHAPITRE XI.

Pour faire Cadenats à ressort les plus communs.

PVis que le temps la commodité & l'affection que i'ay d'enrichir c'est œuure me permet de deduyre la plus part de ce qui sert pour ferrer, & asseurer les portes, coffres, cabinets, & autres meubles, i'ay trouué qu'il ne seroit hors de propos de monstrer le moyen de faire plusieurs sortes de Cadenats.

Il s'en faict de ronds, en cœur, en triangle, en escusson, de carrez, de plats, en oualle, en gland, en balustre, de plusieurs & diuerses façons selon l'industrie des ouuriers : ils ne sont gueres plus difficilles à faire les vns que les autres, à cause qu'il y à si peu de pieces, & de gardes, & par consequent faciles à ouurir le plus souuent, s'y ce n'est lors qu'il y a deux anses, & qu'il passe vne planche au milieu. Donc pour en faire de ronds qui sont des plus communs, vous battrez deux petites pieces de fer l'vne sur l'autre de telle grandeur que bon vous semblera, que vous tournerés sur vn moulle creux auec vn marteau ayant la teste ronde pour l'embourir facilement, ou bien auec vn poinçon à enbourir. Puis vous ferez vne Virolle de fer de la largeur que vous voudrez faire l'anse, en apres vous y adiousterez les oreilles pour mettre ladicte anse, & percerez le fond de dessous, pour mettre la broche, vous ferez l'entrée de la clef, de l'autre costé, & y adiousterez la barre dessus pour tenir

B ij

la gachette, ou pelle, & le ressort, en apres vous le brazerés en la maniere qui ensuit, difficile à la verité: mais vtille, & profitable.

CHAPITRE XII.

Methode de brazer les Cadenats, & autres pieces.

IL faut premierement adiouster les pieces que vous desirés brazer le plus iustement que faire se pourra, & quelles se ioygnent l'vne contre l'autre, & faictes en façon quelles ne branlét aucunemét tát aux cadenats, que toutes autres pieces que l'ō veut brazer car si elles branlét, elles s'oterōt de leur place, & ne brazerōt point aux endroicts, ou elles ne ioindrōt pas: s'y se sōt quelques petites pieces delicates, on les pourra lier, &estreindre l'vne contre l'autre auec vn petit fil de fer, dequoy on se sert à faire les poignées d'espées, ou autre chose seblable: Apres que toutes vos pieces serōt adioustées vous prēdrez du letō, ou mitraille la plus iaune, & la plus terue sera la meilleure, laquelle vous coupperez par petites pieces que mettrez dedans, & alentour des pieces que vous voudrez brazer, &les couurirés tout alētour de papier, ou linge que vous lierez auec vn fillet. Alors vous prendrez de la terre franche qui soit vn peu sablonneuse autremét elle se fondra, ou coulera au feu, lors que le letō sera fondu: Si vostre terre est par trop grasse, vous y adiousterez vn peu de sable, & de lequaille de fer auec vn peu de fiēte de cheual, & bourre de poil, puis apres vous la battrez auec vn bastō, & en osterez toutes les pierres, & la détramperez auec eau claire, en consistance de paste, le plus qu'elle sera battue sera le meilleur, en apres vous couurirez vostre besongne, & ladicte terre ainsi accommodée de l'espaisseur de 2. 3. 4. 5. ou 6. lignes, ou d'auantage selon la grosseur des pieces que vous desirez brazer: estant ainsi couuerte vous la mouillerez auec de l'eau, puis vous mettrez de l'equaille de fer par dessus pour la seicher vn peu, & pour empescher qu'elle ne se fende, ou fonde au feu, ce qu'estant faict vous la mettrez dans le feu, & chauferez doucement, & lors que vous verrez que vostre terre sera rouge, vous la tournerez doucement dans le feu, & chauferez encores vne espace de temps, & la tournerez par plusieurs fois de peur quelle ne chauffe trop d'vn costé, & chauferez iusques à ce que vous voyez vne flambe, & fumée bleüe qui sorte de dedans la terre, & la tournerez lors que vous voyrés icelle flambe bleue, & violette: car c'est vn signe euident que ledit leton est fondu vous chauferés encores vn peu, affin que le leton se fonde parfaictement, & qu'il coule également par tous les endroicts necessaires, En apres ostez vostre besongne du feu, & la tournez doucemét de tous les costez pour faire aller le letō en tous endroicts iusques à ce qu'il soit vn peu refroydi, & que ledit letō ne coule plus, autremét le letō se trouueroit plus en vn endroict qu'ē autre, puis apres vous le laisserez refroidir dās la terre tāt que le tout soit froid, & que l'on le puisse manier facilement auec la main, toutes les grosses pieces que l'on braze se font de ceste façon.

SI c'est quelque piece delicate, on pourra la brazer sans la couurir de terre prenant du leton, & le mettant sur la piece qu'on veut brazer, & la mouillant auec de l'eau claire: puis prenez du borax en poudre que vous mettrez sur la piece que voudrez brazer, en apres la faictes seicher doucement contre le feu : car si vous l'approchez par trop pres du feu au commencement, l'eau venant à s'echaufer, & bouillir iettera vostre leton, & borax hors

De Serrurier. 17

zax hors de sa place, vous le ferez donc seicher doucement, & apres vous le mettrés sur le feu aprochant le charbon de tous costez, & en mettrez vn par dessus sans qu'il touche vostre piece, & chauferez tant que vous voyez fondre & couler le letton, ce qu'il fera incontinent par le moyen du borax qui le fait fondre & couler promptement.

AVTREMENT.

SI vos pieces sont delicates, & que vous ne vueillez que le letton n'y paroisse prenez de la soudeure de ramas, faicte de letton auec la dixiesme partie d'estain, fin comme sont les poilliers & chauderonniers, & le battez par petits paillons, & en mettrez sur vostre besongne auec eau, puis apres vous y mettrez du borax, & faictes comme i'ay dit cy dessus.

AVTREMENT.

PRenez de la soudeure d'argent, faicte auec deux tiers d'argent fin, & vn tiers de letton de poille vn peu rouge, lequel fondrez dans vn creuset, ou bien dans vn gros charbõ de bon bois rõd, dans lequel vous ferez vn petit creux fait à proportiõ de ce que vous voudrez faire de soudeure, puis ayãt mis dãs ledit charbon vostre argẽt & letton, vous mettrez le tout dãs le feu l'entourant d'autre charbon de bois, & chaufant iusques à ce que vous voyez l'argẽt, & letton fondus ce qui se fera incõtinẽt, puis apres vous le ietterez dans vne lingotiere, ou petit fer creux, y mettant auparauant vn peu de suif de chandelle, & le battrez auec le marteau sur l'enclume, le recuisant souuent, iusques à ce qu'il soit battu assez tenue, come de l'espoisseur de 2. ou 3 fueilles de papier que couperez par petits paillons, & les mettrez sur les pieces que voudrez souder, lesquelles seront limées bien nettes & blãchies auec limes qui ne soient grasses, puis apres vous mettrez vn peu d'eau claire dessus & du borax en poudre que ferez seicher à petit feu, & le souderez comme i'ay dit. Ceste sorte de soudeure est la meilleure de toutes celles que i'ay pratiqué, & qui ne paroist pas comme font les autres laquelle tient autant & plus, & est beaucoup plustost fondue & coulée, & auec laquelle on peut facilement souder argent, cuiure, letton & fer, tant tenue & petit soit-il, pourueu que les pieces soient bien nettes & adiustées les vnes contre les autres cõme i'ay dit. Apres que vous aurez brazé vostre cadenat, auec letton, ainsi que dit est cy-deuant, & qu'il sera refroidy dans la terre, vous y adiusterez l'ance, le ressort, le pelle ou gachette, & la couuerture qu'il faut restraindre & reserrer par dessus, & riuer l'ance, puis le blanchir & polir.

Si cest que vous en vueillez faire en cœur, ou autre figure, il n'y faut point de platines embouties : mais seulement toutes plattes, auec vne virolle qui sera tournée comme vous voudrez, & adiustée sur ladite platine: pour la broche, oreilles, & autres pieces, se doiuent faire, & adiuster, & brazer comme i'ay dit. On y peut mettre pareillement quelques rateaux ou passets, à tous cadenats de ceste façon, & brazer tout ensemble, quelque vns mettent quelques petits secrets pour cacher l'entrée, il y en à d'autres qui s'ouurent auec vne petite clef quarrée, triangle, ou d'autre forme, auec deux ou trois petits ressorts qui sont riuez contre la broche qui est attachée dans vn petit canon, lesquels cadenats sont promptement faits, & aussi bons que les precedens.

B 3

CHAPITRE XIII.

Pour faire Cadenats ou la Clef fait vn tour ou deux pour les fermer & ouurir.

NOVS faisons quelques-fois des cadenats pour mettre aux portes, & coffres forts pour des thresoriers lesquels doiuent estre faicts de pieces fortes, auec bonnes gardes & ressorts, & tout ce qui en despend, pour resister aux efforts qu'on y peut faire auec artifice & outils.

Pour faire ces cadenats que l'on veut mettre aux lieux douteux, vous prendrez deux pallastres, bassins ou platines assez forts, affin qu'on les puisse facilement contre-percer auec la frase, ou autrement, & que la riueure se puisse cacher dedans, & quelle demeure assez forte quand il sera poly.

Apres que vous aurez forgé la clef, pallastres, rateaux, le ressort, le pelle, les cramponnets, la broche, la cloison, les estoquiaux, l'ance, ou verrouil, l'auberon, le fer à rouet, & les riuets, faut faire recuire vostre besongne comme ie diray au Chapitre suiuant.

Apres que vos pieces seront recuites & froides, faut les oster de la forge & faire tōber la terre de dessus, & dresser la clef & autres pieces sur les taccaux: ce qu'estāt fait vous commencerez à limer & former la clef, comme le cadenat le requiert, & limerés les gardes & les picquerés sur le pallastre. Apres que vous y aurés fait l'entrée de la clef, faut auoir vne pointe à tracer pour faire vn cercle sur le pallastre de la longueur du panneton de la clef, posant ladite pointe au bout du museau, & tournant la clef vn tour, y marquant vn cercle qui vous donnera la mesure ou il faut mettre le pelle, le mettant droict au milieu de l'entrée, & picquerés droict lesdits cramponnets, affin que le pelle ne soit point plus haut d'vn bout que d'autre prenant garde de les mettre assés loing l'vn de l'autre, pour l'ouuerture & fermeture du pesle: puis tracerez l'ance, ou auberonniere du cadenat, & mettrez le costé ou sont les barbes dudit pelle iusques sur le cercle, & par ce moyen vous pourrés couper les barres dudit pesle iustes de la longueur qui les faut, & luy donner son ouuerture & fermeture les coupant iustement sur le cercle, faict de la grandeur du panneton de la clef, sans que l'on ayt affaire de mettre plusieurs fois la clef dans l'entree, & pour voir si lesdictes barbes seront coupees de longueur.

CHAPITRE XIV.

Pour faire recuire la besongne apres quelle est forgée.

RENés terre franche vn peu sablonneuse, y adioustant vn peu de son, puis detrampés ladite terre, & son, auec eau clere en consistance de paste assés molle, de laquelle couurirés toutes vos pieces de l'espoisseur de trois ou quatre lignes: puis les mettrés dans la forge que vous couurirés auec du charbon de bois, y mettant vn peu de charbon allumé, pour faire allumer l'autre de soy-mesme sans souffler aucunement, puis laissez & bruslez tout le charbon, laissant les pieces dedans le feu iusques à ce quelles soient toutes froides: lacier se recuit tout de mesme.

Quelques vns font vn peu chaufer leur besongne, puis les couurent auec du suif de chandelle. Autres les couurent auec de la cire, qui y est aussi bonne, & les mettent dans de la terre franche, puis les mettent dans le feu, & les laissent refroidir doucement comme i'ay dit.

CHAPITRE XV.

Pour tracer & coupper les rouets simples & communs des serrures.

VOus ferez des cercles auec la pointe à tracer qui passeront droit par le milieu des fentes des rouets, s'il y en a de fendus dans le panneton du costé de l'âneau. Vous les picquerez iustes au droit du milieu de l'êtrée si vous prenez les longueurs d'iceux rouets auec la clef, sur le fer à rouet : quelle longueur se prend d'ordinaire à trois fois, mettant le milieu de la tige de la clef au milieu du pied du rouet qu'il faut tenir vn peu plus large, que le poinçon plat auec lequel on a percé les trous des pieds desdits rouets, affin que s'il se trouuoit par trop court ou trop long, on le puisse accroistre ou appetisser: mettant donc la tige de la clef au milieu du pied du rouet, vous prendrez trois fois sa longueur depuis le milieu de la tige iusqu'au milieu de l'autre pied, y adioustât vne 13. ou quatorziesme partie. Si vous n'y mettez que 3. fois la longueur, il sera trop court. Exemple, si les trois longueurs font vn poulce, vous y adiousterez les deux tiers d'vne ligne. Ou si vous voulez faire autrement & plus seurémét, vous prendrez la mesure auec vn côpas sur le cercle, iustement entre les deux trous percez sur le pallastre, il n'importe quelle ouuerture de compas vous y mettrez, le plus sera tousiours le plus iuste, pourueu qu'ils soient iustement pris sur le cercle, & qu'il soit tracé au milieu de la fente de la clef. on y met 3. 4. ou 5. longueurs, selon le grandeur du cercle : il y faut pareillement adiouster vne 14. partie de longueur à cause qu'on le prend sur la circonference d'vn cercle pour le porter en ligne droicte, qui est vne chose tres-difficile a trouuer iuste qu'il n'y aye quelque chose de mâque. Cecy est la preuue plus asseuree que i'en aye fait par le moyé du côpas, vous ne serez obligé à picquer vos rouets iustes au milieu de vostre entree, ains les picquerez de telle longueur, & en tel lieu que bon vous semblera : Et aussi quand on est quelquesfois contraint de les picquer de costé, lors qu'il y a subiection ou secret, & que les barbes du pelle couppent les rouets, & donnent de la peine, lors qu'il y a pleines croix, faucillons, ou autre chose semblable: On est quelquesfois contraint d'en coupper les riuets pour faire passer les barbes des pelles, si on ne s'en prend garde en picquant les rouets. Apres que vous aurez mis les rouets, & que vous aurez fendu ou percé les trous pour faire les pleines croix, faucillons, ou autres pieces s'il y en a, faut les tourner, & les mettre dans leurs trous & place pour les faire passer dans la clef. Si ce sont rouets où il faille adiouster quelque chose, comme pleine-croix, faucillons, & plusieurs autres pieces que ie monstreray ailleurs.

En apres, vous picquerez vos rasteaux, qui doiuét estre en paremét auec les rouets & gardes, vous tournerez & plierez la couuerture pour y adiouster la broche, & bouterolle s'il y en faut, & mettre la clef dedãs, tournãt tout au tour auec la pointe pour tracer les rouets s'il y en a de fendus dans le pâneton, par le bout de dehors de la clef & les picquerez tout de mesme côme dans le pallastre : puis picquerez le ressort, & couuerture. Lors que vous aurez picqué toutes les pieces & gardes, vous marquerez & tracerez sur le pallastre, telle grãdeur & figure que bon vous sēblera, & les limerez tout au tour, y laissant assez de place pour passer l'âce, & auberôniere par dedãs, & marquerez sur la cloison les endroits où vous mettrez les estoquiaux, & où il la faudra plier : & y riuerez les estoquiaux, y laissant de la riuure des deux bouts pour riuer le pallastre & couuerture ensemble : puis vous picquerez & adiusterez l'ance dessus.

Il y en a qui mettent premierement leur pallastre de telle grandeur & figure qu'ils veulent faire leur cadenat, y picquant & adiustant la cloison, & picquent apres toutes les autres pieces. Il n'importe auquel on commence, pourueu qu'on face bien, & que l'entree soit droict au milieu. Apres que l'anse sera bien adiustee, vous limerez le pallastre & le dresserez des deux costez auec le marteau, & le contre percerez auec le contre-poinçon, ou auec la fraze, dans les lieux où il faut riuer les pieces. En apres le faut mettre sur le feu, & faire chauffer si chaud, qu'en mettant vne corne de mouton, ou cheure, ou de bœuf, elle brusle & face vne crasse noire qui s'attache sur le fer : apres qu'il sera presque tout refroidy vous y passerez vn peu d'huile, ou de suif, qui empeschera que la roüille ne s'y pourra facilement accueillir: puis vous l'essuyerez, & riuerez vn des cramponnets, & regarderez si la clef meine le pelle où il faut, & si ladite clef tourne & passe librement pour l'ouurir & fermer. Vous riuerez l'autre cramponnet & le ressort, & regarderez sur tout qu'il encoche bien dans son arrest ou coches, & qu'iceluy ressort soit battu à froid auec de l'eau, affin de le rendre roide, & qu'il ne se fausse point, cõme il faut faire à tous ressorts de fer pour toutes les serrures, soient doubles auec vn estoquiau, ou à pied, auec vn riuer, ou autrement parce que c'est vne des principalles pieces d'vne serrure que les ressorts : & faut quand & quand regarder que le pelle soit iuste dans les cramponnets, & limé droict, & à l'esquierre, comme toutes les autres pieces des serrures Apres que le ressort & pelle seront riuez, faut voir de rechef si la clef décoche ledit ressort de son arrest, tenant icelle clef droicte en tournant : puis riuerez les rouets, rateaux, & foncet. Apres que la broche, bouterolle, & rouets seront riuez, faut voir si la clef tourne doucement sans rencontrer, ny acrocher aux rouets, & rateaux. Puis vous riuerez la cloison, & picquerez dessus l'autre pallastre ou couuerture : vous limerez & blanchirez auec la lime rude, le cadenat de tous les costez & faces du dehors, & le polirez auec vne lime douce, & huile d'oliues. Apres vous polirez l'ance ou verrouil, & acheuerez la clef.

CHAPITRE XVI.

Pour forger houssettes, & autres serrures semblables, pour coffres à mettre par le dedans.

EN premier lieu, faut sçauoir s'il n'y a point de subiection à faire l'entree d'icelle, comme à toutes autres serrures, & autres pieces qu'on fait : & voir s'il n'y a point quelques panneaux, moulleures, colomnes, ou autres choses au bois qu'on veut ferrer, qui obligent de tenir l'entree de la serrure pres, ou loin du bord. En apres vous forgerez la clef de la longueur que sera l'espaisseur du bois : toutesfois s'il arriuoit que le bois fust par trop espais, faudroit plustost entailler la serrure dedans que faire vne clef par trop longue, & mal proportionnee, parce que pour faire vne houssette il y faut mettre vne petite clef, à cause qu'on y met d'ordinaire peu de gardes. Apres que la clef sera forgee, vous forgerez la gachette, la coque, le ressort, la broche, le rasteau, la couuerture, la cloison, les estoquiaux, le fer à rouet, la bouterolle qui sera enleuee cõme vn rasteau, pour la faire sur garde, cõme aux serrures antiques, les vis, & riuets, la bande, l'auberon, & le pallastre, lequel se forge quelquefois le premier, selõ la cõmodité des ouuriers. En apres faictes recuire toutes les pieces cõme i'ay enseigné, fors le fer à rouet, lequel se recuist seulement rouge dans la flamme du feu.

Ces serrures sont pour coffres simples, & comme elles sont de peu d'asseurance, aussi sont-elles de peu de valeur : elles se ferment à la cheutte du couuercle du coffre, & s'ouurent d'vn demy tour de clef du costé droict.

De Serrurier. 21

CHAPITRE XVII.
Comme il faut limer les Serreures.

Pres que la besogne sera forgée recuite, & froyde vous prendrez la clef que vous dresserez auec vn marteau, sur le tasseau, ou ailleurs, & prendrez garde que le pãnetõ soit en droicte ligne à l'aneau, s'il est de costé faut le destourner auec vn poinçon, lime, ou autre chose, dans l'estau, puis vous mettrez le panneto de telle hauteur que bon vous semblera, & le limerez droict à l'esquierre des deux bouts: puis vous limerez la tige, & la mettrez à huict pans s'y elle est assez grosse, pour par apres la forer le plus droict que faire se pourra auec vn foret qui aye les carres droicts, & que le taillant soit au milieu, autrement il n'ira jamais droict & sera subiect à se rompre, se prenant garde, qu'il n'aille plus d'vn costé que d'autre, que les boistes soiẽt assez grosses, affin que la corde face plus aysement tourner le foret, & ne s'echaufe pas tant: la grosseur desdits boistes sera d'vn poulce 8. lignes ou enuiron de diametre: puis vous prẽdrés des cordes de boyaux que vous froterez auec du sauon cõmun, trempé en de l'eau claire, & par ce moyen lesdicts cordes ne s'echauferont, & dureront long-temps: Pour voir si le foret va droict vous aurés vn calibre, ou compas d'epaisseur qui vous monstrera si elles sont plus fortes d'vn costé que d'autre, en les forant vous pourrés voir si le foret va droict tournant la clef sur le foret sans le remuer, par ce que la clef baissera sur le cheualet du costé qu'elle sera la plus forte.

En apres que la clef sera forée & arrondie vous luy dresserez le panneton des deux costez auec vne lime bastarde, puis vous le noircires auec fumée de chandelle de resine, lãpe, ou autres chose, vous tracerez, & portrairez dessus auec la pointe à tracer, & auec la griffe, les rouets, plaines-croix, faucillons, ou autres rouets de diuerses façons que l'on faict d'ordinaire, & regardez sur tout démembrer ladicte clef, de façon que les membres qui sont les plus proches de la tige soient les plus fors à cause qu'ils sont plus pres du centre, & par consequent trauaillent d'auantage. S'il y à plaines-croix, faucillons, ou autres rouets, qu'il faille fendre auec le burin vous les fendrés auant que d'acheuer de fendre lesdits rouets, auec la lime laquelle sera vn peu grossiere affin de retirer les fentes des rouets du costé du muzeau de la clef, qui rendra par ce moyen les fentes en demy rond, suyuant le cercle qui doit estre tiré iustement du centre de la tige de ladicte clef, par ce moyen elle tournera plus doucement sans se forcer, n'y corrompre les rouets, & gardes des serreures.

Apres qu'elle sera fendue vous acheuerez de la limer auec la lime à bouter, ainsi appellée à cause qu'on ne s'en sert gueres que du bout de deuant, elle doit estre faicte en dos de carpe, & plus epaisse par le milieu sur toutes faces que par les bouts, & demye ronde d'vn costé affin de boutter droict le panneton, & le muzeau de la clef. Ce qu'estant faict vous dresserez le pallastre sur l'enclume, tasseau, ou sur l'estau puis vous le limerés & dresserez par les costez, & par le bout à l'esquierre, apres vous marquerez dessus, les estoquiaux de la cloison que dresserés, & marquerez dessus icelle le lieu ou vous voudrez mettre lesdits estoquiaux, que vous limerés, & percerés auec vn poinçon rond qui soit carré par le bout de deuant pour emporter la piece, apres vous les contrepercerés auec la fraize, ou contrepoinçon, & les limerés, & piãquerés sur le pallastre: vous tournerés, & plyerés la cloison iustement tout au tour du pallastre, ce qui se pourra faire aysement pourueu que vous ayez le poinçon quarré par le bout, & que les perceueres ayent les trous de la grosseur du bout du poinçon, & bié droicts par dessus, ce qui est tres necessaire pour percer ce qu'on à affaire, & apres que la serreure sera encloisonnée faut limer, & percer la gachette, auec son estoquiau, puis limerez le ressort, le rasteau, la broche, la bouterolle, les rouets, & couuerture, & autres pieces, comme vis, ou riuets.

Ce qu'eſtant faict vous picquerez premierement la coque au milieu du bord du pallaſtre, apres la gachette, le reſſort, la broche, la bouterolle, les rouets, la couuerture, & le raſteau. Apres vous coupperez l'ouuerture de l'auberonniere, & ferés les trous pour attacher la ſerreure, & la monterez de toutes les pieces pour voir ſi la clef tourne aiſément, & s'y la gachette s'ouure, & ferme come il faut.

Alors vous la demonterez de toutes ſes pieces, & limerez vn peu le pallaſtre par le dedans, & par le dehors, & contrepercerez tous les trous fors ceux ou il y a des vis, & ceux qui ſeruent pour lattacher, & la noircir auec la corne comme i'ay dict, ou la polirez ſi bon vous ſemble, en apres vous riuerez premierement la coque, puis l'eſtoquiau de la gachette, le reſſort, la bouterolle, la broche s'y elle ne ſe mōte auec des vis apres riuerez les rouets, les raſteaux, la couuerture. Apres que toutes vos pieces ſerōt riuées, & montées vous ferés tourner ayſémēt la Clef, & Ouurirez, & fermerez la ſerreure, auant que de riuer la cloiſon. Apres que le tout ſera riué, vous limerés, & blanchirés ladicte ſerreure auec vne lime rude, puis vous la polirés auec la lime douce, huillée auec huile d'oliſ, en apres vous limerez l'auberon, & le picquerez ſur la bande de la largeur de l'auberonniere, & le riuerez en façon que les riueures ſoient en forme de goutte de ſuif ou demy rond par deſſus la bande, adiouſtant à ladicte bande deux petites pointes aux bouts pour la ferrer, iuſte dans le couuercle du coffre, & la luy entaillerez de ſon épaiſſeur.

CHAPITRE XVIII.

Pour faire vn pelle en bort.

Eſte Serreure s'appelle ainſi, par ce que le pelle doit eſtre plyé en eſquierre par le bout, & recourbé en demy rond pour faire place au reſſort: iceux pelles ſont pour l'ordinaire de 3. ou 4. poulces de long ſelon la longueur qu'on veut faire la ſerreure, & que l'on veut luy donner de longeur depuis le bort iuſques à l'entrée de la clef, lors qu'il y a ſubiection au bois, ledit pelle ſera recourbé, & plyé par le haut en eſquierre pour le faire fermer côtre le bort de la ſerreure par dedans la coque, laquelle ſera picquée la premiere de toute la ſerreure iuſtement dans le milieu du bort du pallaſtre, en apres faut picquer le cramponnet du coſté droict qui eſt le coſté de la coque, puis donner l'ouuerture au pelle qui ſera de 2. ou trois lignes, ſelon que l'on voudra dōner d'eſpaiſſeur à l'auberon, en apres faut picquer l'autre cramponnet, leſquels doiuent auoir chacun deux pieds ce qui eſt neceſſaire de faire à tous cramponnets de ſerreures, autrement ils ſeront ſubiects à branler, & à ſe corrompre en les riuant. Apres que le pelle, & cramponets ſeront picqués, & adiuſtez en leur place, faut picquer la broche, ou bouterolle iuſtement au milieu des barbes du pelle eſtant à demy ouuert, & tracer auec la pointe vn cercle ſur le pallaſtre qui ſera de la grandeur du panneton, le bout de la clef eſtant dans ſon trou du pallaſtre, ſoit auec vn bout, ou auec vne bouterolle, ou broche: & tracerés pareillemēt ſur ledit pallaſtre des cercles au droict des fentes des rouets, fendues dans la clef: en apres vous picquerez iceux rouets, & raſteaux comme i'ay dict, puis vous ferez la couuerture qui ſera plyée en façon que la clef puiſſe tourner facilement par deſſous, & faire ſon tour ſans toucher aux pieds de ladicte couuerture : puis apres vous ferez l'entrée de la clef, pour picquer dans la couuerture les rouets fendus dans le panneton de la clef du coſté de l'anneau, puis picquerez ladicte couuerture ſur le pallaſtre, & faictes en façon que la clef maine le pelle iuſtement contre la coque, & que le reſſort decoche iuſtement de ſon Arreſt affin que la clef tourne ayſément tout alentour ſans accrocher aux rouets, n'y rateaux qui ſeront mis en pate-

De Serrurier.

en parement aux rouets, en apres vous demonterez le tout, dresserez le pallastre pour le contrepercer & noircir, puis apres vous riuerez la coque la premiere, en apres la broche, les crampons du costé droict, & reuerrez si la clef mene le pelle iuste contre la coque, & si elle passe iustement contre les barres dudit pelle, puis vous riuerez l'autre cramponnet, apres le ressort, & verrez si la clef se decoche comme il faut de contre l'arrest du pelle, riuerez les rouets, apres qu'ils seront contrepercez auec vn burin ou foret, riuerez les rateaux iustement en parement aux rouets, Puis faut dresser & polir la couuerture, & y riuer les rouets & riuer ladicte couuerture sur le pallastre, si elle ne se demonte auec des vis, & voir si la clef tourne aisement de tous les costez, & s'y elle decoche le ressort facilement de son arrest, & qu'iceluy ressort nait point par trop de gorge, ce qu'estant fait faut riuer la cloyson, & blanchir la serreure auec la lime rude, & la pollir auec la lime douce Alors faudra acheuer la clef & la polir, ce qu'estant fait faut limer & adiouster lauberon dans lauberonniere, la picquer dans la bande, & le riuer dessus, puis apres y riuer de petites pointes aux bouts de la bande, qui seruent, lors qu'on a ferré la serreure on laisse ladicte bande auec l'auberon dans la serreure, & on laisse tomber le couuercle du coffre dessus, tellement que lesdictes pointes entrent dans le bois, & font tenir ladicte bande contre le couuercle du coffre, & par ce moyen, on l'entaille dans le bois iustement ou il faut, apres que vostre bande, & Serreures, seront pollies faut les essuyer auec vn linge blanc, puis les mettre chaufer contre le feu, & les huiller auec huile dolif, qui soit sans sel par ce que le sel faict grandement rouiller le fer: s'y on la veut desaller faut la faire bouillir, & en oster l'escume qui en sort en bouillant comme petites bouteilles, estant refroydie, il en faut huiller vostre besongne: apres quelle sera bien huillée, faut la couurir de papier sec, & chaut, & la serrez en lieu sec, autrement vostre besongne s'enrouillera incontinent, il faut faire tout le mesme à toutes sortes d'ouurages de fer, ou dacier poly, & par ce moyen, il se conseruera longuement sans se rouiller, prenez aussi garde de manier la besongne pollie auec la main, lors quelle est humide, ou sueuse par ce que l'humidité, & sueur faict grandement enrouiller le fer, & quand vous l'auez manié auec les mains essuyez le promptement auec vn linge sec, ou autrement, il s'enrouillera incontinent aux endroicts ou l'on aura touché auec la main.

Quelques vns mettent du plomb limé dans l'huille dolif dequoy ils huillent leur ouurage, & le font chaufer premierement comme i'ay dict qui empesche aussi la rouille de s'y accueillir.

CHAPITRE XVIII.

Pour faire serreures à deux fermetures respondant aux figures II. III. & IV.

E m'estois proposé de faire des planches, & desseins pour toutes les Serreures icy exposées, mais pour euiter la prolixité, & la grande despence qu'il y conuenoit faire, i'ay iugé que les moins communes, & ordinaires se pourroyent faire facilement comme i'ay enseigné, sans mettre les figures. Ie commenceray donc à demonstrer par figures comme il faut faire les serreures à deux fermetures, ayant trois planches ou figures, comme aussi chacune des autres suyuantes : c'est à sçauoir les mouuemens, le coronnement, & l'ecusson.

C'este serreure se nomme à deux fermetures d'autant qu'elle se ferme par deux endroicts dans le bort du pallastre: elle est composée d'vn pesle marqué. A. & d'vne gachette marquée. B. qui font les deux fermetures.

Lors qu'on veut faire ces Serreures, il faut sçauoir s'il n'y a point de subiection pour l'entrée, ce qu'il faut sçauoir, ainsi que i'ay dit, pour faire quelque serreure que soit : S'il n'y a point de subiection à faire l'entrée, on la pourra faire de la grandeur, & largeur de ceste figure, qui est de six poulces de long, & de deux poulces, neuf lignes de large, ou enuiron, d'autant que i'en ay prins les mesures sur le prototype, cōme i'ay faict pareillement de la plus part de toutes les autres suyuātes, que l'on pourra faire hardiment de la grandeur des planches, & figures pour auoir esté prises, & faictes sur les Serreures mesme, & pareillement les couronnement, escusions, & clefs qui sont grauées dans les figures pour auoir presque toutes esté faictes dans ma boutique reserué les clefs antiques : c'est pourquoy on pourra trauailler en toute asseurance sur ces desseins & figures.

Apres qu'ō sçaura la grandeur, de laquelle on desire faire la serreure, faut forger la clef, puis le pesle. A. qui doit estre fondu, pour passer vn pied du cramponnet, & aussi qu'il en est meilleur, & n'est subiect à s'ebranler, & à aller de trauers, on le peut faire, coudre simplement sans estre fendu, cela despend de la volonté des ouuriers : mais ie tiens que ceux qui sont fendus vallent mieux, ces pesles doiuent estre plyés à l'esquierre, par les deux bouts comme le pesle en bort, reserué qu'il n'est point recourbé pour chercher le milieu du pallastre, les pesle. A. estant forgé, vous forgerez ladicte gachette. B. puis les coques C. D. le ressort de la gachette. E. la fueille de sauge. F. le ressort d'icelle, fueille de sauge. G. le cramponnet. H. les rasteaux. I. L. la cloitō M. les estoquiaux. N. les rouets. P. & ce que marque. O. monstre les trous pour mettre des vis, dans les estoquiaux, & rasteaux, & pour attacher la serreure contre le bois. En apres faudra forger le couronnement qui est la troisiesme figure, l'ecusson qui est à costé marque. 4. puis apres forger le pallastre qui doit estre de force suffisante, comme d'vne ligne, & demie, ou enuiron, comme aussi les autres pieces d'icelle serreures, & de celles qui suyuent, pour y pouuoir commodement mettre des vis, & pour y entailler quelques pieces, s'y on y veut faire quelques secrets, comme barbes perdues, bascules, ou autres que ie diray cy apres, & aussi pour les pouuoir commodement polir.

Apres

De Serrurier.

Apres que toutes les pieces seront forgées, il les faut faire recuire comme i'ay enseigné, puis apres limer, & dresser toutes les pieces, forer, & fendre la clef droict en esquierre des deux costez, affin que les rouets, & rateaux puissent entrer dedans sans acrocher.

Lors que la clef sera fendue, faut limer la cloison, auec 4. 5. ou six estoquiaux, selon la grandeur de la serreure, trois de ces estoquiaux marqués N. seront recourbez en esquierre par le haut, & riuez dans la cloison, auec riueures quarrees, pour empescher qu'ils ne puissent se detourner d'vn costé, ny d'autre. Sur iceux estoquiaux sera porté le coronnement, qui sera retenu auec trois vis qui passeront au trauers, apres que les estoquiaux, & cloison seront limez, & les estoquiaux riuez sur ladicte cloison, vous la picquerez sur le pallastre, puis apres limer toutes les autres pieces necessaires à la serreure, estant limees & dressees. Il faut premierement picquer les coques. C. D. qui seront esloignees l'vne de l'autre d'vn pouce, ou treize lignes, On les pourra esloigner, ou aprocher d'auátage, selon la grandeur, & force de laquelle on voudra faire la serreure. Il n'y à point de mesure asseuree, tant en ceste serreure, qu'en toutes autres, par ce que cela depend de ceux qui les font, ou qui les font faire, & du lieu ou elles se doiuent apliquer, tellement que ie n'en puis dire asseurément les mesures, sinon de faire les serreures, & picquer les pieces de la grandeur comme monstrent les desseins & figures cy apres, pourueu qu'il n'y aye point de suiectió aux entrees. Apres que l'on aura picqué les coques, vous poserés le bout dudit pelle. A. dans la coque. C. & le fermerez tout contre le mettant droict sur le pallastre, & picquer le ressort de la fueille de sauge. G. qui est du costé droict de la coque, tout ioignant la barbe du pelle, s'il n'y à point de fueille de sauge, & qu'il y aye seulement vn ressort double, comme à vn pelle en bort, faudra y picquer vn cramponnet, au lieu dudit ressort de la fueille de sauge, mais la fueille de sauge, auec son ressort est beaucoup plus belle & plus seure. Apres que vous aurez picqué le ressort ou cramponnet. Il faut picquer l'autre cramponnet. H. de l'autre costé, qui doit auoir vn pied coudé, auec vne petite fueille H pour passer vne vis, pour demonter ledit cramponnet, pesle, & l'autre bout dudit cramponnet. H passera par la fente du pelle, auec vn petit pied quarré qui trauersera le pallastre qui le rendra plus iuste & serré sur le pallastre. Sur iceluy cramponnet sera espargné vn estoquiau qui passera dans le bout de la fueille de Sauge, auec vne escroüe par le dessus, pour l'empescher qu'elle ne s'enleue, ce qu'il faut faire à tous les autres suyuans, cela estant picqué faut poser la gachette. B. dans sa coque. D. & la mettre droict sur le pallastre pour picquer son estoquiau marqué. O. laquelle gachette sera limee & adiustee, contre le ressort de la fueille de Sauge, & recourbee par le bas, en façon que la clef venant à faire son tour, puisse facilement l'ouurir & faire sortir de sa coque, il faut qu'elle y demeure estant ouuerte de l'espoisseur d'vn des costez, affin qu'elle puisse entrer librement dans lauberon, & dans l'autre costé de la coque. Nottez qu'en limant les crochets de vos gachettes, il faut y laisser vn petit rebort par dessous le crochet, ou qu'il soit limé vn peu en rond : car autrement la serreure n'estant fermée qu'auec la gachette se pourra ouurir facillement sans la clef, prenez y garde. En apres il faut picquer son ressort. E. qui doit estre au milieu de la serreure, y laisser assez d'espace pour l'ouuerture de ladicte gachette : ce qu'estant fait, il faut ouurir le pesle à demy, & mettre le museau de la clef entre les barbes du pesle, pour tracer & marquer auec la pointe à tracer, ou autre chose, ou il faut picquer la broche, en façon que la clef en tournant passe iustement contre le milieu du pesle, & que la broche soit au milieu du pallastre, aussi pres d'vne oree que d'autre. La broche estant picquée, il faut picquer la bouterolle, s'il y en à de fendue dans la clef, laquelle se mettra seulement

dans le trou où paſſe la clef, qui ſera fait de ſa grandeur, & renuerſée par derriere, laquelle ſera tenuë ferme auec la broche, elle ſera plus aſſeurée que ſi on la faiſoit auec des pieds, comme vn rouet. Ayant picqué les rouets,& rateaux, vous mettrez la broche en ſa place, & l'arreſterez auec des vis, pour limer les barres du peſle ſelon ſon ouuerture, & fermeture, puis vous adiuſterez la fueille de ſauge en façon qu'elle encoche iuſtemēt dans ſon cran, où arreſt fait dās le peſle: lors il faudra limer la gachette, & ſon reſſort, l'vn ſur l'autre, polir, & acheuer les coques, & autres pieces, en apres cōtre-percer tous les trous de la ſerrure, fors ceux où ſont les vis: puis noircir, ou polir le pallaſtre, par le dedans: par apres riuerez les coques, s'y elles ne ſe demontent, en apres l'eſtoquiau de la gachette, ſon reſſort & celuy de la fueille de ſauge, les rouets, les rateaux, & mettrez leſdits rouets, & rateaux en parement, affin que toutes les gardes entrent à la fois dans la clef ſans acrocher aucunement, auant que de riuer la cloiſon, autrement on aura de la peyne, apres qu'elle ſera riuée, s'il y à quelques pieces qui acrochent, ou qui r'encontrent la clef en tournant. Apres que toutes les pieces ſeront riuées, & adiuſtées ſur le pallaſtre, il faut poſer la cloiſon deſſus, & adiuſter la couuerture, ou coronnement, & la faire tenir auec des vis ſur les eſtoquiaux de ladicte cloyſon, comme i'ay dit, ou bien auec deux eſtoquiaux qui doiuent eſtre riuez dans le pallaſtre au droict de la broche, de la diſtance du tour de la clef, comme il eſt demōnſtré en la huictieſme figure qui vaut encores mieux, que de poſer ladite couuerture ſur les eſtoquiaux de la cloyſon. Apres que ladicte couuerture ſera adiuſtée, il faut y faire l'entrée, & y marquer & picquer les rouets qui ſeront fendus dans le panneton de la clef du coſté de l'anneau. Apres faut vuider le coronnement, auquel on raporte pour l'ordinaire vne petite moulleure qui eſt picquée entre le coronnement, & la friſe. S il n'y à qu'vne couuerture ſimplement, il faudra la pollir, & riuer les rouets deſſus, en apres riuer la cloyſon, ſi elle ne ſe demonte auec des vis. Puis blanchir & pollir la ſerrure, & y adiuſter la bande garnie des auberons, riuée & faite comme i'ay dit du peſle en bort.

Cette ſerrure à de plus que le peſle en bort, la gachette. B. qui ſe ferme en laiſſant tomber le couuercle du coffre, & s'ouure apres que la clef à fait ſon tour, pour ouurir le peſle. A. auec vn demy tour de clef qui ouure ladicte gachette, tellement qu'il faut que la clef face vn tour & demy, à droict pour ouurir toute la ſerrure, & vn tour pour la fermer.

I'aduoüe que i'ay eſté vn peu long en ces Chapitres: mais l'intelligence de ce qui ſuit dependant de la cognoiſſance d'iceux, I'ay eſté contrainct de les deduire vn peu plus au long, pour eſtre mieux entendu, ie ſeray ſuccinct en ce qui ſuit.

de Serrurier.

SECONDE FIGVRE.

Serrure à deux fermetures.

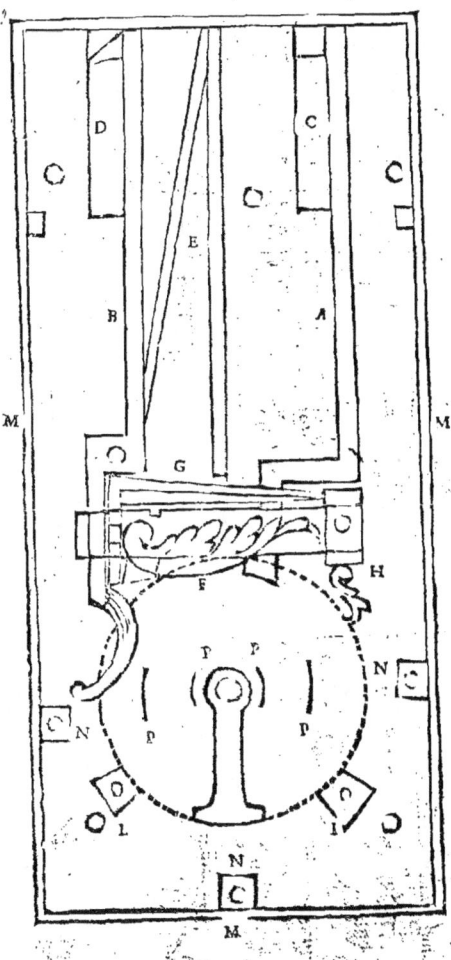

Ouuerture de l'Art

III. FIGVRE. IV. FIGVRE.

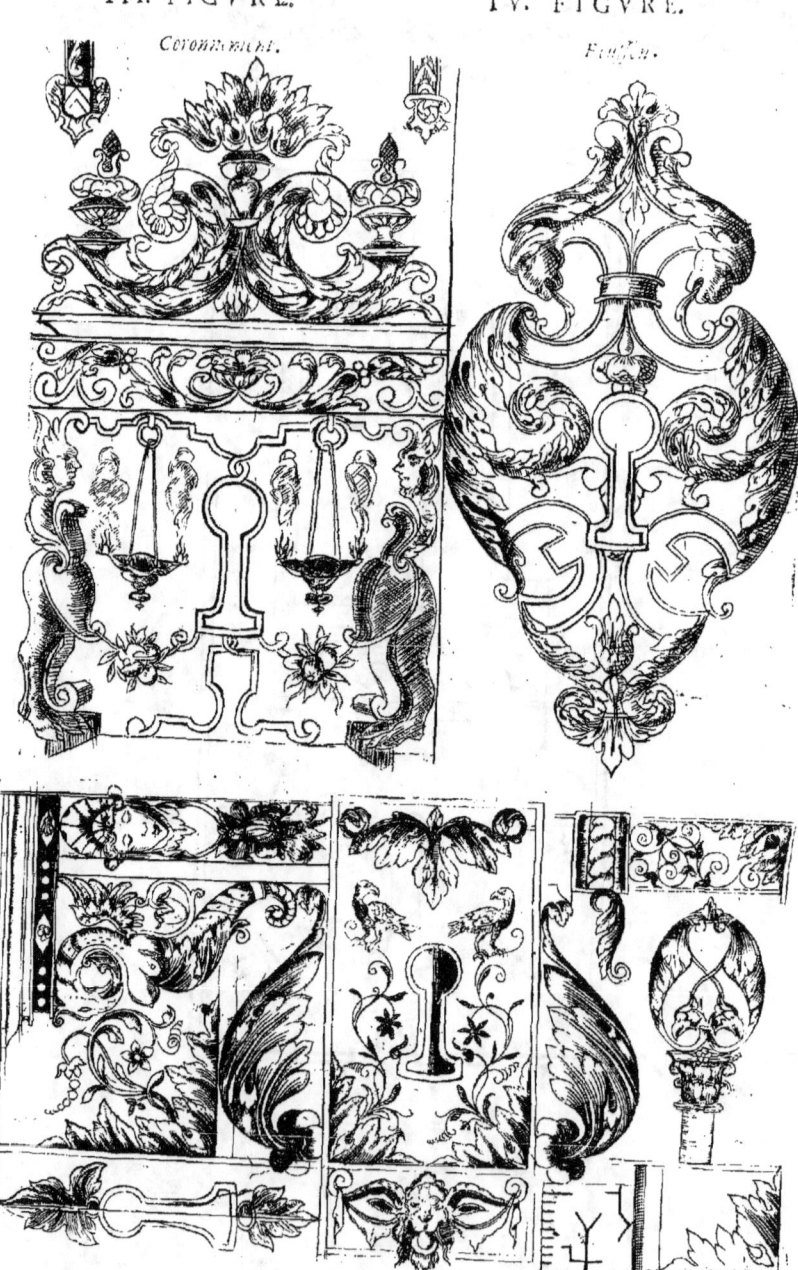

De Serrurier.

CHAPITRE XX.

Serrure à trois fermetures respondant aux figures. 5. 6. & 7.

Este serrure est composée d'vn pesle marqué. A. qui doit estre forgé en façon que le montant dudit pesle soit iustement entre les 2. barbes, par le costé du bort du pallastre, outre iceluy pesle, il y faut 2. gachettes marquées. B C. auec leurs coques, E. F. Les ressorts desdictes gachettes marquez G. H. Le pesle. A. s'ouure d'vn tour de clef, comme le precedent, & la gachette à droict tout de mesme, fors qu'il y a vn petit ressort soubz ledit pesle marqué. I. qui doit estre entaillé de son espaisseur dans le pallastre, en façon que le pesle en se fermant n'en soit empesché, & qu'il l'abatte, & face entrer dans le pallastre Apres que le pesle est ouuert ce ressort est libre, pour se leuer, & tenir la gachette. B. lors qu'elle sera ouuerte de son auberonniere. La cloison se doit picquer la premiere, les coques apres, les espaçant, & mettant de pareille distance, les vnes des autres, diuisant le bort du pallastre, en quatre parties esgalles, la largeur de la serrure sera de trois poulces, & sa longueur de six & demy. Il y faut aussi vne fueille de sauge, & pareilles pieces qu'aux serrures à deux fermetures, & les picquer tout de mesme, fors que la coque du pesle doit estre picquée au milieu du bort du pallastre : lors qu'on laisse tomber le couuercle du coffre, les deux gachettes. B.C. se ferment d'elles mesmes : en apres on faict vn tour de clef à gauche pour fermer le pesle : lors que la serrure est toute fermée, pour l'ouurir faut tourner la clef vn tour à costé droit pour ouurir le pesle : puis faire encores vn demy tour du mesme costé pour ouurir la gachette B. laquelle sera tenue ouuerte auec le petit ressort I. En apres tourner ladicte clef, vn demy tour de l'autre costé à gauche, pour ouurir la gachette. C. La clef monstre vne double foreure ronde, qui se fera comme ie diray cy apres. Ce qui marque. O. monstre les trous, ou mette les vis pour tenir le coronnement sur les estoquiaux, & les trous des rateaux, & les estoquiaux des gachettes, & les endroits, ou il faut trouer le pallastre de la serrure, pour l'attacher contre le bois, & monstre pareillement l'estoquiau qui est espargné sur le cramponnet du pesle, qui tient vn bout de la fueille de sauge, auec vn escreüe par dessus pour l'empescher de sortir de sa place. Les rateaux sont marquez P. Les rouets sont marquez. Q. Les estoquiaux simples de la cloyson marquez. R.

G 3

CINQVIESME FIGVRE.

Serrure à trois fermetures.

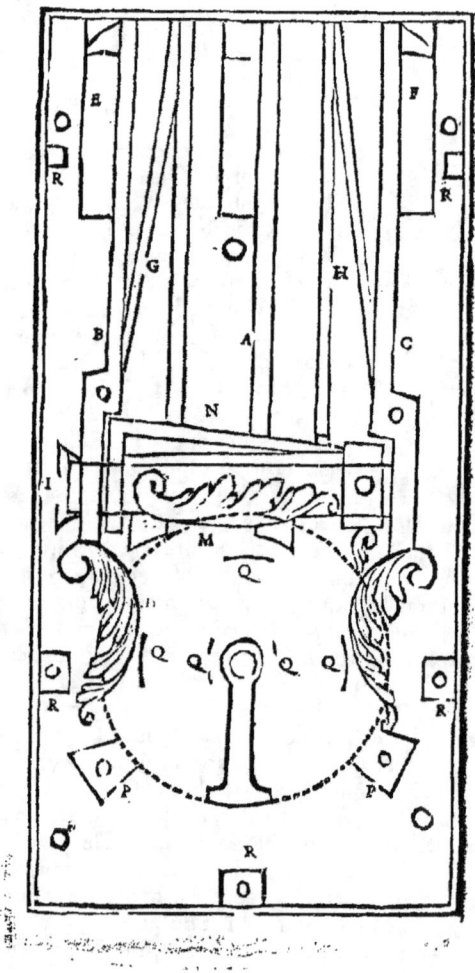

de Serrurier.

VI. FIGVRE.

Coronnement.

VII. FIGVRE.

Escuſſon.

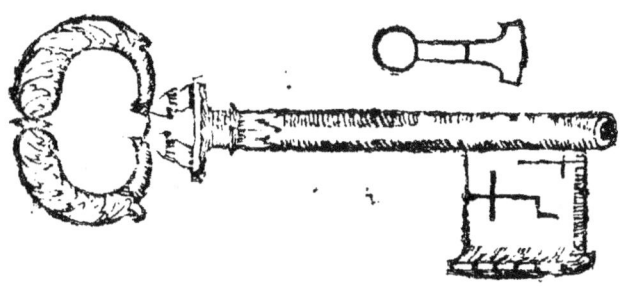

CHAPITRE XXI.

Serrure à quatre fermetures, respondant aux figures huict, neuf, & dix.

CEste Serrure à quatre fermetures, est composée d'vn pesle à pignon marqué A. B. ainsi appellé, à cause que ce sont deux pesles adiustez l'vn contre l'autre, passant par les deux bouts l'vn dans l'autre auec deux petites coulisses quarrées qui sont à chaque bout des pesles, qui doiuent estre tenuës assez larges, pour loger entre-deux vn petit pignon marqué C. que i'ay voulu monstrer, affin qu'on puisse plus facilement cognoistre le moyen de le faire. Ce pignon doit auoir cinq dents, qui doiuent entrer dans cinq crans, qui sont entaillez à chaque pesle, & tenus en raison sur le pallastre auec vn petit estoquiau rond, qui passe par le milieu dudit pignon en façon que la clef venant à mener le premier pesle. A. fait tourner ledit pignon, qui fait aller l'autre pesle B. par ce qu'il est entaillé iustement entre les deux pesles qui ont des crans à proportion : tellement qu'ils ne peuuent ouurir ny fermer l'vn sans l'autre. Ces pesles seront retenus auec vn ressort marqué O. & auec vne fueille de sauge marquée P. qui entre dans vn cran ou estoquiau, qui sera par le dessus, ou au costé du pesle A. Et aux deux costez dudit pesle y aura deux gachettes marquées D. E. l'vne à droit, qui doit estre retenuë auec vn petit ressort marqué Q. qui est entaillé dans le pallastre, comme aux serrures à trois fermetures, & s'ouure tout de mesme. L'autre gachette E. qui est de l'autre costé, s'ouure auec la clef la tournant vn peu du costé gauche. Les coques des pesles sont marquées F. G. les gachettes. H. I. & les ressorts des gachettes. L. M. Vous espacerez le bord du pallastre, en façon que les coques soient de pareille espace, faut les piquer apres la cloison qui est comme les autres serrures. On y met vn couronnement, auec vne petite moulleure, & vne frise : iceluy couronnement, soustenu auec des estoquiaux marquez N. & retenus auec des escroües par le dessus. Ceste serrure monstre vne clef auec double foreure ronde, les broches se doiuent rapporter dans la tige de la clef, comme si c'estoit vne broche quarrée, ou autre figure, & retenuë auec vn petit riuet, comme ie diray au chapitre suyuant. Il faut fendre à ces clefs de bonnes gardes, & rouets non communs : comme il faut faire aux autres suyuantes, parce que ces serrures seruent pour l'ordinaire à enfermer or, ou argent, ou autre chose de valleur. Les rateaux sont marquez S. la cloison marquée T. les estoquiaux de ladite cloison marquez V. le cramponnet du pesle est marqué X.

de Serrurier.

HVICTIESME FIGVRE.

Serrure à quatre fermetures.

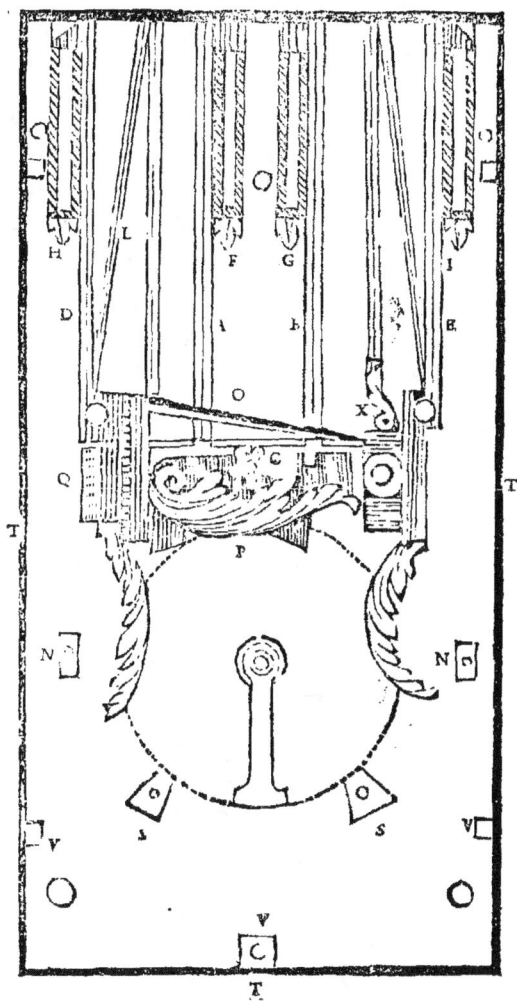

34 Ouuerture de l'Art

IX. FIGVRE. X. FIGVRE.

De Serrurier. 35

CHAPITRE XXII.

Serrure à cinq fermetures, respondant aux figures vnze, douze, & treze.

A Serrure à cinq fermetures est composée d'vn pesle à pignon marqué A. non pas comme le precedent, parce que le pesle B. est separé du premier pesle A. & tenu en raison auec vne coulisse marquee C. qui passe à trauers par le bas. Et à costé desdits pesles il y a deux gachettes marquées D. E. qui sont tenuës fermées auec vn ressort double qui est entre-deux marqué F. & pour les ouurir, il y aura vn pesle montant marqué G. qui sera limé par le bout d'enhaut, en forme de cœur, qui passera entre les deux queües desdites gachettes, qui sont tournées en demy rond, en forme de consoles, & par le haut comme des testes de daufins, pour mettre les estoquiaux dedans, en façon que le pesle G. venant à hausser, fera ouurir lesdites gachettes & comme il se rebaissera, elles seront refermées, & repoussées auec leur ressort, dans leurs coques H. I. De l'autre costé de la serrure il y aura vne simple gachette marquée L. qui sera repoussée auec son ressort marqué M. dans sa coque marquée N. les pesles se fermeront dans leurs coques O. P. ainsi qu'on void dans l'vnzieme figure. La clef marquée Q monstre vne double broche carrée canelée, laquelle se fait en ceste façon.

Prenez vn petit foret de la grosseur du carré de la broche, par dedans, pour forer la clef iusques contre l'anneau, & apres ayez de petites limes carrées-canelées, & à cousteau, qui seront taillées par le bout de deuat, & limées par le derriere en rond, & auec ces petites limes vous limerez la foreure tout au long, pour commencer à faire le trou carré, le plus que l'on pourra. En apres il faut faire vne broche dacier, qui soit limée, polie, & carrée par le bout de deuant, & tout le long, ou de telle autre figure que l'on voudra faire la foreure: Par apres vous tremperez ladite broche, & la recuirez auec du suif ou huille, comme vn ressort, de peur qu'elle ne se rompe dans la foreure. Apres qu'elle sera trempée, & froide, vous la ferez entrer auec de l'huile d'oliues à petits coups de marteau dans la tige de la clef, luy ayant commencé le trou tout au long auec les petites limes, comme i'ay dit. A mesure que ladite broche entrera, vous frapperez dessus la tige auec la panne du marteau pour faire resserrer le fer tout au long de ladite broche & par ce moyen le trou sera droict, & carré tout le long, sans qu'il y demeure des fosses ou buttes, qui empescheroient que la clef ne pourroit entrer facilement dans les broches du canon, & aussi qu'en dressant & poussant la tige par le dehors auec la lime, on seroit en danger de la creuer, & se trouueroit plus forte en vn lieu qu'autre: ce qui n'arriuera si on en forme bien la tige, apres que la broche y est entrée. Que si on y fait double foreure, faudra forer & enformer la broche tout de mesme que la clef, puis les rapporter dans la tige de la clef, apres que vous y aurez fait de petites coches, ou crans, dans le bout de la broche qui doit entrer iusques contre l'anneau, laquelle ne doit estre creuse par le haut. Apres qu'elle sera entrée iustement dans la tige de ladite clef, vous frapperez dessus, & la sertirez sur lesdites coches, en façon qu'elle ne

branle aucunement, & qu'elle se tienne iustement au milieu de la tige : En apres il faut y faire vn petit trou de foret tout contre l'anneau, qui passera au trauers de la tige & de la broche, pour y mettre vne petite riueure au trauers, qui sera riuee dans l'embasse, ou chapiteau, en façon qu'elle ne puisse paroistre. Si ce sont doubles foreures, & qu'il y ayt deux broches creuses dans la tige de la clef, faut qu'elles entrent les vnes dans les autres, y laissant des espaces entre-deux, pour y faire passer les broches qui sont dans les canons, & les faire entrer iustement par le bout, & les faire retenir auec vn petit riuet & crans, comme i'ay dit. On peut faire de ceste façon toutes sortes de doubles foreures, soient rondes, carrées, ou carrées-canelées, triangulaires ou tire-poinct simples, ou canelées, croix, tresles, cœurs, estoilles, croissans pentagones, hexagones, roses, fleurs de lys, & toutes autres figures que ce soit, qui se puisse faire dans les clefs. Si se sont des broches ou foreures faites en cœur, tresles, croix, roses, fleurs de lys, ou autres figures semblables, on y pourra faire deux, trois, quatre, ou cinq trous, tout au long de la clef, & les vuider les vns dans les autres, pour faire la foreure de telle figure qu'on voudra. Lors que la clef, & les broches seront forées, adiustées, mises & retenuës comme i'ay dit, faut limer la tige de la clef, boutter & dresser le panneton : en apres vous prendrez vn bout de fer pour faire le canon, & le forer pour faire entrer la tige dedans, pour y rapporter les broches qui seront forées, & enformées comme la tige de la clef, & rapportées les vnes dans les autres. Ce qu'estant fait vous fendrez la clef, & garnirez la serrure selon son merite, suyuant la clef : les trois gachettes D. E L. se ferment en laissant tomber le couuercle du coffre : & les deux pesles A. B. sont fermez d'vn tour de clef fait du costé gauche. Et pour ouurir toute ladite serrure on tourne vn tour de clef à droit, qui fait hausser le pesle montant G. qui fait ouurir les deux gachettes D. E. & pareillement la clef venant à rencontrer le barbe du pesle A. qui venant à s'ouurir, fait tourner le pignon R. qui fait cheminer le pesle B. tellement que la clef en faisant les deux tiers d'vn tour, fait ouurir les deux gachettes & les deux pesles, & tournant encores vn peu la clef iusques à trois quartiers du cercle, vient à rencontrer la queuë de la gachette L. qui la fait ouurir, ainsi qu'on pourra voir dans l'vnziesme figure. Lesdits pelles A. G. seront retenus dans leurs crans auec fueilles de sauge marquées S. leurs ressorts sont marquez T. & auec deux cramponnets marquez V. au bout desquels on fera de petites fueilles de relief, ou autre chose, pour l'ornement de la serrure.

VNZIESME

De Serrurier.

VNZIESME FIGVRE.

Serrure à cinq fermetures.

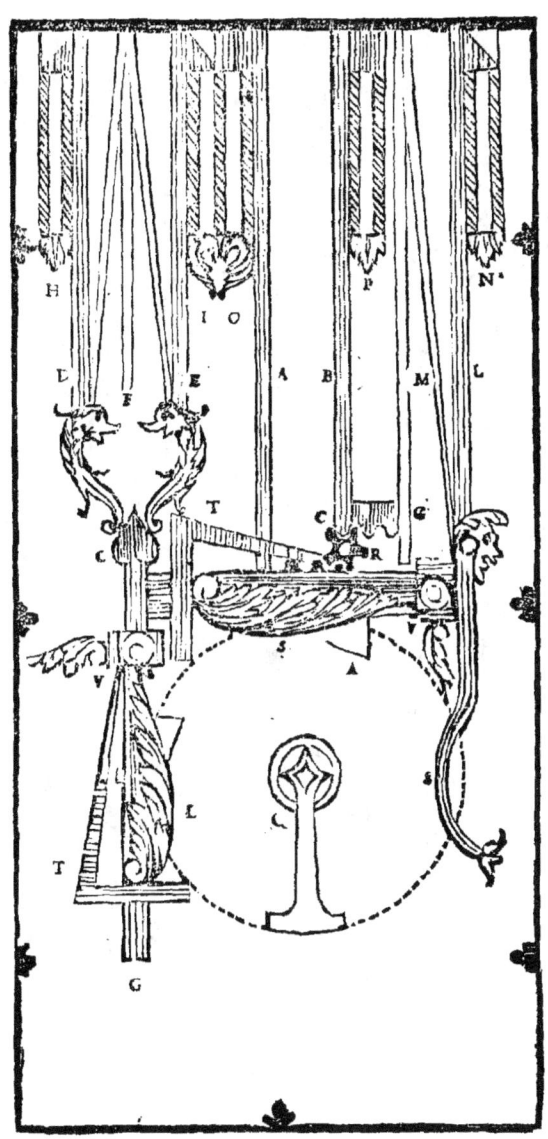

38 Ouuerture de l'Art

XII. FIGVRE· XIII. FIGVRE.

Coronnement. *Escusson.*

de Serrurier

CHAPITRE XXIII.
Serrure à six fermetures respondant aux figures 14. 15. & 16.

IL s'en pourra faire de plusieurs, & diuerses façons : mais celle-cy ma semblé la plus facile, plus vtile, & de meilleur seruice.

Ceste serrure est cōposée d'vn pesle à S. marqué A.B. Ainsi appellé, à cause d'vne petite piece de fer que l'on met entre-deux qui est, limée en forme d'vne S. marqué. P. laquelle est retenue sur le pallastre, auec vn estoquiau qui passe par le milieu, & les deux bouts de ladicte. S. sont acrochez, & retenus auec deux petits estoquiaux ronds qui sont espargnez, & limez dans les pesles, en façon que le premier pesle. A. venant à cheminer par le moyen de la clef, ladicte S. attire, & fait motuoir l'autre pesle. B. Outre lesdits pesles, il y à vne double gachette marquée C.D. qui sera repoussée dans les coques marquees R. auec vn ressort double marque E. laquelle gachette sera ouuerte auec vne piece de fer qui sera adiustée entredeux, & limée comme vne teste d'Aigle, ou autre chose semblable marquée. Q. Auec vn estoquiau qui sera dans le col, en façon que la clef venant à r'encōtrer la queuë d'enbas, fera iouer ladicte teste qui tournera comme vne S. par le moyen de l'estoquiau qui fera ouurir les deux gachettes, & de l'autre costé de la serrure. Il y aura deux autres gachettes marquées F.G. auec vn ressort double entre-deux marqué H. qui les repoussera dans leurs coques marquees. V. & seront ouuertes auec vn pelle montant marqué. I. Iceux pelles seront retenus auec fueilles de sauge marquées L. & leurs ressorts marquez M. La clef marquee. N. monstre vn double triangle ou tire point cannelé dans la tige qui se fera comme i'ay enseigné au Chapitre precedent : ceste serrure se ferme auec les quatre gachettes, en laissant tomber le couuercle du coffre. Apres on fait vn tour de clef, à la main gauche, pour fermer les deux pesles. A.B. dans les doubles coques. S. T. & pour ouurir ladicte serrure, il faut faire faire vn tour à la clef du costé droict, qui ouurira les deux pesles A. B. & faire encores vn quart de tour du mesme costé, pour ouurir les deux gachettes C. D. s'il n'y à quelque secret à la serrure.

D 2

40 Ouuerture de l'Art
QVATORSIESME FIGVRE.
Serrure à six fermetures.

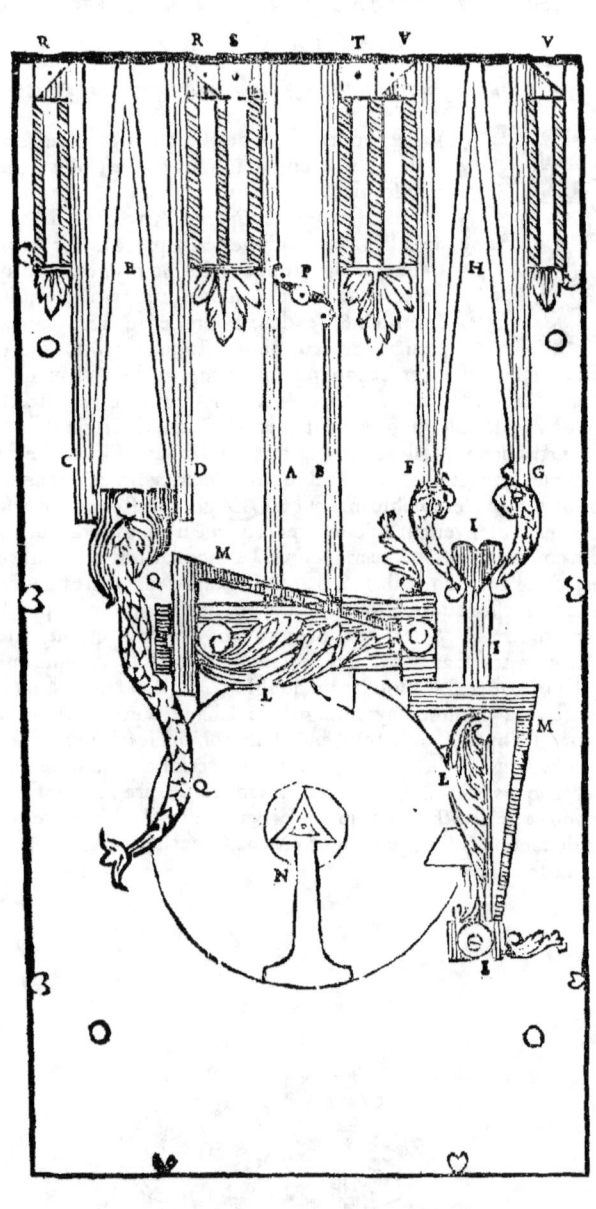

de Serrurier.

XV. FIGVRE.
Coronnement.

XVI. FIGVRE.
Ecusson.

42 Ouuerture de l'Art

CHAPITRE XXIV.

Serrure à huict fermetures respondant aux figures marquées, 17. 18. & 19.

ESTE serrure est composée d'vn pelle à S. fait cóme le precedent, marqué. A. B. & aux deux costez dudit pelle. Il y a quatre pelles à pignon, marquez C. D. E. F. lesquels pelles seront fermez & ouuerts de leurs coques T. par le moyen de quatre pignons marquez. H, que l'on fait mouuoir auec deux pelles montans marquez. I. qui passent entredeux auec des crans, qui entrent dans lesdits pignons : ces pelles à pignon seront retenus, & conduits par le bas auec des coulisses quarrees qui passeront à trauers, auec vn petit craponnet, par vn bout, & vne vis à l'autre bout marquées 2. 3. Ces dites coulisses, pelles à S. & pelles montans, seront retenus auec fueilles de sauge, marquées 4. leurs ressorts marquez 5. Aux costez de la serrure il y aura deux gachettes marquees L. M qui serót repoussees, & retenues dans leurs coques marquees P. Q. & tenues fermées auec leurs ressorts marquez R. lesdits pelles se fermeront dans quatre coques, deux doubles marquées T. & deux simples marquées V. La clef marquée. X. monstre vne foreure en forme d'vn double trefle qui se fera par le moyen de trois petites foreures rondes qui seront vuidées les vnes dans les autres auec de petites limes, & enformées auec leur broche comme i'ay enseigné. Ceste serrure se ferme auec les deux gachettes L. M en fermant le couuercle du coffre : les pelles se ferment d'vn tour de clef, ou de deux si on veut. Et pour ouurir ladicte serrure, il faut faire vn, ou deux tours de clef à droict qui ouuriront tous les pelles. En apres faire encor vn quart de tour à la clef du mesme costé, qui ouurira la gachette L. qui sera tenue ouuerte auec vn petit ressort entaillé dans le pallastre, par soubz le pelle A. comme à la serrure à trois fermetures. Et apres vous detournez la clef vn quart de tour à gauche, qui ouurira la gachette M. Ces petites roses monstrent les estoquiaux de la cloyson qui seront limées par le dessus de ceste façon. La cloison sera limée & vuidée à iour tout alentour, où l'on pourra faire tel ornement que l'on voudra : ce qui se fera pareillement à toutes les serrures icy demonstrées, si on veut pour l'ornement d'icelles serrures, Les O. monstrent les trous pour passer les vis, pour attacher la serrure contre le bois.

De Serrurier.
DIXSEPTIESME FIGVRE.
Serrure à huict fermetures.

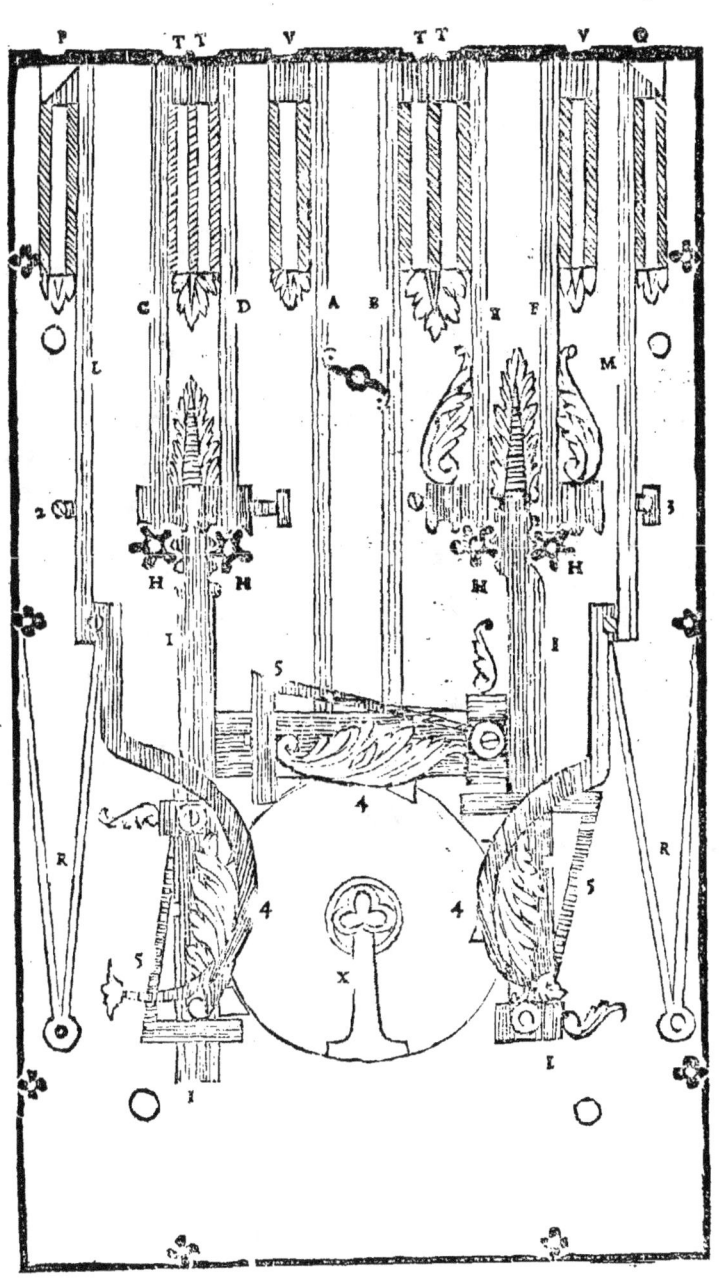

44 Ouuerture de l'Art
 XVIII. FIGVRE. XIX. FIGVRE.

 Coronnement. *Escusson.*

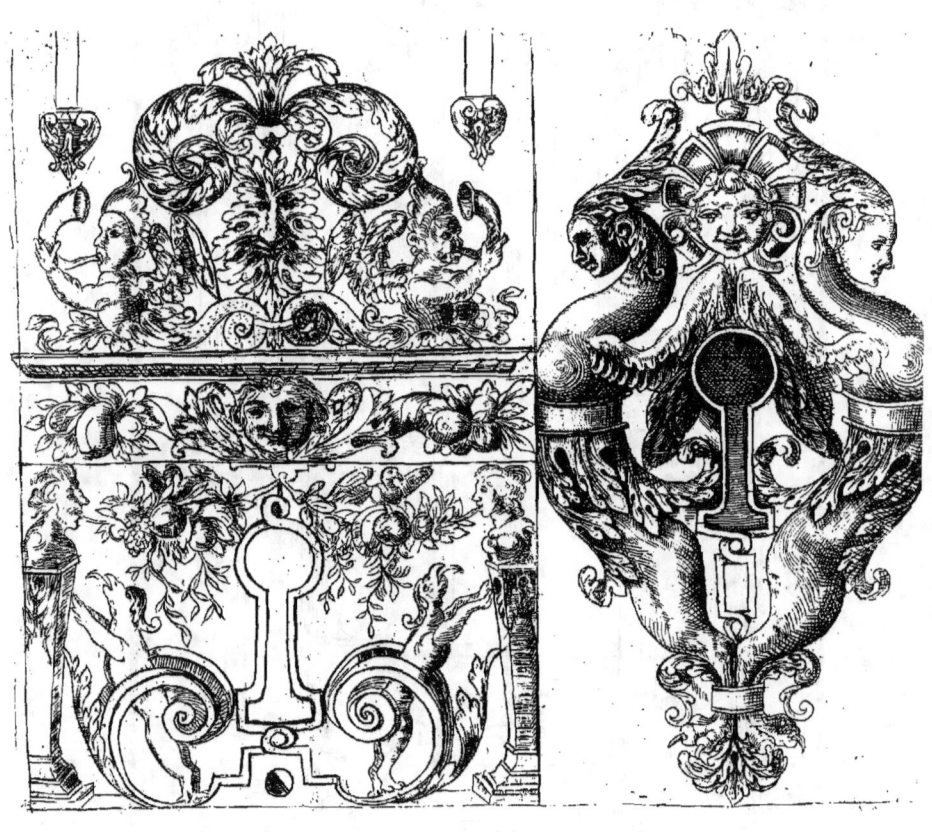

De Serrurier.

CHAPITRE XXV.

Serrure à dix fermetures, respondant aux figures vengt, & vingt-vnciesme.

ESTE Serrure est composée d'vn pesle à pignon marqué A. B. aux deux costez duquel il y aura deux cramailleres auec des crans, qui seront soustenuës auec des consoles marquées C. & limées en formes de dauphins ou autres figures, pour l'ornement de la serrure : & au dessus y aura deux autres pesles coudez, auec des crans marquez D. qui entreront dans les pignons E. qui seront tenus en raison sur le pallastre auec deux petits estoquiaux, qui passeront par le milieu, en façon que les deux pesles A. B. venans à s'ouurir, ou fermer, feront mouuoir lesdits pignons E. qui feront cheminer lesdits pesles D. Et aux deux costez de la clef y aura deux pesles montans marquez G qui venant à hausser ou baisser, feront tourner les pignons marquez H. qui feront ouurir & fermer deux autres pesles coudez marquez I. Ces pesles I. feront semblablement tourner deux autres pignons marquez F. qui rencontreront deux autres pesles coudez marquez L. lesquels seront ouuerts & fermez par le moyen d'iceux pignons F. qui entreront dans les crans desdits pesles coudez, qui se fermeront par le haut dans des doubles coques, marquée 2. 9. & seront retenus par le bas auec des coulisses quarrées, marquées M. N. qui seruiront semblablement à conduire les deux autres pesles D. qui se fermeront par le haut dans deux doubles coques 4. 7. Lesquelles coulisses passeront au trauers de la serrure, & seront retenuës auec des cramponners, & vris par les bouts. Aux deux costez desdites serrures, il y aura deux simples gachettes marquées T. V. qui se fermeront dans leurs coques marquées 1. 10. Les quatre pesles A. B. I. I. seront conduits auec vne coulisse qui trauersera le pallastre, comme la precedente marquée O. P. & se fermeront par le haut dans les doubles coques 3. 5. 6. 8. Les pesles A. B. G. seront retenus auec fueilles de lange marquees Q. & les ressorts R. La clef marquée S. monstre vn double cœur, qui se fera comme j'ay dit. Ceste serrure s'ouure & ferme comme la precedente.

46 **Ouuerture de l'Art**
VINGTIESME FIGVRE.
Serrure à dix fermetures.

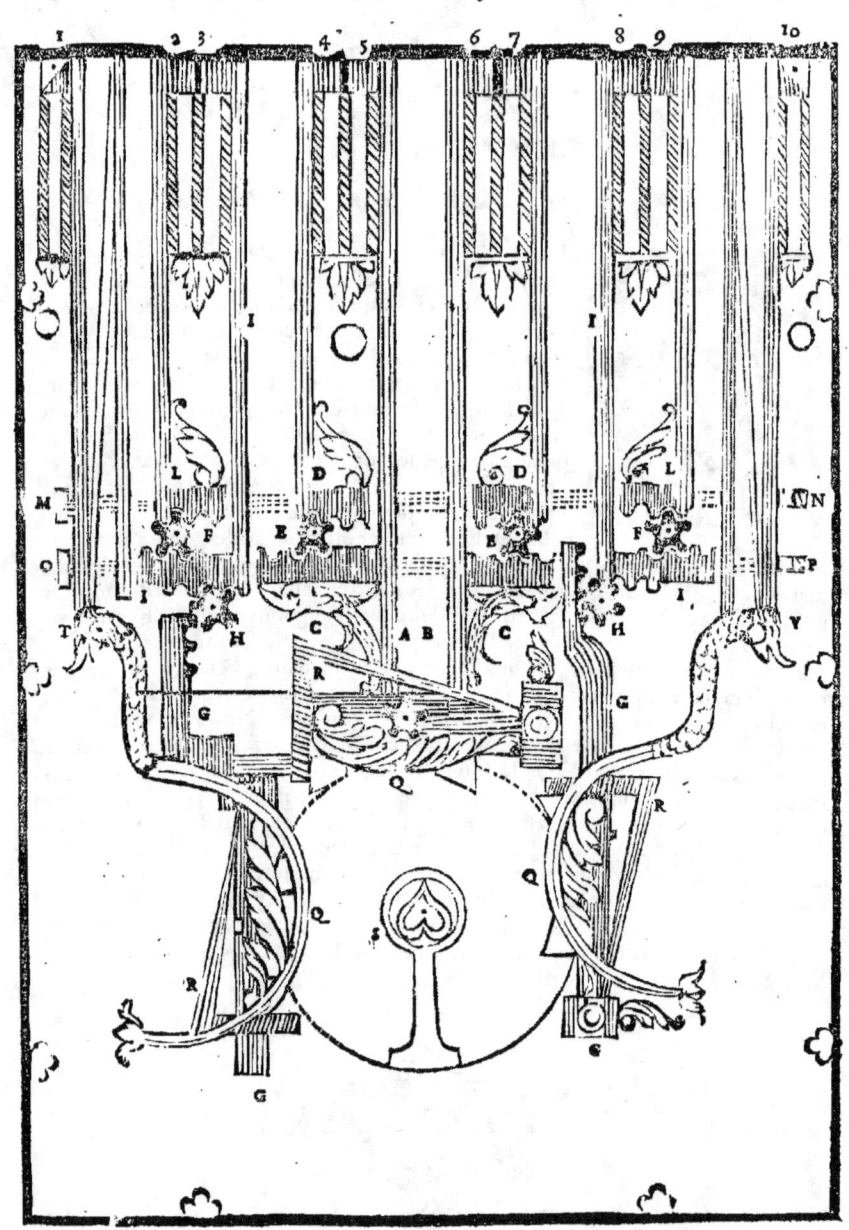

De Serrurier.

VINGT-VNEIESME FIGVRE.

Coronnement.

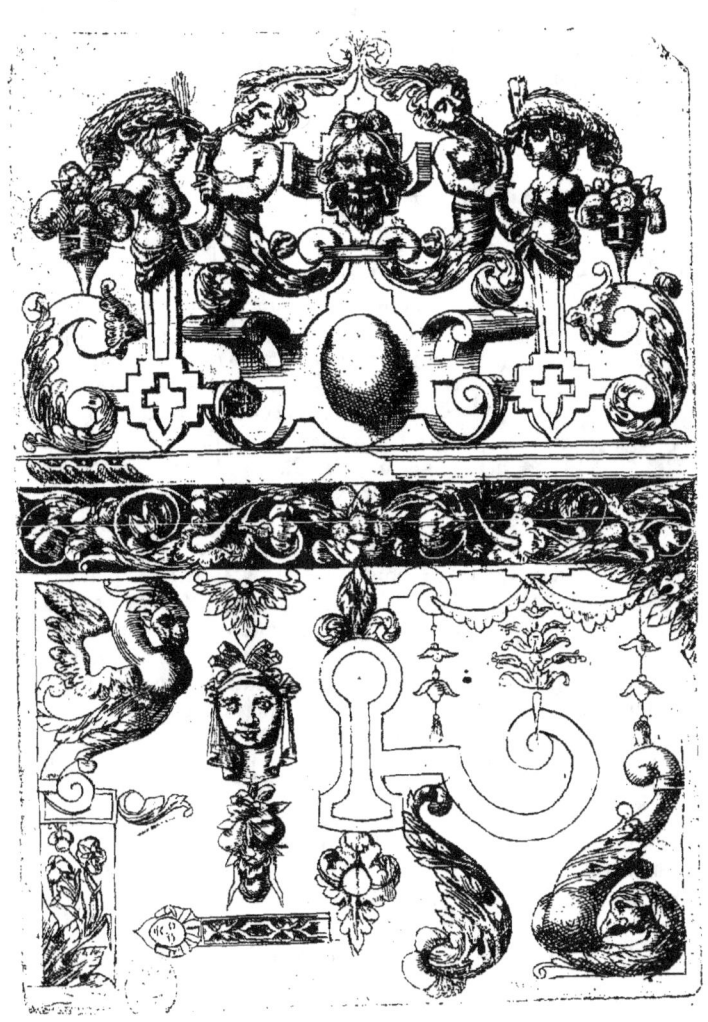

CHAPITRE XXVI.

Serrure à douze fermetures, respondant aux figures 22. & 23.

ESTE Serrure est composée d'vn pelle en bord marqué A. dans lequel sera espargné & enleué vn talon, auec vne cramaillere marquée B. qui fera tourner le pignon marqué C. lequel fera fermer & ouurir le pelle D. A l'autre bout dudit pelle y aura des crans par le dessus, qui feront tourner le pignon E. lequel fera ouurir & fermer le pelle F. qui aura dans le coude deux cramailleres, vne par le dessous pour le pignon E. & vne par dessus, qui fera tourner le pignon G. pour faire ouurir & fermer le pelle H. Et aux deux costez de la clef y aura deux pesles montans marquez M. N. où il y aura des crans par le haut, des deux costez, qui feront fermer & ouurir quatre autres pelles coudez marquez P. Q. R. T. par le moyen de quatre pignons marquez V. Outre ces pelles il y aura vne double gachette à chaque costé de la serrure, marquée X. Y. Ces gachettes seront adiustées l'vne contre l'autre, & s'ouuriront auec vne petite piece de fer, adiustée & limée en S. qui se met entre-deux auec vn petit estoquiau par le milieu : & icelles gachettes seront tenües fermées auec deux ressorts marquez 2. & tenües ouuertes auec deux petites consoles, ou fueilles marquées 3. 4. qui seront espargnées sur lesdits pesles montans M. N. en façon que le pesle M. venant à se hausser auec la clef, ladite fueille 2. rencontrera la queuë de la gachette X. qui la fera ouurir de sa double coque marquée 1. 2. En apres la clef ouurira le pesle A. de sa double coque marquée 6. lequel pesle fera ouurir auec les pignons, les autres pesles D. F. H. de leurs coques marquées 5. 7. 8. Par apres ladite clef rencontrera pareillement la fueille de sauge, & la barbe de l'ouuerture de l'autre pesle montant N. qui le fera baisser, & ouurir les deux pesles R. T. de leurs coques marquées 9. 10. & la fueille 4. qui fera ouurir l'autre double gachette Y. de sa double coque marquée 11. 12. qui est du mesme costé. Le premier pesle A. & les deux montans M. N. seront retenus auec fueilles de sauge marquées 13. 14. 15. & leurs ressorts marquez 16. 17. 18. Et ces pesles coudez seront retenus, & conduits par le bas auec des coulisses marquées I. L. qui passeront au long des cramailleres, & retenües auec de petits cramponnets, & vne vis par l'autre bout. Ceste serrure se ferme auec les deux doubles gachettes X. Y. en fermant le couuercle du coffre : & les pelles se ferment auec vn ou deux tours de clef. Et pour l'ouurir, il faut faire vn ou deux tours de clef du costé droit, qui ouurira si on veut du premier tour toute la serrure. Si on veut y mettre quelques barbes perduës, elle n'ouurira seulement que les pelles du premier tour, & du second, ou troisiesme, elle ouurira les gachettes de leurs coques, lesquelles

quelles doiuent estre picquées les premieres, & mises en façon que tous les pesles gachettes, & ressorts, puissent auoir leur ouuerture, en sorte que les pesles estant ouuerts, se ioignent iustement : ce qui se fera, pourueu que le pallastre & toutes les autres pieces soient limées droit, & picquées iustement à l'esquierre; autrement les pignons, pesles, & autres pieces, ne pourront librement se fermer, ny ouurir. Il faut faire les clefs assez grandes de panneton, comme de dix, vnze, douze, ou treze lignes, ainsi que monstrent les figures, & grandeur que l'on voudra faire la serrure, affin de pouuoir plus facilement donner les ouuertures & fermetures aux pesles, & gachettes : se prendre garde en fendant les clefs, d'y fendre des gardes qui empeschent le ieu des pesles, gachettes, & autres pieces : ce qui arriue le plus souuent, faute d'en estre aduerty : ausquelles clefs il est necessaire d'y fendre des planches foncées, ou autres que ie monstreray cy apres, & faire en façon qu'elles puissent tourner tout à l'entour des gardes, & prendre dans les deux rateaux, & faire en façon qu'elles passent par entre les barbes des pesles, & fueilles de sauge, pour empescher que les crochets auec lesquels on ouure les serrures, ne puissent toucher les barbes des pesles, & les fueilles de sauge : ce qu'estant, le crochet ne peut ouurir les serrures. Ie trouue que ces dites planches sont tres-necessaires en quelque serrure que ce soit. La clef monstre vne double fleur de lys dans la tige qui se fera comme i'ay enseigné.

Ouuerture de l'Art
VINGT-DEVXIESME FIGVRE.
Serrure à douze fermetures.

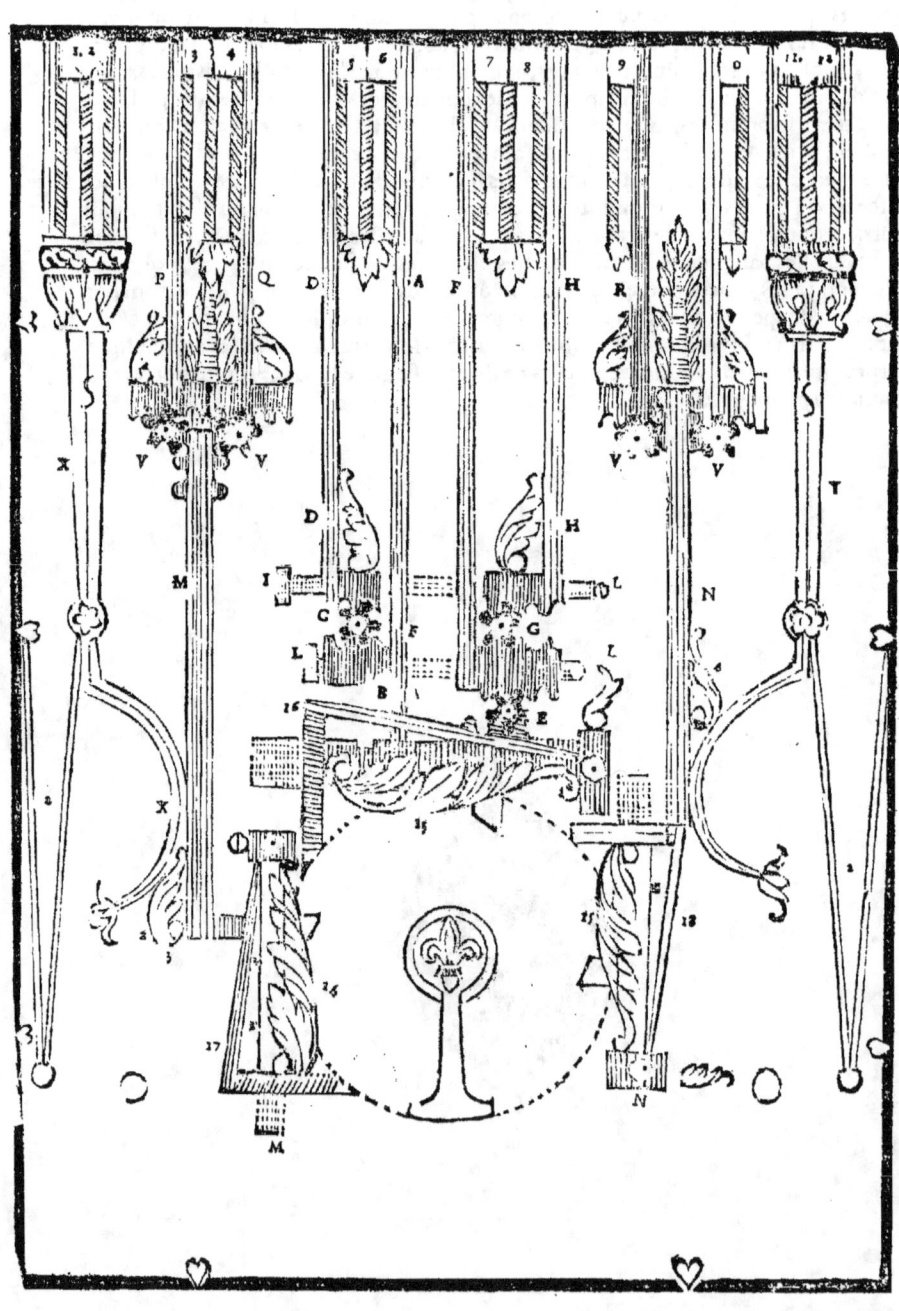

De Serrurier. 51

XXIV. FIGVRE. Escusson.

XXIII. FIGVRE. Coronnement.

CHAPITRE XXVII.

Pour faire serrures à sept, neuf, & vnze fermetures.

IE m'estois proposé de monstrer par figures les houssettes, pesles en bord, & serrures à sept, neuf, & vnze fermetures : mais il suffit, comme ie croy, pour ceux qui en voudront faire, d'obseruer ce que i'ay dit des houssettes, & pesles en bord.

Ceux qui voudront faire serrures à sept fermetures, adioustez vn pesle à la serrure à six fermetures, ou bien ostez en vn de celle à 8.

Pour en faire à neuf, & à vnze fermetures, adioustez ou diminuez pelles, ou gachettes de celles à dix, ou douze fermetures, ce qui est facile à faire.

Comme aussi d'en faire, ou inuenter de plusieurs & diuerses façons, celles-cy m'ont semblé des plus faciles & intelligibles, & de meilleur seruice.

CHAPITRE XXVIII.

Serrures qui s'ouurent auec diuerses clefs par vne mesme entrée.

SI on veut faire serrures pour confrairies, ou thresoreries, où il faille faire deux ou trois clefs diuerses, & qui entrent par mesme entrée, sans s'ouurir l'vne l'autre, vous les ferez en ceste façon.

S'il n'y faut que deux clefs, vous pourrez faire vne serrure à 2. fermetures, qui doit estre faite tout de mesme comme celle que i'ay dit, & mostré cy deuant, fors que la clef qui ouurira le pesle, ne touche la gorge de la gachette en tournant : tellement que la premiere clef n'ouurira que le pesle seulement : & apres quelle aura ouuert, vous osterez ceste clef de la serrure, pour y en mettre vne autre, qui doit estre fenduë tout de mesme, fors qu'elle aura le panneton plus long, en façon que venant à tourner elle puisse toucher la queuë de la gachette, & la faire ouurir de l'aubcronniere.

Si vous voulez faire vne serrure qui s'ouure auec trois, ou quatre clefs, par vne mesme entrée. Faites vne serrure à trois, ou quatre fermetures, que le pesle & la gachette à droit, s'ouurent auec deux clefs, comme la precedente : & y faites vn double fond, & que les autres clefs ne puissent aller iusques au fond : qui sera fort facile, pourueu qu'elles ayent vn museau, ou que le panneton soit plus long, qui empeschera qu'elles ne pourront aller iusques sur le pallastre : & auec ces deux autres clefs, on ouurira deux autres fermetures, qui seront garnies sur la couuerture, ou coronnement : tellement que vous pourrez faire qu'il n'y aura qu'vne seule entrée pour quatre diuerses clefs. Ceste sorte de serrure est tres-bonne, & difficile à ouurir.

De Serrurier.

CHAPITRE XXIX.

Ou sont monstrées les pieces qu'il faut à vn pelle dormant, pour Portes & Cabinets.

PRES que nous auons parlé des serrures de coffres, nous parlerons maintenant de celles des portes, & cabinets. Ie n'ay voulu monstrer les trois premieres par figures, parce qu'elles sont trop communes : ceux qui sont vn peu versez en cest Art, entendront facilement les escrits, sans les figures. Ie commenceray par le pelle dormant, ainsi appellé, à cause qu'il ne va point si la clef ne le fait aller, pour ouurir & fermer. Ceux qui sçauront le faire, feront facilement la serrure à ressort, ainsi appellée, à cause que le pelle est repoussé, & se ferme en tirant la porte, auec le ressort qui est au bout de derriere dudit pelle, & s'ouure par le dehors auec vn demy tour de clef, & par le dedans auec vn bouton, qui se tire auec la main, tellement qu'elles sont faciles à ouurir auec le crochet, & sont de peu de valleur. On fait de petites serrures à ressort, que l'on appelle bec de canne, qui seruent à mettre à quelques contoüers, layettes, ou autres lieux de peu de consequence, qui se ferment aussi à ressort.

Pour le pelle dormant, il y a vn ressort par le costé du pelle, qui entre dans vn cran, ou contre vn arrest qui est au costé du pelle, qui empesche qu'on ne le puisse facilement ouurir auec le crochet, pourueu qu'il y ait des rouets dans la serrure, qui passent l'vn par dessus l'autre, ou qu'il y ait quelque planche, ou passet, qui passe entre le pelle & le ressort.

Pour le faire, il faut premierement sçauoir s'il n'y a point de subiection à faire l'entrée de la clef pres, ou loin du bord de la serrure : puis forger la clef, le pelle, vn ou deux cramponnets, vn ressort double, ou à pied, deux rateaux, l'vn à droit, & l'autre à gauche, la broche si la serrure n'est benarde, pour ouurir des deux costez, le fer à rouet, le pallastre, la cloison, les estoquiaux, les vis, les riuets, le canon, s'il y en faut, la couuerture, le clou à vis, & l'escusson. Ladite cloison doit estre de la hauteur du panneton de la clef, & vne ligne dauantage pour l'espaisseur de la couuerture, qui empesche de gaster le bois, qu'il faut entailler de l'espaisseur des gardes, lors qu'il n'y a point de cloison à la serrure qui la rend difforme : l'on aura presque aussi tost mis vne cloison à ladite serrure, comme de l'entailler dans la porte. Ceste cloison sera riuée contre le pallastre, auec trois, quatre, cinq, ou six estoquiaux, selon la grandeur de la serrure, car on en fait de petites pour les cabinets, d'autres plus grandes, pour des portes communes, & de plus grandes pour de grandes portes, qu'il faut faire à deux tours, auec gachettes, ou fueilles de sauge par dessous les pelles. On met quelquesfois aux petites serrures des cabinets, deux testes aux pelles, auec vne petite console. Toutes ces serrures se mettent par le dedans, il est necessaire de les encloisonner, & pour ce faire, il faut premierement limer, dresser, & picquer les estoquiaux, & la cloison. En apres mettez le panneton de la clef de hauteur : limez & dressez la tige, & la forez si vous voulez mettre vne broche ;

E 3

Apres qu'elle sera forée, il faut dresser le panneton, & le fendre : par apres il faut dresser & limer le pesle, les camponnets, la broche, le ressort, les rateaux, & les autres pieces, picquer & faire entrer iustement le bout du pesle dans le bord du pallastre, laissant assez d'espace par le derriere, pour le ressort. Estant picqué, il faut l'ouurir, & luy donner telle ouuerture que l'on voudra, & le mettre droit, en façon qu'il ne soit point plus esloigné du costé de la serrure, d'vn bout que d'autre, & picquer le cramponner, qui doit estre auec deux pieds : en apres picquer le ressort iustemét dans le cran, ou arrest qui sera au costé du pesle. Ce qu'estant fait vous picquerez la broche droit au milieu des barbes du pelle, estant à demy ouuert, faisant approcher la clef iustement contre le pelle, sans y acrocher. En apres vous picquerez les rouets & rateaux, qui doiuent estre en parement, puis vous y plicrez la couuerture, de la hauteur de la clef, pour y faire l'entrée de la clef : & y picquerez les rouets, comme i'ay enseigné. En apres picquerez ladite couuerture, puis vous limerez, & polirez le pallastre par le dedans, ou le noircirez, & le contre percerez. Puis vous riuerez la bouterolle, & la broche, si elle ne se démonte auec des vis : & apres qu'elle sera arrestée en sa place, il faut poser le pelle en son lieu, & luy limerez les barbes, en façon que la clef le mene iustement contre le bord de la serrure, en le fermant, & qu'elle le face sortir à fleur du bord du pallastre par le dehors. Par apres vous riuerez l'estoquiau du ressort s'il est double, ou le riuet du pied s'il y en a : & sur tout qu'il encoche iustement dans son arrest, en façon qu'en tournant la clef, le pelle ne puisse estre repoussé auec la main, ou autre chose, autrement la serrure seroit fausse. Puis apres il faut riuer les rouets, en façon qu'ils ne puissent branler ny mouuoir dans les trous, en tournant la clef : lors il faut riuer les rateaux, l'vn à gauche, & l'autre à droict, en façon qu'ils soient en parement aux rouets. Cela fait, vous limerez, & polirez la couuerture, & l'arresterez auec des vis ou riuets. Icelle couuerture doit estre de la largeur du pallastre, & verrez si la clef tourne iustement, & facilement dans les gardes de la serrure : en apres vous riuerez la cloison, limerez, & polirez ladite serrure. Puis ferez l'escusson, & cloux à vis pour la tenir contre le bois, & la ferez chauffer pour huiller auec huille d'oliues qui ne soit point salée : & apres quelque temps, l'essuyerez doucement auec vn linge blanc. Il se fait en quelques endroits des pelles dormans, où l'étrée est sur le pallastre, que l'on met par le dehors, où il y a des crampons en forme de balustres, ou colomnes auec moulleures, ou chapiteaux, & de plusieurs & diuerses façons, pour l'ornement desdites serrures & crampons, qui sont polis, quelques vns les éstament en poille, & en la façon que ie diray aux chapitres des targettes.

CHAPITRE XXX.

Serrure auec vn Locquet.

Vtre ces serrures cy dessus, il s'en fait en plusieurs endroits qui se nóment pelles dormans, où la clef fait vn, ou deux tours pour fermer le pelle, auec vne gachette par dessous le pelle, comme à vne serrure à tour & demy : & outre ledit pelle, on y met vn locquet, ou cadolle, qui est vne piece de fer de pareille longueur que le pelle, reserué qu'il n'y a point de barbes : cedit locquet se met par dessous l'entrée de la clef, & est picqué dans le bord du pallastre, pour pouuoir se hausser & baisser dans vn mantonner,

qui est posé à la feilleure de la porte, lequel ferme en tirant ladite porte, & qui s'ouure auec vn bouton, coquille, glan, oliue, console, ou autre chose semblable, auec la main par le dehors, & par le dedans, auec la queuë du bouton. Ces serrures sont fort commodes à ceux qui desirent que la porte se ferme en se tirant: mais ie croy que se seroit le meilleur, de faire le loquet separé de la serrure: On peut mettre des secrets à ces locquets pour les ouurir, auec tel ornemens que l'on voudra.

CHAPITRE XXXI.

Serrure auec vne Clinche.

CESTE sorte de Serrure se met d'ordinaire aux grandes portes de deuant, elle est composée d'vn grand pesle dormant, à vn ou deux tours, auec vn ressort double par derriere, & outre iceluy pesle, il y a vne clinche au dessus, qui est vne piece de fer de la longueur du pesle, auec vne teste qui sort par le dehors du bort du pallastre, & arreitée auec vn estoquiau par l'autre bout, au bas du pallastre. Et par le dessus, il y a vn ressort double qui prend tout le long du pallastre: ioygnant icelle, qui sert pour abbatre la clinche dans le mantonnet quand l'on tire la porte. Il faut riuer à ceste clinche vne piece de fer en forme de croissant, ou en demy rond, qui passe par soubs le pesle, & la gorge du ressort, en sorte que la grande clef venant à tourner vn demy tour, fait leuer la clinche. En outre il faut riuer vne autre piece, en forme de croissant sur ladicte clinche, qui sera ouuerte auec vne petite clef que l'on porte d'ordinaire, pour euiter l'incommodité de la grande clef. Les gardes de ceste petite clef sont riuées sur la couuerture de la serrure qui luy sert de pallastre, & par dessus on y met vne petite couuerture, pour la petite clef que l'on entaille dans la porte, & par ce moyen elle n'a besoin d'estre longue, d'autant quelle n'ouure que la clinche. Et par dessus le pallastre, on met vne coulisse du trauers, en forme de console, pour leuer ladicte clinche auec la main par le dedans, ou auec vne corde, ou ficelle de la chambre haute, si on veut: On les fait d'ordinaire benardes, c'est à dire qu'elles s'ouurent auec la clef des deux costez par dehors, & par dedans quand on veut. Il s'en fait d'autres façons, où l'on met à la clinche vne autre piece par dessouz, & au lieu d'y en riuer par dessus, on riue vn petit folliot coudé, en demy rond sur la grande couuerture, comme à vn locquet à vielle. La petite clef en tournant son demy tour r'encontre le folliot, qui fait leuer & ouurir la clinche.

E 4

CHAPITRE XXXII.

Pour faire vn pesle dormant, ayant la clef creusé qui s'ouure des deux costez.

ESTE Serrure, est composée d'vn pesle dormant, lequel doit auoir vne piece par dessouz, comme vn pesle d'vne serrure à tour & demy, pour s'enleuer d'vne hauteur, & demye du panneton de la clef, affin d'y raporter, ou enleuer vne piece par dessus, qui puisse porter des barbes, pour seruir à fermer, & ouurir par dedans : d'autant que l'on ne peut faire ceste sorte de serrure qu'il ny ayt double fond, dans lequel sera garny du costé du dedans, les gardes qui sont fendues dans le bout du dedans de la clef, & l'autre costé de la clef sera garny dans le pallastre de la serrure, auec vn canō : au milieu duquel il y aura vne broche ronde, ou autre de la grosseur de la foreure de la clef; espargnant audit canon, vn arrest qui sera de la hauteur du panneton de la clef, faisant en façon que ladicte clef y puisse aysément entrer des deux costez, & faites vne entrée au pallastre pour ouurir par dedans. Il faut ceste serrure vn ressort double de fer, ou d'acier bien battu à l'eau : faut faire pareillement à tous les autres ressorts de fer que l'on met à toutes les serrures : faut qu'il y ayt deux gorges audit ressort, pour le faire décocher des crans du pesle, & quelle passe par dessus les barbes des pesles, pour ouurir par dedans, & par de hors. Apres que vous aurez garny la clef sur le pallastre, vous la garnirez tout de mesme sur la couuerture : ladicte clef s'arrestera sur le fond, ou elle rencontrera les barbes du pesle, & la gorge du ressort.

CHAPITRE XXXIII.

Serrure à tour & demy, pour vn Cabinet.

ESTE Serrure se nomme tour & demy, à cause qu'il faut que la clef face vn tour & demy pour l'ouurir. Il faut premieremēt sçauoir s'il n'y à point de subiection au Cabinet : pour faire l'entrée de la clef, & sa longueur à cause des quadres, moulcures, colonnes, & autres ornemés que les menuisiers y mettent, selon leur industrie. En apres faut forger la clef qui sera proportionnée selon sa longueur, puis forger le pesle qui doit estre

De Serrurier.

quarré, berlong par le bout de deuãt, & de pareille largeur tout au long, par le deſſouz du bout de derriere, faut y enleuer vn pied qui ſera de telle hauteur que l'on voudra, & faire la gachette, ou fueille de ſauge que l'on met par le deſſous, quelle fueille de ſauge ſera limée, & picquée en paremens, & auſſi la gachette, laquelle on fait tenir quelques fois audit peſle qui encoche dans vn cran, ou arreſt, qui eſt dans le pied du cramponnet, qui doit eſtre adiuſté en queuë d'aronde dans la iumelle. Si ceſt vne fueille de ſauge elle s'encoche contre vn eſtoquian, ou arreſt qui eſt eſpargné entre les barbes du peſle : Si on y met gachette cõmune elle s'arreſte contre vn eſtoquiau, qui eſt riué cõtre la teſte du peſle. Il faut laiſſer plus de courſe par le derniere du peſle, que par la teſte de l'eſpaiſſeur de ſix lignes pour la largeur du cramponnet. Apres que le peſle, iumelle, gachette, ou fueille de ſauge, reſſorts, rateaux, broche, folliot, ou reſſort d'acier, cloyſon, eſtoquiaux, couuerture, vis, riuets, fer à roüet, & pallaſtre ſeront forgez, & recuits. Il faut premierement limer, & fendre ladite clef : puis mettre & limer le pallaſtre à l'eſquiere en toutes faces, & limer, & riuer les eſtoquiaux ſur la cloyſon : En apres vous la plyerez, & picquerez ſur le pallaſtre : lors vous limerez le peſle, puis la iumelle, laquelle doit porter le reſſort du demy tour, qui ſera plié en demy rond par derriere, ſur vn fer fait expres. Apres qu'elle ſera biẽ battue auec de l'eau ; Sçauoir eſt en trẽpant le marteau dans de l'eau claire, & frappant d'iceluy ainſi mouillé le fer ſur l'enclume, ou taceau, qui ſoit bien droict eſtant ainſi battu, & ployé à la longueur du peſle, fors ce qui demeure pour l'eſpaiſſeur du bord du pallaſtre : vous limerez le folliot, qui ſert pour repouſſer le demy tour du peſle, & limés les autres pieces l'vne apres l'autre. Ce qu'eſtant fait vous picquerez le peſle, & luy donnerez telle courſe que vous voudrez, ceſt à dire le ferez ſortir hors du bord de la ſerrure, de quelle longueur que bon vous ſemblera, apres qu'il eſt fermé auec le tour & demy : puis vous picquerez la iumelle en façon qu'elle face vne ligne pararelle au coſté de la ſerrure, le plus droict que faire ſe pourra, qui ſe fera facilement auec vn compas, ou échantillon que vous prendrez auec le doigt : puis picquerez le cramponnet de la iumelle, qui y entrera à queuë d'aronde, & vne vis par le pied, pour le deſmonter ſi on veut : lors vous donnerez la courſe que voudrez bailler au peſle, pour le tour de la clef qui doit eſtre de ſept lignes, & la courſe du demy tour de cinq lignes, qui font enſemble vn poulce que l'on donne pour l'ordinaire de courſe aux peſles, des ſerrures à tour & demy, pour ſeruir aux petis cabinets de chambre : On leur en peut donner plus ou moins, ſelon le lieu, ou ils ſe doiuent apliquer, & l'induſtrie de ceux qui les font. Apres que vous aurez baillé la courſe au peſle, vous marquerez l'arreſt qui eſt entre les 2. barbes du peſle, ou au bout pour y picquer iuſtement la gachette, ou fueille de Sauge ; adiuſtée en parement au peſle, & le fermer, puis vous marquerez ſur le pallaſtre, auec la pointe à tracer, le lieu ou va la barbe de l'ouuerture du peſle : En apres ouurez-là, & marquez ſur le meſme pallaſtre. La barbe de la ferme ture, marquant pareillement ſa longueur, qui monſtrera iuſtement la moytie du tour : puis vous poſerez iuſtement la clef entre vos marques, & picquerez la broche à la longueur du tour de la clef. On peut pratiquer ceſte façon à toutes ſortes de ſerrures, on peut picquer la broche autremẽt, fermant le tour à demy, & poſant la clef droicte entre les deux barbes du peſle, picquerez ladicte broche à angle droict entre les barbes du peſle, à longueur de la clef. La broche eſtant picquée, vous picquerez les rouets, les rateaux, l'eſtoquiau du folliot, dans lequel on met quelques fois vn reſſort à boudin, pour eſtre plus ſouple, & beaucoup meilleur, plus gentil, & ſubtil, par ce qu'il eſt tout caché dans le folliot, en façon qu'on ne le peut voir ſans le demonſter, qui fait qu'on ne peut recognoiſtre facilement ce qui donne le mouuement, au demy tour du peſle, & au folliot, & auſſi que l'on luy donne telle

Ouuerture de l'Art

force, & souplesse que l'on veut, & n'est point subiect à se faulser, ny casser. On le peut faire de ceste façon aux grandes, & petites serrures à tour & demy, & à ressort, pour estre presque aussi tost faicts; que les communs qui se font auec la iumelle, pour estre moins subiects à se casser, on les fait pour l'ordinaire d'acier battu terue, & trempé comme ie diray, cy apres au Chapitre des trempes.

POVR FAIRE RESSORTS A BOVDIN.

RENEZ vn morceau de bon acier, dequoy on fait les ressorts, que vous battrez fort terue, egallement, comme de l'espaisseur de deux fueilles de papier, de longueur de trois, ou quatre poulces, & de 4. ou 5. lignes de hauteur, dressé egallement, que vous percerez par vn bout: puis vous le riuerez si vous voulez sur vn estoquiau rond, qui sera d'vne ligne & demye de Diametre, ou sera espargné vn petit crochet, où riuer vostre ressort, puis vous le tournerez 4.5. ou 6. tours au tour de vostre estoquiau, & verrez de quel costé il le faut tourner. Si la serrure est à droict faut tourner le ressort à la mesme main, ou à gauche si la serrure y est, estant tourné en rond vous laisserez vn petit bout de trois lignes de long, qui sera retournée l'autre costé en esquierre: En apres vous adiusterez vostre ressort, estant ainsi ployé dans le folliot, qui sera forgé, & tourné sur vne broche de la grosseur, que sera vostre ressort estant ployé, qui sera de quelque trois lignes & demyede grosseur, plus ou moins, selon la grandeur & grosseur du pesle, & ressort de la serrure. Si c'est d'vn grand tour & demy, ou des serrures que ie montreray cy apres, il faudroit y faire des ressorts beaucoup plus longs, & plus forts, & par consequant qui occuperont d'auantage de place. Apres que le ressort sera adiusté dans le folliot, faut l'ouurir vn peu & déployer, pour luy donner de la bande: puis le tremperez & recuirez, comme ie diray au chapitre des ressorts, estant trempé. & recuit, faut riuer son estoquiau, & le faire bander, & tourner vn, ou deux tours sur l'estoquiau: puis vous mettrez le falliot dessus, tellement que le bout du ressort, qui est recourbé en esquierre entrera au long du folliot qui le respoussera tousiours contre le pied du pesle, luy donnant telle bande que l'on voudra. Les estoquiaux desdits ressorts seront auec vne vis par le haut, qui passera au dessus du folliot, pour y mettre vn petit vaze, ou autre piece bien limée, creuse, & taraudée, pour empescher le folliot de se hausser, & sortir de dessus l'estoquiau, & pour couurir & empescher qu'on ne puisse voir le mouuement du ressort, & du folliot, qui doit toucher de l'autre bout contre le pied du pesle, & retenu auec vn estoquiau, qui sera limé en façon d'vne petite fueille, ou consolle, pour empescher que le folliot ne suyue le pesle: lors que la clef fait fermer son tour.

Aprez vous picquerez les rouets, & rateaux, ployer, & faire la couuerture, & la picquer: puis faire les trous pour attacher la serrure, contre-percer tous les trous des rouets, ressorts, estoquiaux, & autres pieces, si elles se doiuent riuer. Apres vous limerez, & dresserez le pallastre par le dedans, & le pollirez, ou noircirez comme ie l'ay enseigné: puis vous riuerez la iumelle, & arresterez la broche auec les vis,

ou riuets, & limerez les barbes du pesle, en façon que la clef le mene iustement dans l'arrest de la gachette, tant à la fermeture, qu'a l'ouuerture, en sorte qu'on ne le puisse empescher d'encocher d'vn costé, ny d'autre: Par apres vous riuerez, ou arresterez les rouets, & rateaux, les mettre iustes en parement: puis vous arresterez la couuerture, & autres pieces, & verrez si la clef tourne facilement dans la serrure. En apres faut riuer la cloison, limer, & polir la serrure, l'huiler, & mettre en lieu sec, & acheuer la clef, de laquelle ie ne puis dire les proportions d'autant qu'il les faut faire selon l'espaisseur du bois, & grandeur des serrures, & desir de ceux qui les font faire.

Celles que l'on fait pour des cabinets de chambre, ou il n'y à point de subiection, sont de quatre poulces & demy de long pour le plus depuis le haut de l'aneau iusques à l'autre bout de la tige, laquelle tige à deux poulces, quatre lignes de longueur, à prendre depuis le fillet quarré du bas de la mouleure, ou embasse, iusques à l'autre bout, & trois lignes de Diametre de grosseur. Le panneton à huict lignes & demye, ou neuf lignes au plus de hauteur, & demie ligne moins de longueur, à prendre depuis la tige iusques au muzeau qui est le bout de deuant le panneton, ou sont tendus les rateaux, & autres gardes qui se feront comme i'ay dit. Si vous faictes vos clefs de ceste proportion, vous pourrez faire le pallastre de la serrure de deux poulces, trois lignes de largeur, de quatre poulces de longueur, & d'vne ligne despaisseur. Le pesle aura trois poulces huict lignes de longueur, cinq lignes de large tout au long, six ou sept lignes d'espaisseur par la teste, & tout le long depuis la teste iusques à l'autre bout sera de deux lignes despaisseur, & aussi large comme par la teste, & sera limé sur toutes faces le plus droict, en esquierre que l'on pourra. Pour toutes les autres pieces, elles se feront à proportion de la clef & serrure.

CHAPITRE XXXIV.

Serrure à tour & demy pour les portes.

L on faict des serrures à tour & demy pour les portes, elles se doiuent faire comme les precedentes, fors qu'il les faut faire plus grandes, en façon que l'entrée de la clef soit esloygnée de quatre, ou cinq poulces, loing du bort de la serrure, tellement que la clef & autres pieces doiuent estre grandes, & fortes à proportion, faut faire la clef de quatre poulces & demy, ou cinq poulces de long, & la tige deux poulces de long, entre le panneton, & le fillet quarré de la mouleure, & trois lignes & demye de Diametre. Le panneton vn poulce en quarré, & deux lignes despaisseur, en fin il faut faire & proportionner toutes les serrures, & pieces qu'il leur faut, selon le lieu ou elles doiuent seruir, & grandeur qu'on les fait, autrement elles seront difformes, & de peu de seruice. Il s'en fait de plusieurs, & diuerses façons, selon l'in-

duſtrie & capacité de ceux qui les font, ou font faire, & les lieux où il faut les appliquer, la plus part ſe font benardes, pour ouurir le tour des deux coſtez auec la clef, & le demy tour, auec vn bouton par dedans, & quelques-fois auec vne queuë par le dehors, quelques vns leur font la teſte par deſſouz le peſle, auec vne fueille de ſauge, autres les font par deſſus auec des gachettes, ou la iumelle porte ſon reſſort qui repouſſe le folliot par derriere, qui eſt le plus aſſeuré pour les grandes ſerrures, apres le reſſort à boudin. Autres y mettent vn reſſort double de bon acier trempé, pour fermer le demy tour : Autres y mettent des couuertures auec des pieds coudez de la hauteur du panneton de la clef retenus auec des vis, ou riuets: Autres y mettent des eſtoquiaux pour ſouſtenir la couuerture & la planche quand il y en faut mettre, & par le haut deſdits eſtoquiaux, on fait des vis, pour mettre deux eſcroües pour ſerrer ladicte couuerture : ſur laquelle ſe met vn canon qui trauerſe la porte pour conduire la clef droict dans l'entrée de la ſerrure, lequel canon eſt picqué & riué ſur la couuerture, auec deux ou trois pieds, ou bien le faut faire, & forger fonſé, & renuerſé tout à l'entour en rond, auſſi grand que le Diametre de la couuerture que l'on fait tenir deſſus auec vn riuet.

CHAPITRE XXXV.

Serrure à deux peſles reſpondant aux figures 25. 26. & 27.

ESTE Serrure eſt compoſée de deux peſles marquez A.B le peſle A fait vn tour & demy, pour ouurir & fermer, qui doit eſtre fait comme celuy d'vne ſerrure commune d'vn tour & demy, & l'autre peſle B. eſt par le deſſouz, & coudé par le haut auec vne conſole C. en façon d'vne teſte d'aigle auec les fueilles, pour l'ornement, que l'on pourra faire d'autre façon ſi on veut, laquelle conſole ſera enleuée auec le peſle B. tout d'vne piece, leſquels peſles ſeront adiuſtez tout le long, au droict l'vn de l'autre, auec leurs barbes, fors que le peſle B. qui eſt adiuſté ſouz l'autre, doit auoir la barbe de l'ouuerture plus longue de la moytié, ou enuiron que celuy de deſſus, en façon que la clef en tournant le face ouurir tout ce qu'il aura de courſe ou fermeture, & que celuy de deſſus A. ne s'ouure qu'a moytié pour le demy tour. Il faut que celuy de deſſus ſoit plus large de la moytié que celuy de deſſouz, affin de loger entre-deux la fueille de ſauge marquée D. auec ſon reſſort marqué E. à laquelle fueille de ſauge y aura vne petite couliſſe F. pour l'eſtoquiau qui ſert d'arreſt pour le tour d'iceluy peſle & pour l'autre peſle B. faut y laiſſer de l'eſpace pour la couliſſe, & bouton qui doit eſtre par l'autre coſté, pour ouurir par dedans ſi on veut : Car il faut qu'icelle fueille de ſauge D. ſerue d'arreſt pour les deux peſles A. B. Il y faut auſſi vne iumelle marquée G. qui ſert à conduire le peſle

A. auec

De Serrurier. 61

A. auec le crampon de dessus marqué H. vn ressort double d'acier trampé marqué I. Les estoquiaux qui portent la couuerture sont marquez L. Les rateaux marquez M. Outre il y faut plusieurs autres pieces, comme au tour & demy commun, ceste serrure se ferme auec le demy tour en tirant la porte, en apres on fait vn tour de clef, qui ferme les deux pesles qui sont retenus auec la fueille de sauge, & pour l'ouurir faut tourner la clef, vn tour & demy d'vn mesme costé. La clef montre vne broche en estoille, qui se fera comme i'ay enseigné.

⁎

62 Ouuerture de l'Art
VINGT-CINQVIESME FIGVRE.
Serrure à deux pesles.

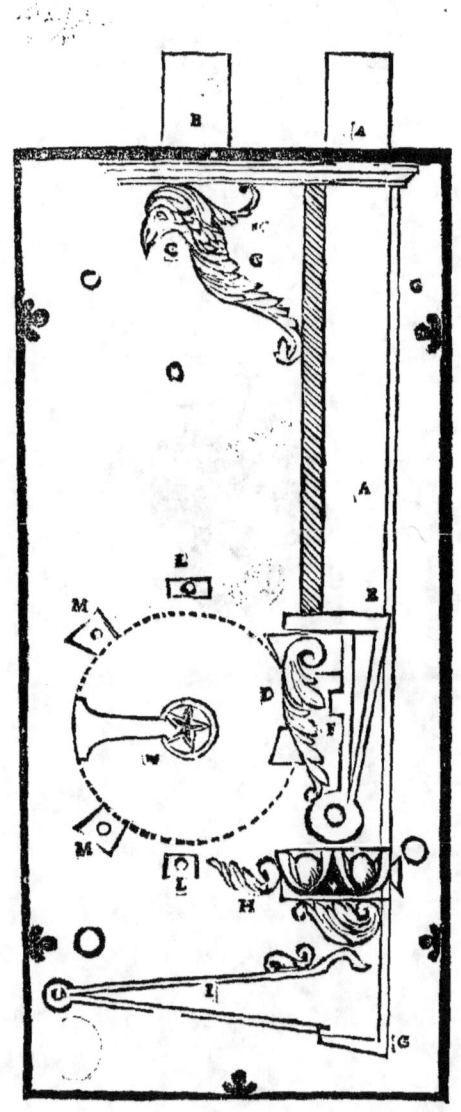

de Serrurier.

VINGT-SIZIESME FIGVRE.

Coronnement.

XXVII. FIGVRE.

Escusson.

CHAPITRE XXXVI.

Serrure à trois pesles respondant aux figures 28. 29. & 30.

ESTE Serrure est composée de deux pelles marquez A.B. qui doiuent estre faicts, & adiustez tout de mesme que les precedents, auec vne fueille de sauge marquée C. & autres pieces semblables. En outre il y vn à autre pelle par soubz l'entrée de la clef marqué D. lequel doit estre de la longueur, & l'argeur de celuy de dessus, qui est à tour & demy, ce pelle D. sera conduit, & fermé dans son arrest, & gachette qui est au haut marquée E. par le moyen d'vne piece de fer marqué F. que la clef fait mouuoir en façon qu'icelle piece F. pousse vn estoquiau marque G. qui est riué soubz le pelle D. cedit pelle est retiré, & ouuert auec vn ressort marqué H. qui est arresté d'vn coste auec le cramponnet de la iumelle. L'autre costé de se ressort est bandé contre le pied du pelle D. lors que la clef vient à rencontrer la queuë de la gachette E. la fait ouurir. & decocher de l'estoquiau, ou arrest qui est par dessouz, comme celuy d'vn pelle d vne serrure à tour & demy. A ces pelles on met des iumelles marqués L. M. & deux cramponnets marquez I. N. auec petites fueilles pour l'ornement, & outre ce il faut deux rateaux du costé de la clef, & deux estoquiaux marquez P. pour soustenir la couuerture auec des vis par le bout, & des escroües par dessus. Auec rouets, & autres pieces, comme aux serrures communes, ceste serrure se ferme en tirant la porte auec le demy tour du pelle A. En apres faut tourner la clef vn tour pour fermer les deux pelles A.B. auec leur tour, & faire encores vn demy tour de clef du mesme costé pour refermer le pelle D. à cause que la clef le fait ouurir en faisant son tour entier fermant les autres pelles venant à rencontrer la queuë de la gachette E. & pour ouurir tous les pelles, faut tourner la clef vn tour qui ouurira le pelle B. & le tour du grand pelle A. En apres il faut tourner encores la clef vn demy tour du mesme costé qui ouurira le pelle D. & le demy tour du grand pelle A.

De Serrurier.

VINGT-HVICTIESME FIGVRE.

Serrure à trois pestes.

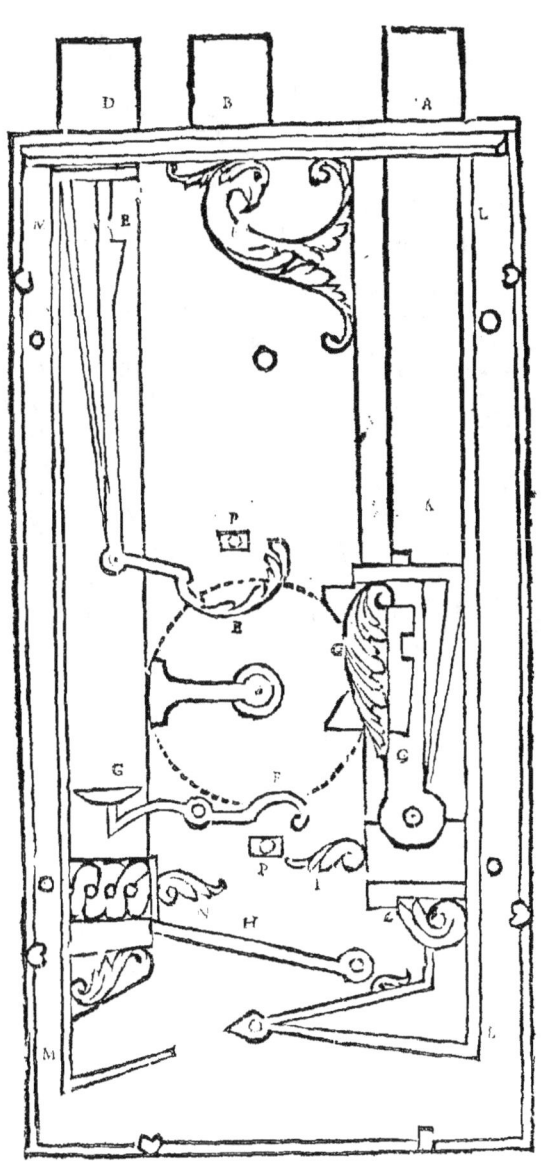

XXXII. FIGVRE. XXXIII. FIGVRE.
 Coronnement. *Escusson.*

CHAPITRE XXXVII.

Serrure à quatre pesles, respondant aux figures 31. 32. & 33.

ESTE Serrure est composée de quatre pesles marquez A. B. C. D. Les deux premiers A. B. seront faits auec pareilles pieces comme les precedens. Aux deux costez de la clef, deux pesles coudez, auec deux cramailleres marquées E. F. qui seront tenuës fermes auec des fueilles de sauge, & ressorts marquez G. Le pelle E. fait tourner son pignon marqué H. qui entre dans les crans de la cramaillere du pelle C. qui le fait ouurir & fermer à proportion qu'il chemine. Le pelle F. fait pareillement tourner auec la cramaillere le pignon marqué I. lequel en tournant, fait ouurir & fermer le pelle D. Le ressort à boudin marqué L. fait fermer le demy tour du pelle A. qui le ferme en tirant la porte. En apres, on tourne la clef vn ou deux tours entiers, qui ferment tous les pelles qui serõt tous fermez, & tenus en raison auec leurs fueilles de sauge. Et pour ouurir ladite serrure, faut tourner vn, ou deux tours auec la clef, qui ouurira tous les pelles, fors le demy tour du pelle A. qui sera ouuert auec vne S. qui rencontrera la barbe dudit pelle, apres que la clef, en faisant son tour, l'aura décoché du cran de la fueille de sauge.

68 Ouuerture de l'Art

TRENTE-VNIESME FIGVRE.

Serrure à quatre pesles.

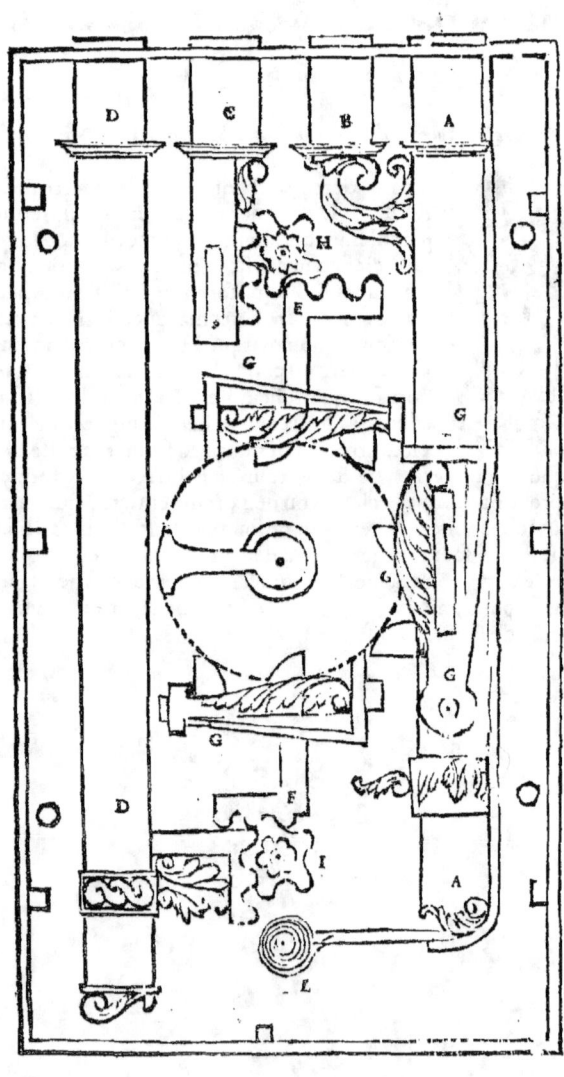

De Serrurier.

XXXII. FIGVRE.
Coronnement.

XXXIII. FIGVRE.
Escusson.

CHAPITRE XXXVIII.

Serrure à cinq pesles respondant aux figures. 34. 35. & 36.

ESTE Serrure est composée de cinq principaux pesles marquez A. B. C. D. E. les pesles A. B. E. seront faits, & adiustez de pareilles pieces, & ressorts que la serrure trois pesles. Le pesle C. sera ouuert, & fermé auec vne cramaillere qui entrera dans son pignon. F. qui entrera dans vne autre cramaillere d'vn pesle coudé marqué G. ledit pesle C. sera conduit, & tenu en raison auec vn estoquiau qui entrera dans vne coulisse M. qui est dans ledit pesle A. A l'autre costé de la clef, il y à vn autre pesle coudé qui porte aussi la cramaillere. H. ou entrera le pignon I. qui fera ouurir & fermer, auec sa cramaillere. Le pesle D. les pesles A. G. H. seront tenus fermes auec leurs fueilles de sauge marquez L. Ceste Serrure ouure, & ferme comme la precedente. La clef monstre vne Roze dans la foreure, & broche qui se fera comme i'ay enseigné.

De Serrurier.

TRENTE-QVATRIESME FIGVRE.

Serrure à cinq pesles.

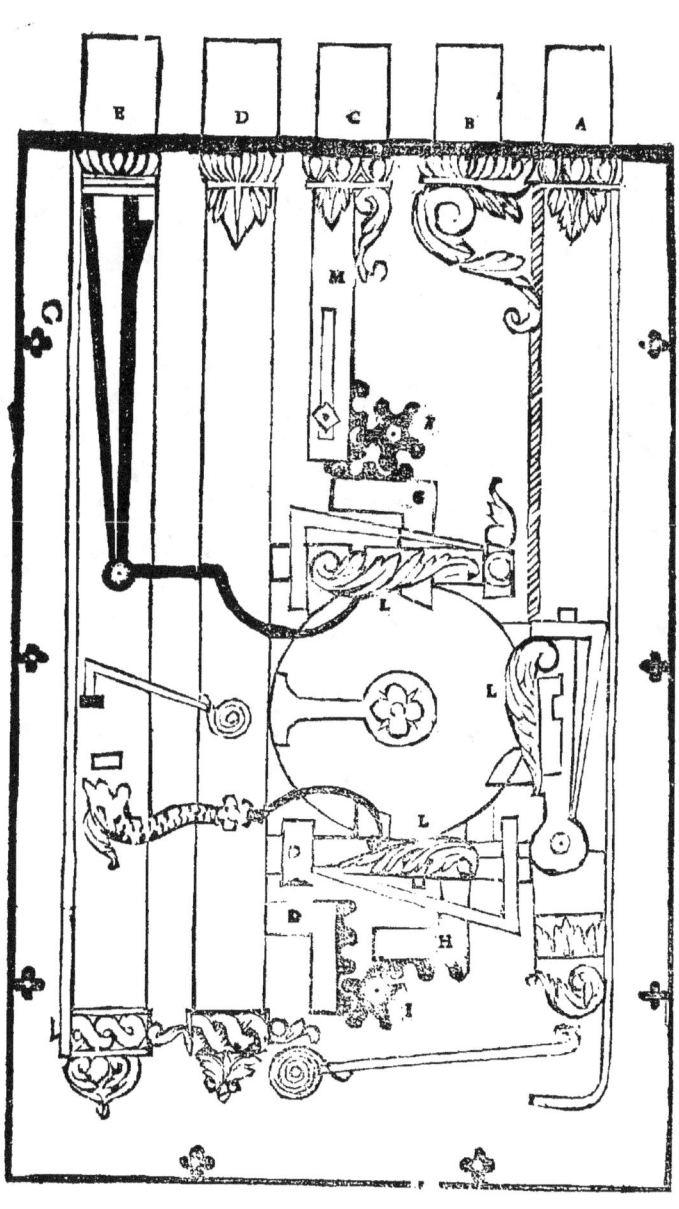

Ouuerture de l'Art

XXXV FIGVRE. XXXVI. FIGVRE.
Coronnement. *Escusson.*

CHAPITRE

CHAPITRE XXXIX.

Serrure à sept pesles respondant aux figures 37. 38. & 39.

Este Serrure est difficile à faire, on la fait quelquesfois pour chef d'œuure, és plus fameuses Villes de se Royaume, elle est composée de sept principaux pesles marquez A. B. C. D. E. F. G. Le premier & second A. B. se font comme d'vne serrure à deux pesles, fors que la teste du pesle B. est renuersée du costé de dehors de la serrure, ce pesle sera adiusté par soubz le pesle A. droict en parement tout au long, en façon que les barbes, des deux pesles A. B. se rencontrent à droict l'vne de l'autre, & entre les pelles sera adiusté vne fueille de sauge, ou gachette I. auec vn petit ressort qui la repoussera contre l'arrest, ou estoquiau qui sera espargné dans le pesle: par le costé, on laissera vne coulisse pour le ieu, ou ouuerture du demy tour du pelle A. Le pelle C. sera fermé auec vne S. ou bascule marqué L. La clef venant à tourner, rencontrera ladicte bascule qui pousse, & mene le pelle dans vne gachette M. où il est retenu fermé auec le ressort marqué N. & par dessouz le pelle D. y à vn ressort à boudin marqué P qui retire le pelle G. & fait ouurir promptement: lors que la clef en tournant fait rencontre de la queuë de ladicte gachette. M l'ouure, & fait oster de son arrest. A costé de la clef, il y à vn pesle coudé auec vne cramaillere, marquée Q. laquelle fait tourner le pignon R. qui rencontre la cramaillere du pesle D. & le fait ouurir, & fermer. Par le haut dudit pelle D. y aura vne autre cramaillere qui fera tourner son pignon T. lequel sera adiusté contre le pignon. V. qui rencontrera la cramaillere X. du pelle E. & le fera ouurir, & fermer, de l'autre costé de la clef y aura vn autre pelle coudé marqué 2. auec vne cramaillere qui sera adiustee contre le pignon 3. lequel pignon entrera dans vne cramaillere 4. laquelle sera faicte dans le costé du pelle F. qui le fera ouurir, & fermer. Outre ledit pignon 3 fera tourner vn autre pignon 5 qui est à costé, lequel entrera dans les crans de la cramaillere 6 du pelle G. & fera ouurir, & fermer lesdits pelles F. G. qui seront conduits, & arrestez par le bas en lieu de cramponnets, auec des estoquiaux plats, auec des vis, & escroües par dessus, en façon de petites rozettes marquées 7. & le pelle E. retenuë pareillement. La clef monstre vne doubleforeure, ou broche en forme d'vne Croix du S. Esprit, ou estoille, ceste serrure se fera auec toutes ses pieces comme i'ay enseigné cy deuant, & comme la figure, le demonstre assez amplement sans vn plus long discours qui aporteroit plustost de l'obscurité à la chose, que de lumiere: l'artiste ouurier, y pourra facilement adiouster, changer, ou diminuer plusieurs pieces comme il pourra aussi faire aux autres precedentes.

G

74 Ouuerture de l'Art
 TRENTE-SIXIESME FIGVRE.
 Serrure à sept pesles.

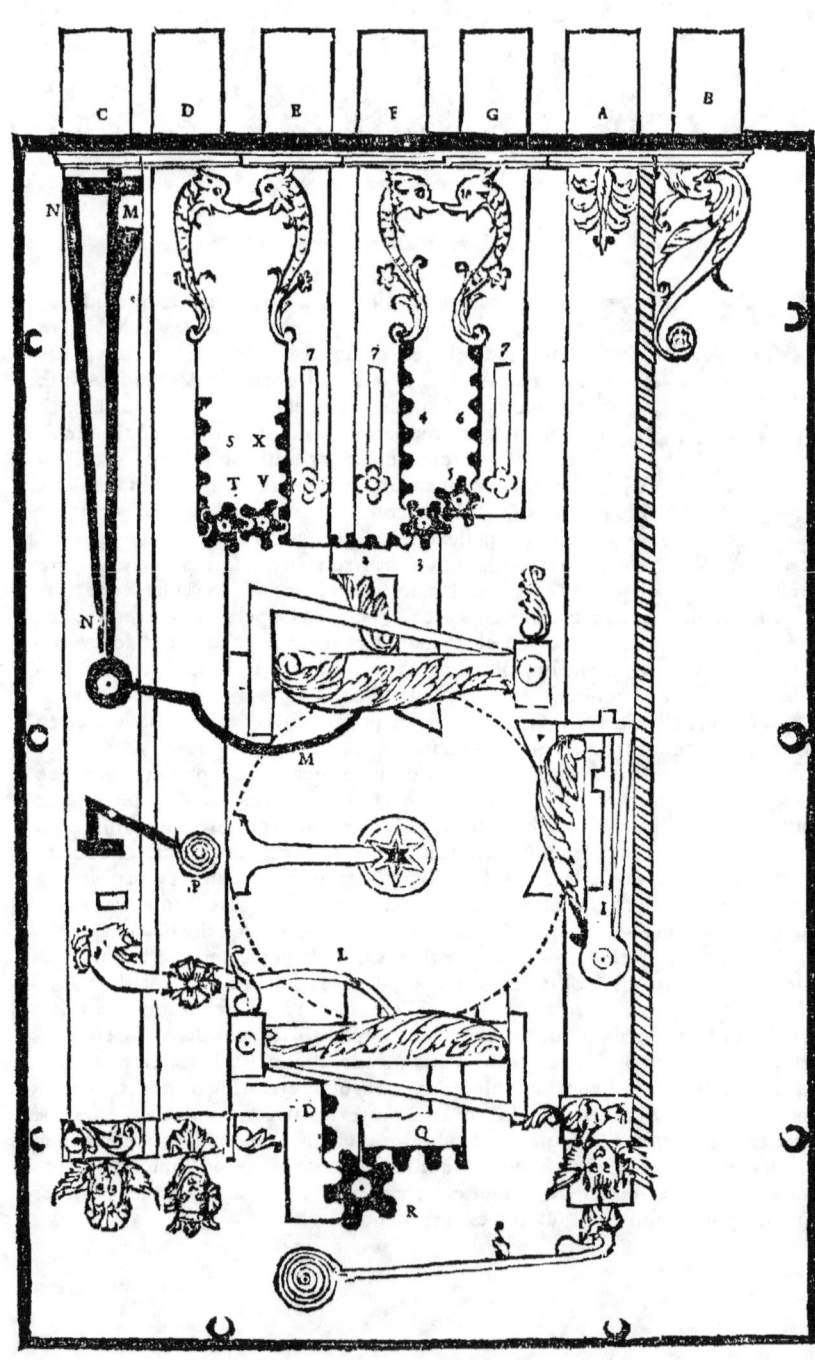

De Serrurier.

TRENTE-HVICTIESME FIGVRE.

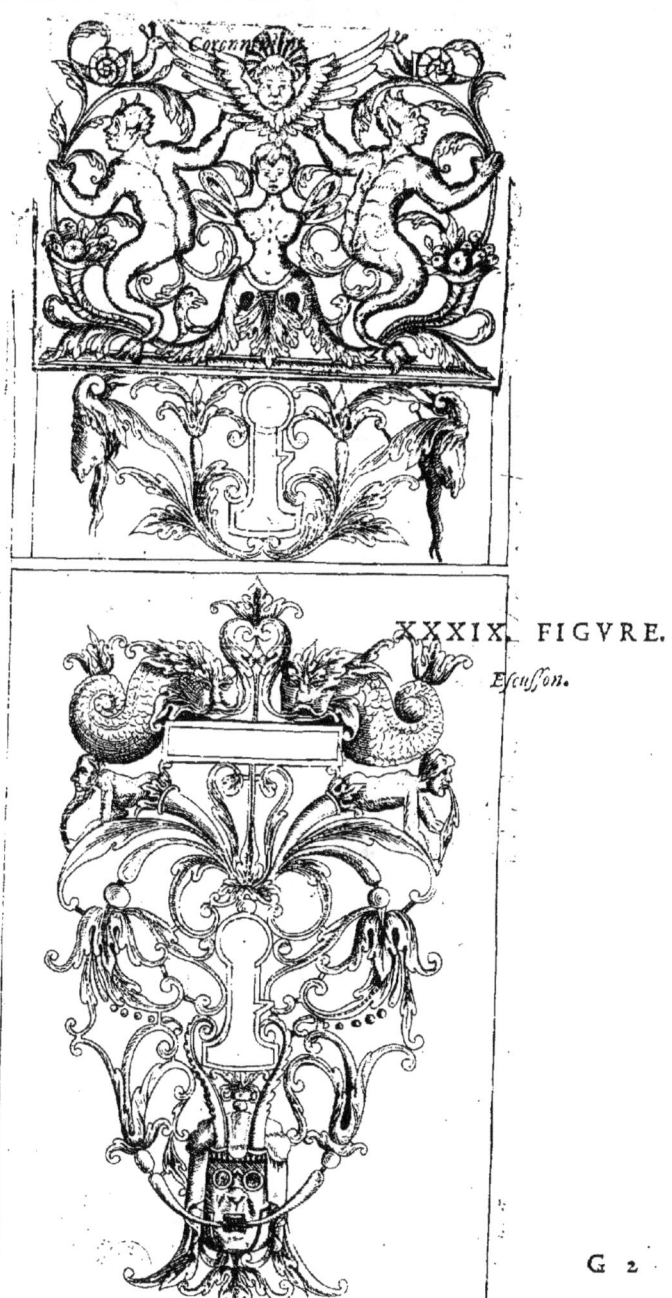

XXXIX. FIGVRE.

Escusson.

CHAPITRE XL.

Pour faire Serrure apellée passe-partout.

CESTE Serrure se nomme de ceste façon, par ce qu'il y a ordinairement deux clefs, & deux entrées, non pas qu'il faille croyre que la clef ouure toutes portes, ou vaisseaux, ou que toutes clefs les puissent ouurir: mais seulement les serrures, & clefs qui auront esté faictes expres, elles doiuent estre à tour & demy, ou deux tours: cela despend de l'ouurier, ou de celuy qui la fait faire, par ce quelle se peut faire facilement en plusieurs, & diuerses façons la plus aysée, & commode est le tour & demy. Pour la faire il est necessaire que la clef soit grãde, & benarde pour y pouuoir mettre plusieurs sortes de gardes pour ouurir plus grand nombre de portes qui s'ouurẽt par dehors, & par dedans, ce qui se peut aisement faire, pourueu qu'il y ayt 2. clefs, & 2. entrées, encores s'en peut il faire qui n'auront qu'vne seule entrée, qui pourrõt ouurir iusques à 20. serrures, ou plus, toutes lesquelles serrures aurõt diuerses clefs, sans qu'elles se puisse ouurir, l'vne l'autre. Si c'est vn tour & demy, le pesle se doit forger comme à vne serrure cõmune d'vn tour & demy, fors qu'il y faut espargner 3. barbes. 2. d'icelles seruiront pour fermer, & ouurir le tour & demy, auec la grand clef qui est le passe-partout. Et l'autre 3. barbe seruira à ouurir le demy tour seullement Le tallon qui est au derriere du pesle qui fait arrest contre le crápounet, peut seruir de barbe pour le demy tour si on veut, par ce moyen le pesle sera cõme d'vn tour & demy, fors qu'il faudra tenir ledit tallõ vn peu plus long. Apres que le passe-partout aura tourné, & fermé le tour entier du pesle, la petite clef tournera aysemẽt sans rencontrer la barbe, en façon quelle ne pourra rien ouurir. Si c'est vn pesle dormant, on le pourra faire auec vn ressort double par le derriere, ou bien auec vne gachette par le dessouz comme à vn tour & demy, faut qu'il y ayt 4. barbes au pesle, & soit fait à 2. tours, 3. de ces barbes seruiront pour le passe-partout qui sera à 2. tours, & les 2. barbes de derriere seruiront à la petite clef qui ne pourra tourner qu'vn tour, par le moyen de la barbe de derriere qui sera tenue longue, en façon que la clef ne pourra passer oultre, pour decocher la gachette, ou ressort, pour tout le reste de la serrure, elle se fera comme vn tour & demy, ou comme vn pesle dormant à deux tours, ainsi que i'ay enseigné assez amplement.

A Toutes lesquelles serrures, & cadenats, tant de coffres, portes, & cabinets, on peut mettre des subiections, ou secrets, en façon qu'il n'y aura que ceux qui les sçauront, qui puissent ouurir les serrures. On en peut faire de plusieurs, & diuerses façons, selon l'industrie des maistres, & compaignons, comme barbes perdues, qui s'ouurẽt en poussant, ou tirans les clefs, canõs, ou broches, ou qui ne se poussent, n'y retirent, que l'on met dans les pesles gachettes, pallastres, ou couuertures, ou, bien y mettre des bascules, en lieu de gachettes, ou rateaux qui se tournent chasse-pesles, ressorts S. S. estoquiaux, cloyson, balustres, consolles, moullentes, boutons, chainettes, caché, entrées, pelles, coudez, crampons, vases, glans, oliues, coquilles, ressorts, & fueilles de sauge sans gorge, pannetons, qui se mettent à queuës d'aronde dans la tige de la clef, & retenus auec vne vis qui seruira d'vn bout à la clef, laquelle pourra ouurir plusieurs serrures differẽtes, sans que l'on le puisse apercevoir, & autres diuerses façons, chose que ie ne puis monstrer ny enseigner, & qui ne doiuent estre communiquées, mesmes à ceux de l'art, la cognoissance d'icelle estant preiudiciable au public, & particulier, & qui pourroit donner subiect à plusieurs de s'en mal seruir, ceux qui ne les sçauront ayderont à les celer.

de Serrurier. 77

CHAPITRE XLI.

Les noms des Rouets, & autres gardes que l'on met dans les pannetons des clefs demonstrez dans les quatre figures suyuantes marquées 40. 41. 42. & 43.

 Il ma semblé bon, affin de proceder auec plus facille methode, de quotter, & marquer sur les clefs contenues dans les figures cy apres les noms de diuerses ouuertures, dans lesquelles passent les rouets, & gardes des serrures, & ce par ordre de nombre, commençant à la moindre, & plus commune, & facile qui se fend dans les pannetons des clefs. En apres les rouets simples, & les autres comme il s'ensuit.

ET PREMIER.

La bouterolle marquée.	1
Le rouet simple tout droict.	2
Le plaine Croix simple marquée.	3
Faucillon en dedans.	4
Faucillon en dehors.	5
Rouet renuersé en dehors.	6
Rouet à crochet renuersé en dedans.	7
Rouet renuersé en dedans.	8
Plaine Croix renuersée en dehors.	9
Plaine Croix en fond de cuue, & en baston rompu.	10
Rouet à font de cuue.	11
Plaine Croix hastée en dedans.	12
Plaine Croix hastée en dehors, & renuersée en dedans.	13
Plaine Croix hastée en dedans, & renuersée en dehors.	14
Rouet fonsé auec vne plaine Croix.	15
Plaine Croix renuersée en dedans.	16
Rouet hasté en dedans auec vne plaine Croix.	17
Rouet en fust de virebrequin renuersé en dehors auec vne plaine Croix.	18
Rouet en fust de virebrequin renuersé en dedans auec vne plaine Croix.	19
Rouet en queue d'aronde renuersé en dehors auec sa plaine Croix.	20
Rouet en queue d'aronde renuersé en dedans auec sa plaine Croix en baston rompu.	21
Rouet fourchu auec sa plaine Croix.	22
Rouet en N. auec sa plaine Croix hastée en dedans.	23
Rouet en M. auec sa plaine Croix.	24
Faucillon en fond de cuue.	25
Plaine Croix en fond de cuue.	26. 27
Plaine Croix en fond de cuue renuersée des deux costez en dehors, & en dedans.	28
Planche foncée.	29
Planche foncée, hastée, & renuersée en dehors, & en dedans.	30
Rouet fonsé, basté, & renuersé en dehors, & en dedans des deux costez, auec vne plaine Croix hastée en dehors.	31
Rouet en S. auec vne plaine Croix.	32

G 3

Autre Rouet en S. auec vn faucillon en dedans en baston rompu.	33
Rouet fonsé simple.	34
Rouet en baston rompu, auec vne double plaine-Croix.	35
Rouet en 3. de chiffre, auec vne plaine-Croix en haut.	36
Rouet à crochet renuersé en dehors auec vne plaine Croix hastée du mesme costé.	37
Rouet en baston rompu auec plaine Croix hasté en dedans.	38
Planche foncée, & hastée en crochet.	39
Pertuis en iambé.	40
Pertuis vollant.	41
Pertuis en triangle.	42
Pertuis en oualle.	43
Pertuis en cœur.	44
Pertuis rond.	45
Pertuis en M.	46
Pertuis en Croix de S. André.	47
Pertuis en estoille.	48
Pertuis volant renuersé par dehors en baston rompu.	49
Pertuis volant renuersé par dedans en baston rompu.	50
Pertuis volant hasté en dehors.	51
Pertuis volant hasté en dedans.	52
Pertuis en brin de fougere.	53
Pertuis volant auec deux plaines-Croix.	54
Pertuis en trefle.	55
Rouet renuersé en dedans, & hasté en crochet par le dehors auec vne plaine-Croix.	56
Rouet renuersé en dehors, & hasté en crochet par dedans auec sa plaine-Croix.	57
Rouet fourchu, & hasté par dedans en baston rompu, auec vne plaine-Croix renuersée en dehors.	58
Rouet en brin de fougere auec vne plaine Croix.	59
Rouet en fust de virebrequin renuersé par dehors en crochet, auec vne plaine-Croix.	60
Pertuis quarré canelé.	61
Rouet fourchu renuersé en dedans à crochet, & hasté en baston rompu en dehors, auec vn faucillon hasté en dehors, & vn autre faucillon en dedans.	62
Rouet en fond de cuue renuersé en baston rompu, renuersé en dedans auec vne plaine-Croix.	63
Planche hastée en baston rompu.	64
Rouet hasté en dehors auec vn faucillon renuersé du mesme costé.	65
Rouet hasté en dedans auec vn faucillon hasté aussi en dedans.	66
Pertuis en iambe auec vn pertuis rond.	67
Planche en fust de vire-brequin.	68
Rouet tout droict auec vn faucillon par dehors en boston rompu.	69
Rouet en quatre de chiffre auec vne plaine-Croix, & vn faucillon en dedans, par le haut.	70
Bouterolle portant son faucillon en dehors.	71
Rateaux auec potences quarrées.	72
Rouet foncé, & renuersé en crochet des deux costez.	73
Rouet en fleche par le haut, auec vne plaine-Croix par le milieu, & par le bas vne plaine-Croix tourné en M.	74

De Serrurier.

QVARENTIESME FIGVRE.

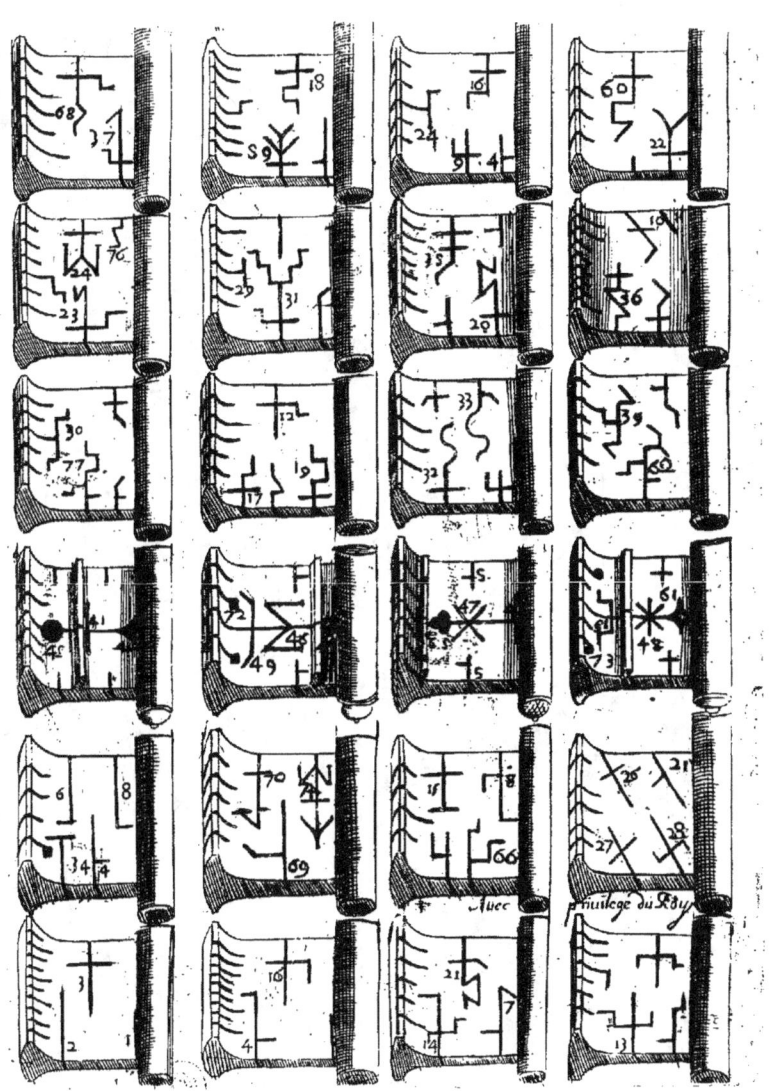

Auec priuilege du Roy

80 Ouuerture de l'Art
QVARENTE-VNIESME FIGVRE.

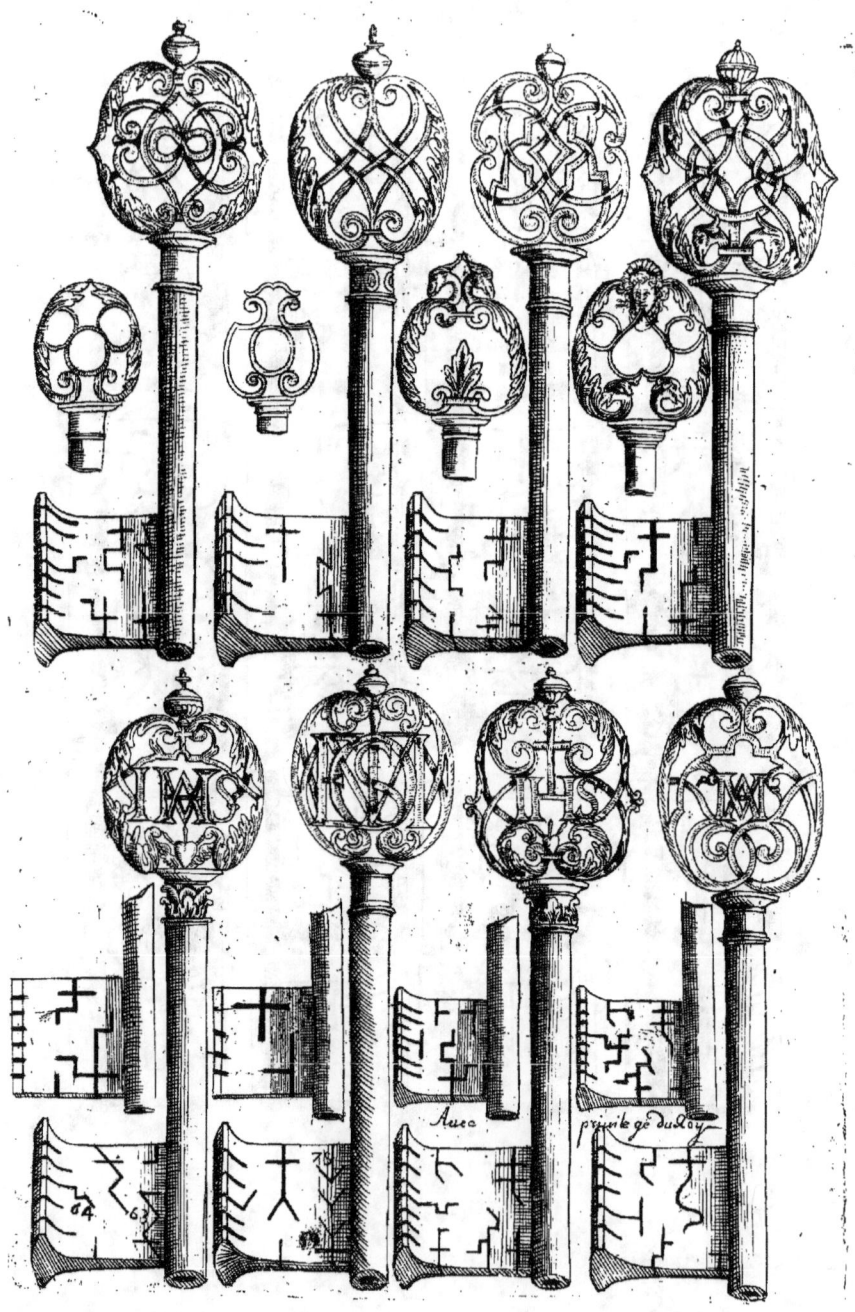

De Serrurier: 81

QVARENTE-DEVXSIESME FIGVRE.

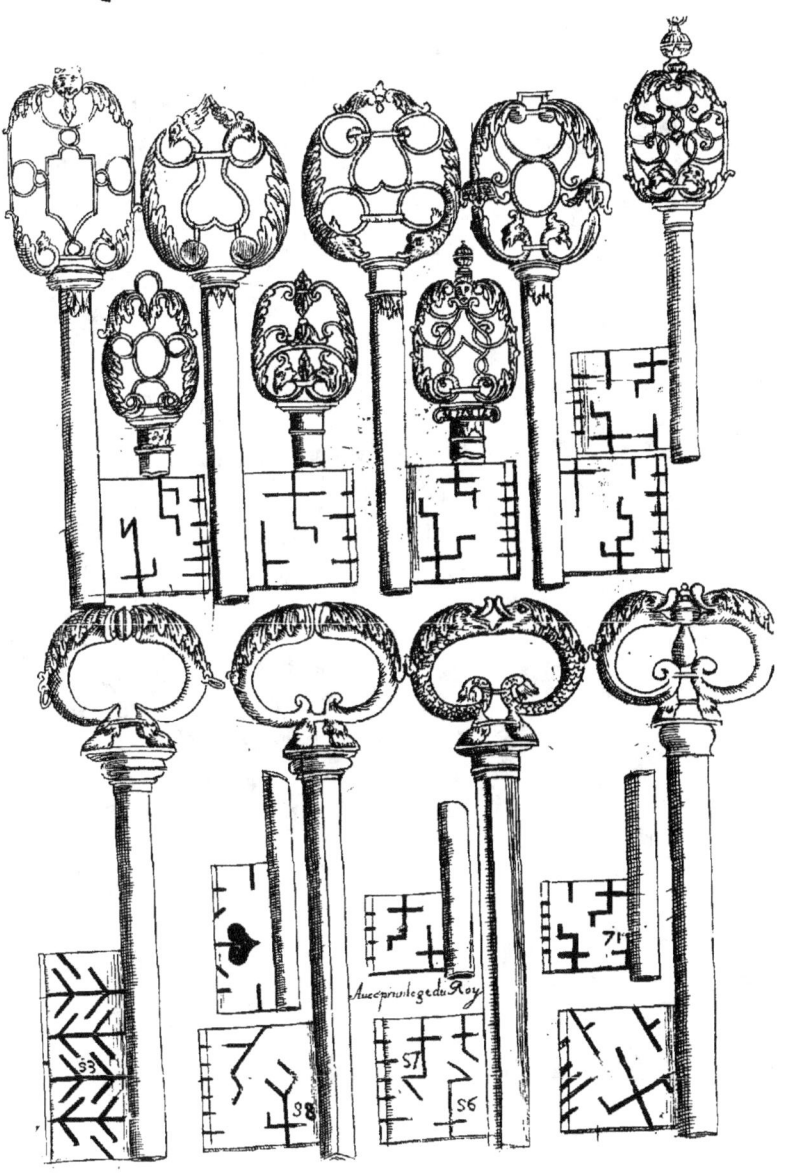

82 Ouuerture de l'Art

QVARENTE-TROISIESME FIGVRE.

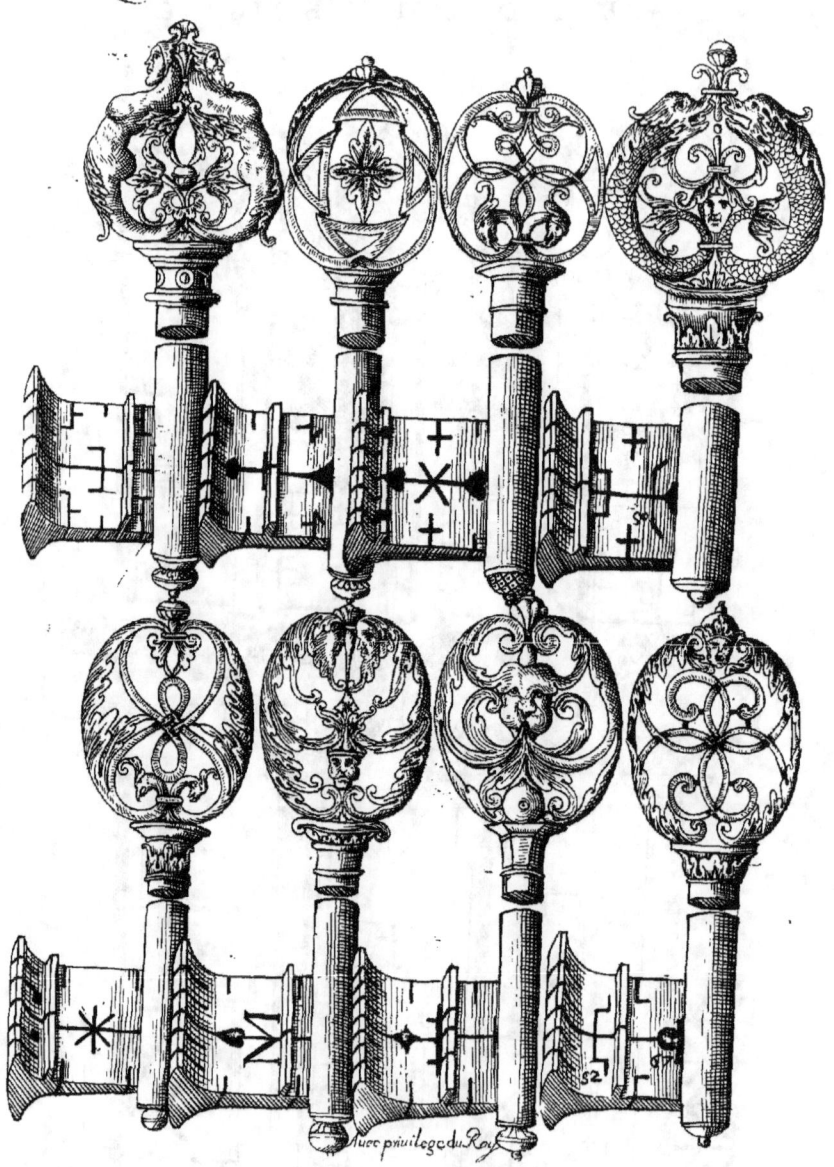

CHAPITRE XLII.

Pour faire les rouets & gardes marquez dans les figures 40. 41. 42. *&* 43.

Es pleines-croix marquées 3. qui sont fenduës dans les clefs, se doiuent faire en ceste façon.

Apres que le rouet est couppé, & limé de longueur, comme i'ay dit au 14. Chapitre, parlant des rouets communs, où i'ay enseigné le moyen d'en prendre les longueurs, en deux diuerses façons. Lors qu'il sera dressé, & couppé de longueur, vous ferez vn petit trou plat par le derriere, auec vn foret, ou burin, fait expres, d'vne ligne & demie de largeur, à la hauteur que sera fenduë la pleine-croix dans la clef, & fendrez de pareille hauteur le rouet par les deux bouts, iusques au droit des pieds, & le tournerez, & mettrez dans sa place pour le faire tourner le plus rondement que faire se pourra, par dedans la fente de la clef. Et l'ayant retiré de sa place, vous le picquerez sur vne platine de fer doux, battu si tenue, qu'il puisse passer aisément par les fentes de la clef, vous le luy picquerez droit, comme sur le pallastre : & le tracerez tout au tour des deux costez, auec la pointe à tracer, marquant par le derriere l'endroit où sera le trou, pour y espargner vne riueure. En apres vous percerez ladite platine par le milieu, & la limerez de la largeur que sera fenduë la clef du costé de la tige : & coupperez ladite platine par le milieu des traces, iusques aux trous des pieds des rouets, y espargnant par le milieu vne riueure, comme i'ay dit. Puis vous limerez d'vn costé & d'autre icelle platine, pour l'arrondir, & ouurir de l'espaisseur du rouet, auquel il faut courber les pieds en dedans, pour le faire aisément entrer dans la platine, faisant entrer la riueure de derriere, dedans le trou du rouet, & le riuer doucement : le faisant vn peu recuire si bon vous semble, & releuer le derriere de la platine doucement, sur l'estau, ou sur le tacceau, auec vn petit marteau : en apres redresserez les pieds dudit rouet, & coupperez ladite plainecroix tout à l'entour, auec des cizailles, ou cizeaux, à froid, & le limerez doucement dedans l'estau, ou fer à bouter, pour le faire tourner doucemét dans la clef. En apres vous le recuirez vn peu, à demy rouge, & passerez vn peu d'huile d'oliues, ou de suif par dessus estant chaud, & sera faict.

Ouuerture de l'Art

Pour faire faucillons en dedans marquez 4.

VOvs ferez trois ou quatre trous au rouet à la hauteur des fentes de la clef, & le picquerez sur vne platine, comme vne pleine-croix, y espargnant des riueures, pour les riuer par les bouts, & par le derriere du rouet. En apres le coupperez, & arrondirez, & le ferez tourner doucement dedans les fentes de la clef.

Pour faire faucillons en dehors, marquez 5.

APres que le rouet sera couppé de la longueur & hauteur qu'il faut, vous y ferez trois, ou quatre trous, vn à chaque bout, & vn ou deux par les costez, ou au derriere, selon la longueur qu'il aura, & de la hauteur qu'il sera fendu dedans la clef. Puis vous riuerez vostre rouet, sur quelque petite piece de fer doux, vn peu plus espais du costé de dehors, que par dedans: oubien replyerez vn peu le fer en double par le dehors, & le riuerez sur le rouet, puis vous frapperez doucement auec la panne d'vn petit marteau sur le derriere, iusques à ce qu'il soit tourné, auec ledit rouet, de l'ouuerture qu'il faut, le recuisant deux, ou trois fois, de peur de le corrompre en le tournant.

Pour faire les rouets renuersez en dehors, marquez. 6.

SA longueur se doit prendre comme d'vn rouet commun, & le laisser plus haut pour le rabattre, & plyer vn peu par le bord, en double, pour mieux le faire tourner en rond: puis vous le mettrez dedans l'estau, ou dedans vn fer à bouter bien droit, & quarré par dessus, pour le plyer à l'esquierre, à la hauteur qu'il sera fendu dedans la clef, le recuisant vn, ou deux fois en le tournant.

Pour faire rouets à crochet renuersez en dehors, marquez 7.

ILs se font tout de mesme que les precedents. Apres qu'ils sont tournez iustement sur le cercle, on leur rabat le bord en crochet sur vne petite bigorne, pour le faire passer dedans la clef.

Tous les rouets, & pleine-croix cy dessus, sont les plus faciles, & communs, qui se facent pour l'ordinaire. Ceux qui suyuent sont plus difficiles à faire, à cause des mandrins, & virolles qu'il y faut.

Pour faire vn rouet renuersé en dedans, marqué 8.

APres que le rouet est couppé de la longueur qu'il le faut, vous le plyerez sur vn mandrin rond, qui sera iustement de la grosseur que doit auoir le rouet par le dedans, puis vous aurez vne virolle d'vne ligne & demie d'espaisseur, qui tourne presque tout à l'entour du mandrin, sur lequel vous mettrez le rouet, qui sera plyé iustement dessus. Puis vous mettrez ladite virolle par dessus lesdits rouet, & mandrin puis les serrer dedans l'estau, à fin de rabatre & plyer doucement le fer à rouet sur le mandrin, commençant par le milieu, & le recuisant, comme i'ay enseigné, de peur qu'il ne se corrompe. Estant tout renuersé, vous le dresserez & ferez tourner doucement dedans les fentes de la clef.

Pleine-croix

De Serrurier.

Pleines-croix renuersées en dehors, marquées 9.

APRES que vous aurez fait voſtre pleine-croix, ainſi que i'ay dit, & laiſſé de la largeur par le derriere, pour la renuerſeure, vous aurez deux virolles de fer, de l'eſpaiſſeur de la renuerſeure de la clef, ſur leſquelles virolles vous renuerſerez la la pleine-croix, la mettant entre les deux virolles. Puis vous commencerez la renuerſeure par le milieu, & frapperez doucement, & à petits coups de marteau, la faiſant recuire deux, ou trois fois, comme i'ay dit. Ce qu'il faut faire à toutes gardes, & rouets, qu'il faut battre, & faire tourner à froid : apres qu'elle ſera tournée, vous la limerez, & dreſſerez, pour la faire paſſer dedans les fentes de la clef.

Pour faire rouets renuerſez en dehors en baſton rompu, marquez 10.

ILs ſe font de meſme façon que les renuerſez en dehors, à crochet : fors qu'il faut les rabattre ſimplement ſur le quarré d'vn taceau, comme monſtre la figure.

Pour faire pleines-croix haſtées en dedans, marquez 12.

ELLES ſe font comme les precedentes, ſur deux virolles, fors qu'à la virolle de deſſus, il ſera eſpargné, & fait vn petit rebord, haſteure, ou fueilleure quarrée, & limée iuſtement à la hauteur de la fente de la clef : ſur laquelle virolle, ladite pleine-croix ſe plyera, & haſtera auec petits coups de marteau. En apres vous la ſertirez tout à l'entour, auec quelque poinçon, ou cizelet quarré par le bout.

Les pleines-croix haſtées en dedans, ſe font tout de meſme, fors qu'il faut mettre les virolles par dedans le rouet.

Pour faire pleines-croix haſtées en dehors, & renuerſées en dedans, marquées 13.

FAVT auoir quatre virolles, deux pour la hauteur, & deux pour la renuerſeure, l'vne des virolles de dehors ſera haſtée, & celle de dedans ſera toute quarrée par deſſus.

Pour faire pleines-croix haſtées en dedans, & renuerſées en dehors, marquées 14.

ELles ſe font tout de meſme que la precedente, reſerué que l'vne des virolles de dedans, doit eſtre haſtée.

Pour faire les rouets foncez, marquez 15.

PRenez vne piece de fer, qui ſoit doux & malleable à chaud, & à froid, que vous eſtirerez aſſez tenue par le bas, puis vous le mettrez dedans l'eſtau à chaud, & le rabattrez des deux coſtez, pour faire la fonceure de la largeur de la fente de la clef. En apres vous le limerez, luy laiſſant vne des orées plus forte que l'autre, ſur laquelle vous frapperez auec la panne du marteau, comme à vn

86 Ouuerture de l'Art

faucillon, ou rouet renuersé en dehors, sur le taceau, iusques à ce qu'il soit tourné en sa rondeur, comme il faut.

Il se peut faire de deux pieces, en riuant la fonceure auec trois, ou quatre petites riueures : puis apres le soudant, auec soudeure d'argent, ou auec soudeure de metal, ou ramas, que i'ay enseigné.

Si on n'a de ladite soudeure, ou borax, on le pourra brazer simplement, auec mitraille, encores que quelques vns le deffendent.

Pour faire plaine-croix renuersées en dedans, marquées 16.

ELles se font auec des virolles, comme les renuersées en dehors, fors qu'il faut renuerser le costé du dedans, par le costé de la tige.

Pour faire rouets hastez en dedans, marquez 17.

LE rouet se fait auec vn mandrin rond, de la grosseur du rouet par le dedans, faisant au bout du mandrin, vne entaille en hasteure, aussi haute, & profonde que celle de la clef. Puis apres vous plyerez le rouet, & le mettrez sur le mandrin : en apres vous aurez vne virolle, d'vne ligne d'espaisseur, que vous mettrez sur ledit rouet, que vous serrerez dedans l'estau : laissant passer du fer à rouet par dessus, pour le rabattre sur le mandrin, & resserrer, ou restraindre doucement auec vn petit marteau, & auec vn petit cizelet quarré par le bout, pour le serrer quarrément sur le mandrin, affin qu'il passe ayséement dedans les fentes de la clef.

Le rouet hasté en dehors se fait de mesme façon, fors qu'il faut entailler & haster la virolle, sur laquelle on rabatra le fer à rouet, laissant le mandrin tout quarré par le bout. A tous iceux rouets, on met quelques plaine-croix, ou faucillons que l'on y adiuste apres qu'ils sont hastez : ainsi nommez, à cause de la petite renuerseure ou hasteure qui est par le haut. Ils se peuuent aussi faire auec vne platine, comme ie diray cy apres.

Pour faire rouets en fust de virrebrequin, marquez 18.

POVR faire ces rouets, faut les coupper plus longs que de mesure, & les plyer tous droicts sur l'estau, en la forme qu'ils seront fendus dedans la clef, & les y faire passer tout au long. En apres vous prendrez vne piece, ou platine de fer doux & malleable, à chaud & à froid, qui sera de l'espaisseur de la renuerseure, & vn peu plus large que toute la hauteur dudit rouet, puis vous la fendrez droict, par deux endroicts, auec vne lime à fendre, à la hauteur du coude du rouet, & aussi long, & plus que ledit rouet, que vous coulerez doucement dedans les fentes de la platine, ainsi plyé : & qu'il aura passé dedans les fentes de la clef, alors qu'il sera tout entré iusques au bout des fentes de vostredite platine ou moulle, vous mettrez sur le bout vne petite piece de fer terue, de la largeur de deux lignes, que vous percerez auec le rouet, & platine, par trois endroicts sur le bout, pour les riuer toutes ensemble.

De Serrurier.

Ce qu'eſtant fait vous le mettrez dedans la forge, & le chaufferez doucement, ſans qu'il prenne eſcaille, & le tournerez du coſté qu'il ſera fendu dedans la clef, ſur vne bigorne, ou mandrin rond, qui ſoit de la iuſte groſſeur de la fente de la clef: la meſure priſe ſur la circonference du rouet, qui ſera marquée ſur le pallaſtre & couuerture, qui eſt plus aſſeuré, que de le tourner ſur la bigorne. Apres qu'il ſera tourné & arrondy de la grandeur qu'il faut, que l'on pourra cognoiſtre auec vn faux rouet, qu'il faut neceſſairement auoir, pour luy faire & coupper les pieds. Et pour le mettre de bonne longueur, ſe prenant garde de l'oſter du moulle, ou platine de fer, qu'il ne ſoit tourné iuſtement, & en rond comme il faut, ainſi que vous monſtrera le faux rouet, ou autrement il ne tournera iamais rondement dedans la clef, ſi elle n'eſt vuidée, & ouuerte pour le faire paſſer. Lors qu'il ſera tourné & arrondy ſur le moulle, dreſſé, & reſſerré de tous les coſtez, à chaud & refroidy, faut deſriuer la petite piece, & coupper le moulle, ou platine par l'autre bout, pour faire ſortir les pieces du deſſus, & du dedans: puis le dreſſer auec la lime, & luy ferez les pieds pour les mettre dedans les trous du pallaſtre, pour le faire paſſer rondement par dedans les fentes de la clef: Par apres le garnir de pleine-croix, fauſillons, ou autres pieces, s'il y en a de fenduës dedans la clef.

Tous rouets en fuſt de virebrequin, tournez de quel coſté que l'on voudra, rouets en queuë d'aronde, rouets renuerſez, rouets haſtez, rouets en M. rouets en N. rouets en S. rouets en Y. rouets en baſton rompu, rouets en chiffres, & pluſieurs autres demonſtrées, & cottées dans les figures, & autres que l'on peut inuenter, ſe pourront facilement faire de ceſte façon, qui ſe trouue la plus ayſée, & aſſeurée, & auec laquelle on peut preſque faire toutes ſortes de rouets, que l'on ſçauroit inuenter. Tellement que ie me contenteray de ce que i'ay enſeigné, qui ſeruira comme i'ay dit, à la plus grande partie, fors les rouets & gardes cy-apres enſeignées.

Pour faire rouets à fond de cuue, marquez 25. 26. 27. 28.

Ceſte façon de rouets ne ſe met pas ſouuent en vſage, pour eſtre ſubiects à corrompre les clefs, à cauſe du grand eſpace qu'il leur faut. Pour les faire, on prend vne piece de fer battu, de l'eſpaiſſeur du rouet, ſur laquelle piece on fait vne circonference, priſe depuis le centre de la tige de la clef, iuſques à l'entrée de la fente du rouet. Ceſte circonference ſe fait en faiſant entrer la clef dedans, puis la tournant tout de meſme, comme à tracer vn rouet ſimple. Apres que vous aurez tracé l'entrée du rouet, vous marquerez ſur la circonference, l'endroit où il faut luy faire les pieds, la meſure ſe doit prendre auec le compas, comme à des rouets tous droits. En apres vous prendrez auec le compas la hauteur du rouet, que vous tracerez pareillement ſur ladite platine, ou fer à rouet: Par apres vous la coupperez ſuyuant les circonferences, y laiſſant les pieds par dehors, ou par dedans, ſelon qu'ils ſeront fendus dedans les clefs: car de quel coſté que ſe ſoit, il faut touſiours coupper, & enleuer leſdits rouets en fond de cuue, ſur vne circonference: la meſure ſe prend touſiours du coſté où il faut faire les pieds: tãt plus ils ſont fendus de trauers ou en fond de cuue, & mieux vallent, pour eſtre plus faciles à faire, ſinon qu'ils ſont difficiles à riuer: faut les riuer ſur du plomb, comme les precedents, de peur de les corrompre.

H 2

88 Ouuerture de l'Art

Pour les faucillons, & pleine croix, que l'on adiouſte dedans, elles ſe font comme les communes, & auec des virolles, ſi on les veut haſter, ou renuerſer, ainſi que i'ay enſeigné. Les rouets leur donnent la pente qu'il leur faut.

Pour faire vne planche foncée marquée 29.

Eſte ſorte de garde eſt treſ-neceſſaire aux ſerrures, parce qu'elle paſſe par entre les barbes des peſles, & fueilles de ſauge, ou reſſorts, qui empeſchent que l'on ne peut atteindre auec le crochet aux barbes des peſles, & fueille de ſauge tout enſemble pour les ouurir. Elle orne grandement les gardes des ſerrures, d'autant qu'elle paſſe tout à l'entour, & paſſe par dedans les deux rateaux, & eſtoquiaux, dans leſquels elle eſt adiuſtée, & arreſtée. Elle ne doit paſſer plus outre que les dents du rateau, par dedans le panneton de la clef, à cauſe qu'elle empeſcheroit d'y pouuoir fendre deux, ou trois rouets, comme il eſt neceſſaire.

Elle ſe fait en ceſte façon : Prenez vn morceau de fer aſſez eſpais, & maleable qui ſoit bien ſoudé, que vous eſlargirez des deux coſtez, ſur l'eſtau. En apres vous la limerez, & ferez paſſer par dedans la clef, la battant par le derriere, pour la faire tourner en rond, iuſques à la grandeur qu'il faut : ce qui ſe pourra voir par le moyen d'vne faulce planche toute droite, qui ſe doit faire, & adiuſter premierement dedans la ſerrure : On la pourra tourner à chaud, & la limer, & mettre d'eſpaiſſeur, apres qu'elle ſera forgée.

Si vous voulez haſter, ou renuerſer ceſdites planches foncées, cela ſe fait apres qu'elles ſont iuſtement tournées en rond, comme il faut : on prend des virolles auec vn mandrin, qu'on met par dedans, puis on les renuerſe deſſus, de quel coſté, & en telle forme que ſont limées les virolles, ou mandrins : vous ferez ainſi à toutes ſortes de planches, qui ſe mettent aux ſerrures.

Pour les clefs benardes des portes.
Pour faire pertuis en iambe, marqué 40.

E pertuis en iambe eſt aſſez commun, lequel ſe met contre la tige de la clef : il faut y faire vn trou par le milieu, & apres que la clef tournera dedans la planche, vous eſpargnerez par le derriere vn petit riuet, qui ſe riue apres que le pertuis eſt entré dans la planche, quelques vns les ſoudent, ou brazent, apres qu'ils ſont entrez dedans la planche, auec ſoudure d'argent, ramats, ou mitraille, ils en vallent mieux.

Les bouterolles qui portent leur faucillon en dehors marqué 71. ſe doiuent faire de ceſte façon, quelques vns les font tout d'vne piece, & les forent pour faire entrer le bout de la tige dedans, puis les liment, & les font tourner dedans les fentes de la clef, qui eſt vne choſe longue à faire, & quelques fois de peu de durée.

Le pertuis triangulaire marqué 22. ſe fait comme le pertuis en iambe, fors que l'on fait vn petit trou par le derriere, auec vn foret, pour paſſer vn petit riuet à trauers.

Pour faire vn pertuis vollant, marqué 41.

CE pertuis ſe met en quel endroit de la planche que l'on veut. Apres que la planche tourne dans la clef, vous marquerez le pertuis des deux coſtez de la planche, auec la pointe à tracer, cōme ſi c'eſtoit des ronets, & prendrez la longueur

auec vn compas, ou faux rouet. Puis vous prendrez vne piece de fer de la longueur, & largeur du pertuis, que vous fendrez iuſtement par le milieu, iuſques à deux lignes pres des bouts, eſpargnant de chaque coſté vn pied, pour les riuer ſur ladite planche. Puis vous le dreſſerez, & ferez entrer dedans la planche, iuſtement ſur le traict, marqué auec ladite pointe, & y percerez les trous, pour les y riuer. En apres vous ferez tourner la clef, & limerez ledit pertuis par les bouts, apres que vous aurez ſerty, & retiré la planche deſſus, en façon qu'elle ne puiſſe branler, & ſera fait.

Pour faire pertuis en oualle, marqué 43.

CE pertuis ſe met pour l'ordinaire dedans le milieu de la clef. Pour le faire, on eſtire vne piece de fer, de la longueur de la circonference du cercle, fait ſur la planche, que l'on fait paſſer iuſtement dans le pertuis de la clef. Puis on le fend tout au long, reſerué deux lignes par chaque bout: en apres on le fait entrer dedans la planche, que l'on fend, pour y loger les bouts dudit pertuis, que l'on fait entrer iuſtement ſur les traces faites auec la pointe à tracer, au droit du pertuis de la clef, y eſtant adiuſté, faut le reſſerrer ſur la planche, & y percer vn trou auec vn petit foret, pour y mettre vn petit riuet: puis faut reſſerrer la planche par le deuant, ſur les bouts dudit pertuis. En apres le limer & dreſſer à parement de ſa planche, & le faire tourner iuſtement par dedans la clef.

Le pertuis en cœur, marqué 44. *Le pertuis en rond, marqué* 45.
Le pertuis en trefle, marqué 55. *Le pertuis quarré-canelé, marqué* 61.
& autres gros pertuis, ſe font comme les pertuis en oualle.

Pour faire pertuis en croix de S. André, marqué 47.

CE pertuis ſe doit faire, & coupper ſur vne circonference, comme les rouets à fond de cuue, & en apres le coupperez par le milieu, & y eſpargnerez des riuets, comme au pertuis volant, & les ferez entrer dedans la planche.

Pour faire pertuis en eſtoille, marqué 48.

LE pertuis en eſtoille ſe fait premierement comme le pertuis volant, en apres on y rapporte deux autres pieces couppées en fond de cuue, que l'on fait comme le pertuis en croix de S. André. Les autres pertuis haſtez, renuerſez en baſton rompu, marquez 49. 51. 52. 53. & autres, qui ſe font de fer teruë, ſe renuerſent ſur des virolles, comme les pleine-croix, ou fauçillons haſtez, comme i'ay enſeigné.

I'euſſe mouſtré le moyen de tourner chaque rouet, planche, pertuis, & autres gardes, que l'on met dedans les ſerrures, & parlé de chacun en particulier, n'euſt eſté que i'euſſe eſté par trop long, & redit pluſieurs fois vne meſme choſe. Ie me ſuis contenté d'enſeigner ceux cy, le plus intelligiblement qu'il m'a eſté poſſible: m'aſſeurant que ceux qui les feront, y procedant de la façon que i'ay enſeigné, feront facilement tous les autres, monſtrez dedans les figures : & autres que l'on pourra facilement faire de ſon inuention.

H 3

CHAPITRE XLIII.

Comme on doit ferrer les portes de deuant les logis, & autres lieux.

I'AY monstré cy-deuant la façon de forger, limer & faire serrures, & rouets de diuerses sortes, & à diuers vsages : Mais comme la serrure de quelque porte, cabinet, coffre, ou autre vaisseau que ce soit, suppose vne bonne ferrure, pour auoir quelque asseurée fermeture, i'ay iugé à propos de mettre icy la façon de diuerses sortes de ferreures : commençant par les plus grandes, lesquelles quiconque sçaura faire, viendra facilement à la cognoissance des autres.

Si vous voulez ferrer vne porte de deuant, pour l'entrée d'vn logis : la premiere chose qui se doit sçauoir, c'est le costé où se doit attacher la porte : & la grandeur, & espaisseur d'icelle, affin de faire la serrure à la main qu'il faut, & quelle serrure on desire y mettre, affin de la forger, & limer comme il faut.

S'il y a vn guichet dans icelle porte, comme l'on met presque à toutes les portes de deuãt, & que ce soient portes cocheres, ou autres choses semblables, que l'on fait ordinairement aux grands logis, qui se font de deux pieces, pour s'ouurir des deux costez de l'entrée du logis, elles sont quelques fois de 6. 7. 8. 9. 10. 11. ou douze pieds de large, ou dauantage, tellement que l'on est contraint de faire lesdites portes brisées par le milieu : ce qui est requis de sçauoir, pour bien faire la serrure.

Il y a d'autres portes sur l'entrée des logis, qui ne sont que de 3. 4. 5. ou six pieds de large & de six pieds de hauteur, qui ne s'ouurent que d'vn costé. A icelles portes il faut faire vne ferrure, d'autre façon qu'a celles qui s'ouurent des deux costez.

Il y a aussi des portes de salles, escalliers, cabinets, estudes, de diuerses façons, où il est tousiours necessaire de sçauoir le costé que l'on veut qu'elles ouurent.

Pour parler donc des grandes portes cocheres, elles se peuuent ferrer de plusieurs & diuerses façons. Premierement on y peut mettre deux, ou trois bandes de fer, nommées pantures en quelques lieux. Ce sont des barres de fer plat, qu'il faut percer tout au long, pour les attacher contre la porte, auec des cloux riuez ou bien auec vn crampon, qui passe par dessus le collet de la bande, lequel crampon passe au trauers de la porte, & est riué par l'autre costé sur le bois. Le bout de ladite bande se replye en rond, de la grosseur du mamelon du gond, qui est le bout qui sort dehors la pierre, ou bois, où il est posé : lequel bout du gond, entre dedans le reply de ladite bande, qui sera soudé si on veut, & arrondy en façon que le gond tourne ayséement dedans.

Autres y font des bandes Flamandes pour porter lesdites portes. Ces bandes sont faites de deux barres de fer, soudées l'vne contre l'autre, & replyées en rond, comme la precedente, pour faire passer, & tourner le gond. Apres qu'elles sont soudées, on les ouure & separe l'vne de l'autre, autant que la porte a d'espaisseur.

de Serrurier. 91

puis on les recourbe, le plus quarremēt que l'on peut, pour les faire ioindre, & ferrer des deux coſtez de la porte : Sur ces bandes on fait quelque fueillage, ou autre ouurage pour l'ornement de la porte, principalement du coſté de dehors : ceſte façon de bandes vaut mieux que les communes, parce qu'elles prennent des deux coſtez de la porte. On y en met trois pour l'ordinaire, on y met quelques-fois 2. de ces bandes flamandes, ou d'autres droictes, auec vn piuot au bas qui prend ſouz la porte qui vaut encores mieux, pourueu qu'il ſoit bien fait, & mis comme il faut. Ce qui ſe fera ayſémens luy pozant le bout, à droicte ligne dans le milieu du mamelon de la bande de fer, ou tourne le gond. Pour ce faire prenez vne ficelle, ou cordeau que vous ferez paſſer droict par dans le milieu des mamelons deſdictes bandes, conduiſant le cordeau iuſques au bout du piuot, en façon que la pointe qui entre dans la couëtte, ou grenoüille de fer que l'on met deſſouz, s'enligne iuſtement au milieu du mamelon de la bande. Si vous manquez à le pozer à plomb, auec leſdictes bandes, la porte venāt à tourner, fera vn quart de cercle, auſſi grand comme il s'en faudra que le bout ſoit à plomb, & en droicte ligne au milieu du mamelon du gond. On ferre auſſi ceſdictes portes, auec des fiches, ainſi apellées à cauſe qu'elles s'entaillent dans le bois, commençant à les y entailler ſur le quarré de dedans, du coſté du gond d'icelles fiches, qui doiuent eſtre de 4. 5. ou 6. poulces de large, & de 6. ou 7 poulces de long, & forgez à pans par deſſus le mamelon. Il eſt neceſſaire que la porte ſoit eſpaiſſe, & de bon aſſemblage : on y pourra auſſi mettre vn piuot par le deſſouz comme i'ay enſeigné. Outre on y met de petites barres de fer de 2. ou 3. pieds de long, & de 5. ou 6. lignes en quarré, leſquelles barres ferōt percées en 6. ou 7. endroicts, pour les attacher, auec des cloux à teſte perduë, que les trous ſoient plus larges, & ouuerts par dehors, que par le dedans, en façon que toute la teſte du clou entre dedās la bāde, laquelle doit eſtre plyée en eſquierre, ou autre gure comme ſeront les bouts, & angles des portes, ceſte bande ſera entaillée de ſon eſpaiſſeur dans les angles de ladicte porte par les bouts & par les coſtez, pour tenir tous les aſſemblages des bouts : Ceſte façon deſquierres vallent mieux, que d'eſtre poſées, & entaillées ſimplement ſur la porte, comme l'on fait aux croyſées. A ces portes on met d'ordinaire de groſſes ferrures fortes, comme peſles dormans à vn, ou deux tours auec des gachettes par deſſouz les peſles, ou bien des ferrures, à tour & demy, clinhes, ou ferrures à deux, ou 3. peſles, ſelon que le lieu le requiert, ces ferrures doiuēt eſtre fortes, & attachées auec cloux, à vis, & eſcroües par deſſus. Si on attache la porte contre de la pierre de taille, faut choiſir vne pierre qui ſoit aſſez grande, & ſolide, pour pozer le gond, lequel ſe doit mettre dans vn trou qui ſera fait ſuyuant l'eſpaiſſeur de la porte, & de la bande ou d'auantage, & ferez le trou dudit gond le plus quarré, berlong ſera le meilleur, & vn peu plus large au fond qu'à l'entrée, affin que le gond n'en puiſſe ſortir, apres qu'il ſera plaſtré, ou plombé, comme ie diray au Chapitre ſuiuant.

On met quelques-fois à ces portes, de grandes barres de bois, qu'on appelle fleaux en quelques endroicts, qui ſe tournent ſur vne cheuille de fer, par le milieu, qui ſeruent pour les tenir fermées, auec vne ferrure quarrée, & vn verrouil, ou bien auec vn moraillon par le bout : quelques vns y mettent des barres de fer par le derriere, que l'on nomme pied de biche, ou arcbouttāt, qui tient fermée l'vne des moytiez d'icelle porte que l'on ferme auſſi auec vne petite ferrure quarrée, ou bocelle. Autres y mettent vn verroüil par le dedans, qui paſſe par deſſus ladicte barre, qui eſt plyé en eſquierre par le bout, lequel bout eſt entaillé de ſon eſpaiſſeur dans le coſté de la porte, laquelle eſtant fermée auec l'autre coſté de la meſme porte, le verroüil ne peut s'ouurir, & par conſequent, il tient la barre fermée, & empeſche qu'elle ne puiſſe ſe hauſſer, & par le moyen de la grande ferrure peut fermer auec

H 4

la clef, les deux costez de ladicte porte.

Que si vous ne voulez, y mettre des barres qui est encores le plus commode, vous le pourrez faire en mettant au costé de la porte, où il n'y à point de serrure deux verrouils, l'vn au haut, & l'autre au bas, Si vous voyez qu'ils puissent fermer, mettant par dessous lesdits verrouils de petits ressorts pour les empescher de tomber: lors qu'ils sont ouuerts, ou fermez, tenant ces verrouils assez longs, pour les pouuoir facilement ouurir, & fermer, mettant à ceux du haut des queuës assez longues, pour y pouuoir atteindre auec la main, pour l'ouurir & fermer, ou bien le riuer sur vn pallastre comme vne serrure, & mettre par dessouz le pesle, vn ressort qui le fermera en poussant la moytié de la porte, comme feroit vne serrure à ressort, lequel pesle où verroüil sera pozè au haut de la porte, la teste en haut, qui se fermera dans la pierre de la voulte, ou chapeau de la porte, & sera ouuert auec vne petite corde, qui sera attachée à vn estoquiau, ou coquille riuée sur ledit pesle, & passera au trauers du pallastre, comme à vne serrure.

Et pour empescher d'ouurir ces verroüils, vous mettrez par le dessouz d'autres verroüils courbez, comme i'ay dit, cy dessus, qui passeront iustement par contre le bout.

Vous les pourrez encore fermer, & faire en façon que la clef les fermera auec l'autre costé de la porte, en y mettant de petites pieces de fer, en façon de verroüils quarrez qui seront cloüées, & arrestées ferme dans le costé de la porte, où est la serrure, & que le bout passe iustement par le dessouz, les bouts des autres verroüils, qui seront au haut, & au bas de l'autre costé d'icelle porte: lors qu'ils seront fermées, le costé, où est la serrure venant à se fermer, lesdictes pieces estant cloüées dessus, passant iustement par dessouz les verroüils, les tiendront fermées, en façon qu'ils ne pourront estre ouuerts, sans ouurir le costé, où est la serrure. Ie trouue ceste façon la plus commode, facile, & à moings de coustz, sans auoir affaire d'aucune barre de fer, n'y de bois.

S'il y à vn guichet dans ladicte porte: il se doit ferrer auec couplets, ou fiches à doubles neüds, ou charnieres faictes selon la pesanteur, & force du bois. On y met pour l'ordinaire des clous riuez sur les barres, & queuës d'arondes, auec des contreriuets, ou fausses pieces de fer par le derriere de la porte. Ces clous, & autres que l'on met sur cesdictes portes, se font de plusieurs, & diuerses façons. Premieremēt quarrez, & à l'ouzange qui sont entaillés dans le bois, de l'espaisseur de la teste: Autres les font en pointe de Diamans, teste de potiron, teste ronde canelée; autres teste ronde auec des Rozes, & fueilles de relief par dessous, testes quarrées decoupées, en façon de fleurs de Lys, & plusieurs autres façons que l'on y faict, pour l'ornement des portes, par dessouz ces clous, on y met des rozettes, rondes, & releuées simplemēt par dessouz les fueilles, auec vn poinçon rond par le bout, pour les emboutir, On met quelques-fois, deux, ou trois de ces rozettes, les vnes sur les autres. On y met pareillement d'autres façons de rozettes doubles, & simples qui sont vuidées auec la lime, qui ont 3. 4. 5. ou six fueilles, graués, & refendues auec le burin coulant, ou sizelet, & releuées, auec le poinçō par le dessouz, sur du plomb, autres en font de decoupees, & releuees comme ie diray au Chapitre des targettes. Tous ces clous, & rozettes se doiuent estamer en poisle, comme ie diray cy apres, ou bien les polirez auec la lime douce auec de l'huille: mais la pollisseure ne peut gueres durer quelle ne s'enrouille à cause de l'eau, & humidité qui gaste incontinent le fer, lors quelle tombe dessus.

S'il arriue qu'il n'y ayt de bonnes pierres au portal, où l'on ne puisse poser les gonds pour porter la porte, vous y pourrez mettre vn piuot par le bas, qui entre vn poulce dans sa coüette de fer, & mettre vn autre piuot par le haut, qui entrera

dans vne coëtte de fer qui fera platree dans la voulte de la porte, ou arreftée dans vne poutre que l'on y met quelques-fois, laquelle coëtte fera adiuftée, en façon que l'on ne puiffe hauffer, & faire fortir la porte,& piuot,du pas de la couëtte, autrement on ouuriroit la porte facilement, affin que vous y prenniez garde.

CHAPITRE XLIV.

Pour ferrer petites portes pour l'entrée des logis & autres lieux.

N met pour l'ordinaire aux petites portes qui font à l'entrée des logis des bandes qui trauerfent la porte, fi elle eft enrazée par dedans, ou des bandes flamandes, felon la pefanteur de la porte, auec verrouils ronds,ou plats, qui tiennent auec aneaux fur la porte, ou bien les riuer fur lefdictes bandes qui ferōt attachées comme i'ay dit. Si la porte n'eft enrazee, & quelle foit auec fimples paneaux, on y mettra des paumelles quarrées, ou de bout, portant leur efquierre, qui tiendront l'affemblage de la porte.

On y mettra de bonnes ferrures, cōme pelles dormans, auec locquets à pouffir, ou clinches, pour s'ouurir auec vne petite clef, comme i'ay dit, où bien y faire vn locquet à vielle que l'on met par le dehors, le pallaftre lequel eft vuidé, & poly de telle façon que l'on veut, où l'on fait vne petite clef de la longueur d'vn poulce de tige qui fait vn demy tour, pour leuer vn folliot qui fait leuer le battant qui eft par le derriere de la porte, ce folliot eft tourné en efquierre, auec vn petit bouton au bout qui trauerfe la porte, & par l'autre bout, on fait vn trou rond pour paffer l'eftoquiau qui eft riué dans le pallaftre. Ie croy que nos Antiens ont nommé cefte ferrure locquet à vielle, à caufe du folliot qui eft fait prefque comme la maniuelle d'vne vielle.

Aucuns y mettent des locquets qu'on appelle cordelieres. Ie croy que l'inuention en a efté trouuee, par des Religieux de l'ordre de S. François, ou bien à caufe qu'ils s'en feruent le plus fouuent à fermer les portes de leurs Conuens, ces locquets n'ont pour toutes gardes,qu'vn rateau fait en telle façon que l'on veut : Les clefs, ou locquets font tous plus que l'on hauffe pour leuer vn bouton qui tient au battant, lequel fe ferme par derriere la porte dans vn mantonner.

Pour la ferrure des portes de Salles, Antichambres, Cuifines, & autres,on y met pour l'ordinaire des ferrures à tour, & demy, ou pelles dormans, auec vn locquet à pouffier qui fe leue auec vne coquille,glan,bonton,oliue, confole,ou autre chofe femblable,ou autres fortes de ferrures,felō l'vfage du pays, & capacité de ceux qui les font,ou font faire. Ces portes doiuent eftre ferrees auec paumelles quarrées, dont i'ay parlé cy deffus,ou autre façon : lors que les portes font d'affemblages, & enrafees par derriere, ou embouties par les bouts comme vne table, on y met des bandes au trauers,dans lefquelles faudra faire des trous au droit du milieu de chaque paneau,& montant de la porte,&releuer tout le long par le milieu vn peu lefdictes bandes par le deffonz, affin quelles fe ioygnent, & ferrent fur le bois.

H 5

CHAPITRE XLV.

Pour ferrer portes qui s'ouurent & ferment des deux costez.

SI c'est pour vn Cabinet d'estude, de quelqu'vn qui par curiosité desire que la porte s'ouure des deux costez, l'vn apres l'autre, ou l'entrée soit de pierre, ou en façon qu'il y faille mettre des gonds, vous y mettrez des couplets doubles, qui passerōt des deux costez de la porte, recourbez & repliez de l'espaisseur d'icelle. Tellemēt qui les faut tenir en les forgeāt aussi lōg que la largeur de la porte, & y adiuster d'auātage 2. fois l'espaisseur d'icelle, & y faire vne charniere à vn bout, ou sera adiusté vncouplet, qui sera attaché par le deuant de la porte, & à l'autre bout, y faire vn mamelon, ou recourbeure ronde pour passer le gond, pour l'attacher d'vn costé, & faire tout de mesme des deux costez, au haut, & au bas : tellement qu'il y faut quatre couplets doubles, deux au haut, & deux au bas, auec quatre gonds, qui ferontqu'icelle porte se pourra ouurir facillement des deux costez, & sera fermée auec vne serrure, ou l'entrée sera, au milieu de la porte, laquelle serrure sera faicte auec deux pesles à pignon, qui trauerseront la porte, qui fermera, & ouurira des deux costez à la fois, en tournant la clef 1. ou 2. tours, ou la fermer auec autres serrures de portes que i'ay mōstré.

CHAPITRE XLVI.

Pour faire fermer les portes d'elles mesmes.

SI vous voulez que vos portes se ferment d'elles mesmes, cela se peut faire en plusieurs, & diuerses façons, comme auec vn sac plain de sable, ficelles, ou cordes qui vont au long des portes, torses auec vn bois par le milieu qui repousse la porte. Autres auec vn piuot, ou varlet coudé, qui se met par le bas de la porte : Autres y mettent des bandes qui sont forgées, & tournées par le bout du mamelon, en queuë d'aronde, en forme de volute qui passe par dessus le gond, lequel gond est chanfraint pour respousser la porte. Autres y mettent vn ressort double qui bande contre la fueilleure de la porte, lors quelle s'ouure. D'autres y mettent vn ressort à boudin, qui est enfermé

de Serrurier. 95

dans vn petit tambour, ou il y à vne queuë, auec vne petite poulie au bout, qui repousse la porte.

La plus asseurée est de faire vn des gonds, à vis, auec trois, ou quatre fillets, auec son escroüe comme la vis d'vne presse d'Imprimerie. La porte venant à s'ouurir tourne sur ladicte vis, qui la faict refermer sans iamais y manquer: ces deux dernieres façons sont les plus asseurées.

CHAPITRE XLVII.

Pour cognoistre, & faire cuire le plastre, ou gyp, pour plastrer gonds, ou autre chose.

LE bon plastre se cognoist lors qu'on le void cler, & luysant comme du talc, apres qu'il est rompu, sans qu'il y aye par le dedans des vaines, comme sable blanc, ou farine: le plus pezant, cler, & luysant est le meilleur.

Pour le faire cuire, faut le casser par petits morceaux gros comme des œufs de poule, que vous mettrez dans le feu, ou dans le four, & les ferez chaufer, iusques à ce qu'il n'y ayt plus de cruditez, ou vaines claires au milieu desdits morceaux, & qu'ils soient blancs, & trauersez tout au trauers, se prenant garde de les faire rougir au feu.

Apres que le plastre est cuit, & froid: il faut le piller, & passer par vn gros tamis, & le detremper tout incontinent qu'il est broyé, ou battu : car s'il s'euente par 7. ou 8. iours. Il n'en sera pas si bon, s'il n'est tenu enfermé en lieu, ou il ne puisse prendre l'air

Lors qu'il sera detrepé auec eau clere & vn peu tiede vaudra mieux, vous le detréperez espais cóme moustarde, & le mettrez prómptement dans les trous de la pierre, l'emplissant comme à la moytié, l'ayant moüillé premierement que d'y mettre le plastre. En apres vous moüillerez aussi le gond, ou autre piece que mettrez promptement dans le trou, auec ledit plastre; puis vous prendrez des morceaux de bricque, tuille, ardoise, ou pierre que vous pousserez dans le trou, auec vn poussoüer de fer, en façon que le plastre se mesle auec la bricque, puis vous remettrez encores du plastre, & de la bricque, ou autre pierre; tant que le trou soit tout plain, & ferez en façon que les gonds, ou autres pieces soient droictes, & fermes dans les trous, faisant ainsi à toutes-sortes d'ouurages que l'on plastrera, & le plus promptement qu'il sera possible : autrement le plastre sera plustost endurcy que vous n'aurez mis, & posé la bricque dans les trous : faut faire les trous plus larges, au fond qu'à l'entrée, & bien quarrées.

Il y en a apres qu'ils ont presque emply le trou de plastre, & mis la piece de fer qu'ils veulent plastrer dedans le trou. Ils ont des coins de bois bien affustez, & ternes par vn bout, puis mettét vn d'iceux coings, le gros bout le premier dans le trou, l'y poussant iusques au fond. En apres ils mettent d'autres coings, le petit bout qui est affusté le premier, & serrent par ce moyen la piece tant qu'ils veulent. Ceux qui voudront leur seruir de bois auec le plastre, doiuét faire en ceste façon, mettāt

Ouuerture de l'Art

touſiours le gros bout du premier coing le premier : mais ie n'aprouue point que le bois ſoit bon pour mettre auec le plaſtre, par ce que le bois ſe pourrit, & fait que les pieces qui en ſont arreſtées, ſont ſubjettes à ſortir de la pierre, prennez y garde.

Si vous voulez plomber gonds, ou autres pieces, détrempez de la terre franche en conſiſtance de plaſtre, comme pour brazer, & en mettrez tout à l'entour de l'entrée du trou, laiſſant par deſſus vn peu d'eſpace, pour y ietter le plomb apres qu'il ſera fondu, tant que le trou ſoit tout plain : faut faire le trou plus large au fond qu'à l'entrée bien quarré, & ſec, autrement la pierre s'éclateroit, ou cracheroit le plomb en hazard de vous bleſſer.

CHAPITRE XLVIII.

Pour ferrer les Cabinets de bois, pour mettre dans les Salles ou Chambres.

LA Serrure eſtant faicte de la longueur, & du coſté qu'il faut, vous verrez ſi vous pourrez ferrer les quadres, ou armoyres auec fiches comme l'on fait d'ordinaire, ce qui ſe fera ayſément, pourueu que les quadres ne ſoiét point par trop haut, & trop pres du pillaſtre, où il y à quelques-fois des colomnes baluſtres, ou autres ornemens en ſaillie, tellement que l'on eſt contrainct de les ferrer auec des piuots qui ſont adiuſtez, & entaillez dans le quadre, & retenus auec des vis, ou iceux piuots faits en eſquierre, & entaillez dans le mittan des angles deſdits quadres, qui eſt la meilleure façon pour ferrer les piuots, qu'il faut entailler de leur eſpaiſſeur, dans les angles dudit quadre apres qu'ils auront eſté plyez : & ferez en façon que la pointe du piuot ſoit auſſi eſloygnée du pilaſtre comme les moulleures, ou autres ornement qui ſeront ſur les quadres auront de ſaillie. Apres que leſdits piuots ſeront entaillez iuſtement au long, & au bouts d'iceux quadres, vous oſterez leſdits piuots de leur place, les poſans iuſtement dans la fueilleure, & place du quadre, & auec vn marteau vous fraperez deſſus au droict du bout du piuot qui marquera, ou il faut faire ſon trou dans le bois, ou bien en prendrez la meſure auec vn compas, puis les ferrerez iuſtement. Nottez qu'il eſt neceſſaire de tremper le bout deſdits piuots, affin qu'on ne les puiſſe couper : ie ne veux point dire auec quoy, les bons ouuriers qui en ferrent ſouuent m'entendront bien. A ces cabinets on y met pour l'ordinaire, de petites ſerrures à tour, & demy, ou à deux peſles polis, auec des ſecrets, & bonnes gardes aux ſerrures.

CHAPI-

De Serrurier.

CHAPITRE XLIX.
Pour ferrer coffres.

SI vous voulez ferrer simples coffres, ou boëttes, on y met pour l'ordinaire des serrures quarrées qui se mettent par le dehors, comme l'on fait aux bahus, & autres choses semblables. Les serrures qui se mettent par le dedans, se font houcettes, pesles en bort qui sont les moindres qui se mettent aux simples coffres: Celles ou il y à plus d'asseurance, que l'on doit mettre aux coffres forts, & autres choses semblables, sont serrures à 2. 3. 4. 5. 6. 7. 8. 9. 10. 11. ou douze fermetures que i'ay monstré cy deuant par figures, & le moyen de les faire, toutes lesquelles serrures depuis qu'elles passent trois fermetures sont extraordinaires, & difficiles à faire, par ce qu'il y faut mettre doubles gachettes, pesles à pignons, pesles brizez, ou pesles à S. comme vous pourrez voir dans les figures, qui ne se practiquent que peu souuent, par faute que ceux qui en ont affaire, n'en ont la cognoissance, & quelques-fois les ouuriers faute de ne prendre peine à rechercher ce qui despend de cest Art.

A ces coffres on met quelques-fois des tournoueres que l'on met par le derriere du coffre, & riuées par le dedans auec le lacet qui à deux pointes. La tournouere est vne autre piece de fer pointu par vn bout, qui entre iustement dans le milieu du couuercle du coffre par le derriere. L'autre bout de la tournouere est percé pour passer ledit lacet, auec vn petit tallon qui fait arrest: lors que l'on veut ouurir le couuercle du coffre, plus que son quarré.

Ceste façon est ancienne, & tres-bonne n'estoit que le couuercle du coffre ne tombe pas iustement, comme auec des bandes lardées, qui sont bandes de fer, adiustées à simple, ou double charnie, comme coupplets, ou fiches françoises, quelles bandes l'on fait passer, & larder au trauers du derriere d'iceluy coffre, & recourbées par dedans, & retenu auec du clou : l'autre bout de ladite bande passe par dessous le couuercle du coffre, attaché, & riué par dedans auec cloux riuez, qui ont la teste quarrée, ou en louzange, pollie, & entaillée par dessus le couuercle du coffre. Ceste façon est tres-bonne, pourueu que les cloux soient bien riuez, & que la riuure de la charniere soit bien riuée en demy rond, en façon qu'onne la puisse desriuer, lors qu'elle est attachée au couuercle du coffre : autrement elles ne valent rien, affin que l'on s'en prenne garde.

Il est necessaire de ferrer les coffres forts, auec ces bandes lardées, pour faire entrer les auberons qui sont riuez sur les bandes, iustement dedans leurs auberonnieres, qui sont dedans le bord de la serrure: & aussi que ces bandes lardées tiennent & empeschent qu'on ne puisse fendre & rompre le coffre, pourueu qu'il soit garny de bonnes esquierres, entaillées de leur espaisseur dedans les angles dudit coffre : faut aussi vn recouurement au couuercle, en façon qu'on ne puisse passer aucun outil entre le couuercle & le bord de la serrure.

I

98 Ouuerture de l'Art

CHAPITRE L.

Pour faire boucles, heurtoüers, tiroüers, platines, & escussons, pour mettre aux portes,
& cabinets, respondant aux figures suyuantes, marquées 44. 45. 46. & 47.

LES boucles representées dans la quarante-quatriesme figure, monstrent comme il en faut faire pour des grandes, & petites portes: & pour des cabinets, contoüers, & layettes, qui serōt faites selon la grandeur des portes, auec pareil ornement que monstrent les figures, si on veut: on en pourra faire d'autre façon selon le merite du lieu où elles doiuent estre mises.

LA quarante-cinquiesme figure, monstre comme il faut faire les Escussons pour mettre aux clinches dont i'ay parlé cy deuant, elle pourroit seruir à mettre dessous des heurtoüers, pourueu que l'on n'y face point d'entrées pour les clefs.

LEs deux platines representées en la quarante-sixiesme figure, peuuent seruir à faire des locquets à poussier, ou à mettre à des pesles dormans, auec vn locquet que l'on met dans le pallastre. Elles peuuent aussi seruir à faire des escussons pour des clinches dont i'ay parlé cy deuant, & à mettre sous les heurtoüers representez dans la figure suyuante.

EN la quarante-septiesme figure, est demonstré des heurtoüers pour mettre aux grandes portes, pour les entrées des logis: auec deux petits tiroüers, auec leurs rozettes, pour mettre à des cabinets, layettes, & contoüers: lesquelles pieces se doiuent faire de relief, comme on peut voir dans les figures.

LEs deux rozettes cy dessous, peuuent seruir à mettre sous les boucles, ou tiroüers demonstrées dans les figures suyuantes: elles peuuent aussi seruir à mettre sous les cloux que l'on met aux portes, & au milieu des croysées. On en pourra faire de diuerses façons, selon le merite du lieu où on les desire mettre.

FIGVRE. XLIIII. F. 99

Auec priuilege du Roy.

F.100. FIGVRE XLV.

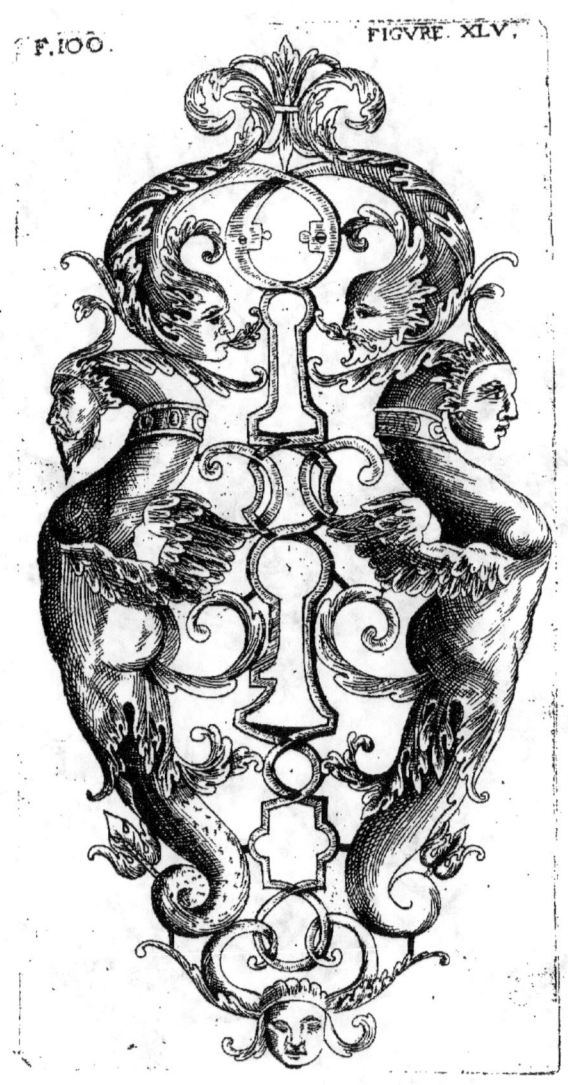

FIGVRE. XLVII. F.ICI.

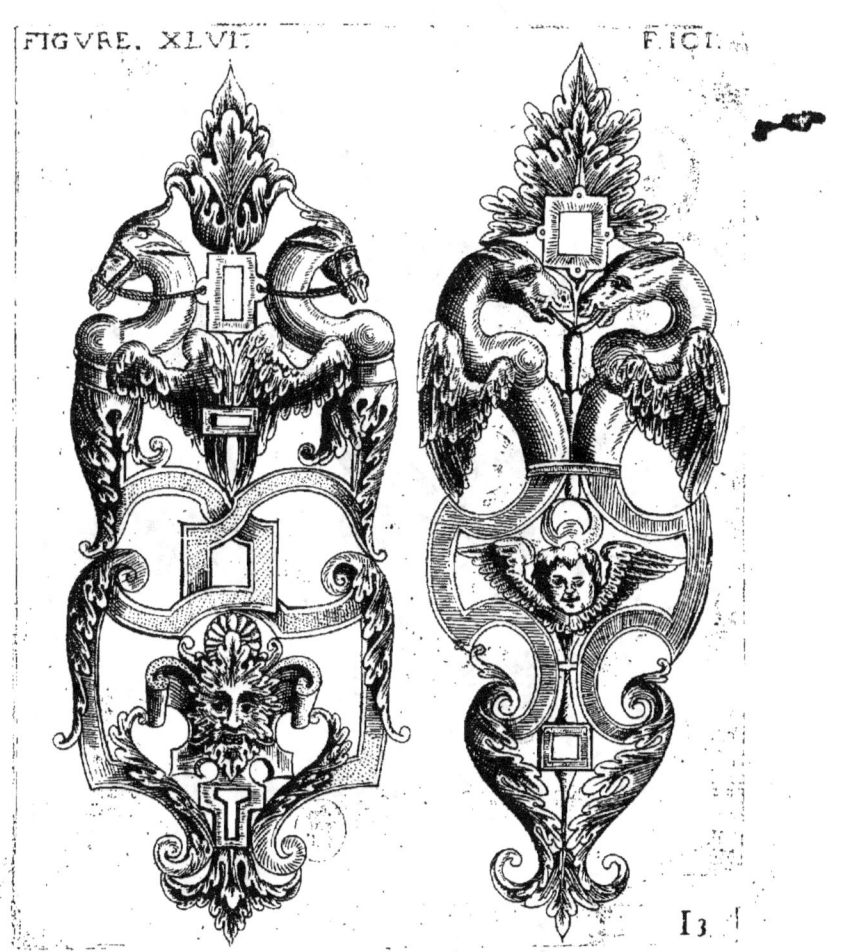

F 102 FIGVRE XLVII

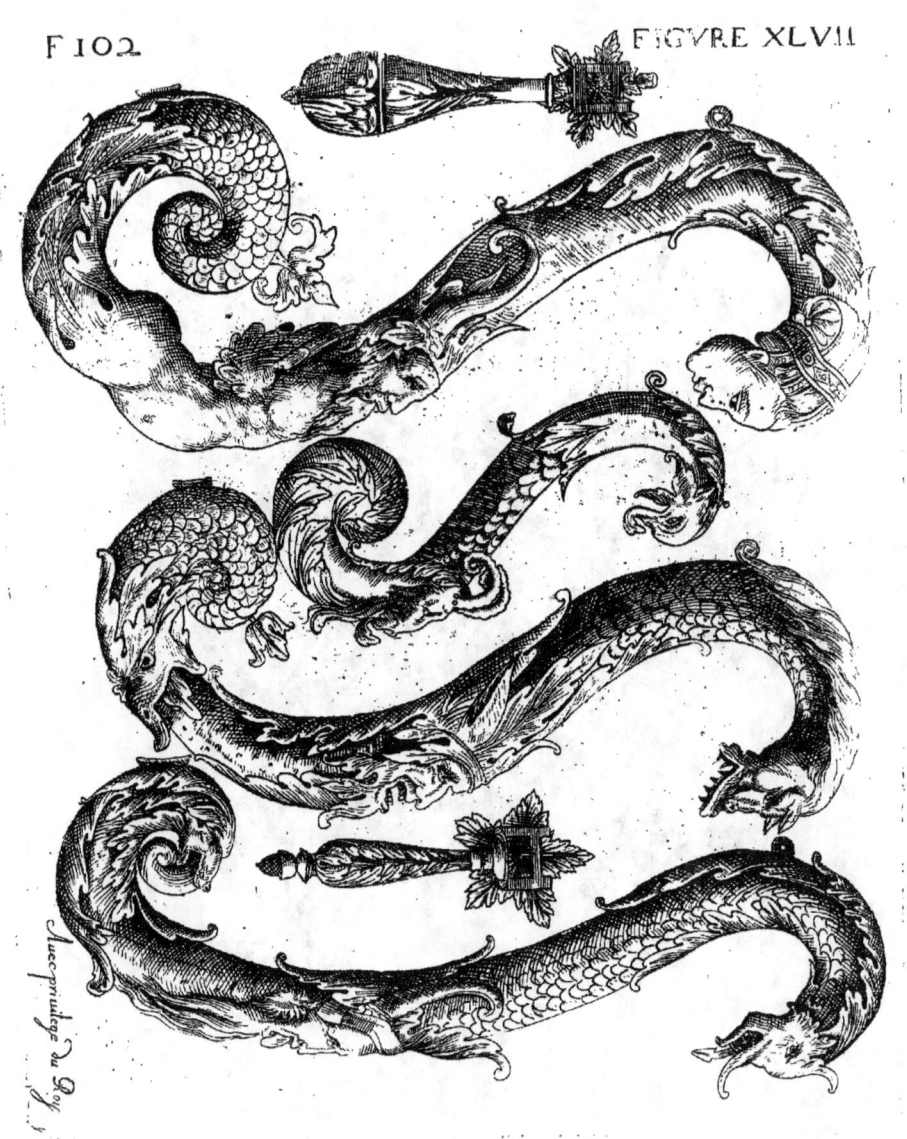

De Serrurier.

CHAPITRE LI.

Pour faire targettes, respondant à la 48. figure.

E bois des fenestres & croisées, se fait de diuerses façons: c'est pourquoy il y faut diuerses ferrures. On est contrainct en quelques endroits de les ferrer auec fiches, qu'il faut poser sur le quarré: oubien les ferrer auec des coupplets qui portent leur paumelle, qui est recourbée en esquierre, sur lesquelles on vuide quelquesfois des fueillages, chiffres, ou autre ornement: on met par le dessous quelque couleur de peincture, ou autre chose, qui donne de l'esclat dauantage à l'ouurage: comme il faut faire à tous ouurages vuidez à iour. De l'autre costé de la paumelle, il y faut vne charniere, où est adiusté le coupplet, qui est pareillement vuidé auec tel ornement que l'on veut, qui trauerse le vanteau de la croisée. Ces paumelles, & coupplets sont pollis, ou estamez en poisle, comme ie diray cy-apres. On fait ceste façon de ferture, lors que les croisées, ou fenestres sont enrazées, & que les guichets affleurent les fusts à verre, par le dedans.

On met à ces croisées des targettes vuidées, & entaillées de leur espaisseur dedans le bois: quelques vns mettent les varroüils des targettes par dessous la platine, retenus auec vne petite couuerture, ou deux cramponnets, aussi entaillez dedans le bois. Nos Anciens les faisoient de ceste façon, que quelques vns de nos modernes practiquent encores, lors que le bois des croisées est fait comme i'ay dit.

Si les croisées sont auec vn recouurement par le dedans, on les ferre en quelques lieux auec fiches à gonds, fiches à piton, de deux ou trois façons, fiches à simple charniere, fiches à double, ou double-double charnieres, qu'on appelle fiches Françoises: toutes lesquelles fiches sont bonnes, pourueu qu'elles soient bien soudées, adiustées, & riuées auec riueures qui soient bien rondes, & iustes dedans les nœuds, limées, desgauchies, & bien ferrées dedans le bois.

On met à cesdites croisées des targettes, de plusieurs & diuerses façons, où l'on met quelques fois les chiffres, ou armoiries de ceux qui les font faire: ou y mettre autres targettes de relief, decouppées sur du plomb, tout au trauers: autres targettes de relief, où le fond, ou champ est seulement enfoncé, sans estre couppé.

Pour faire ces targettes de relief, il faut premierement auoir vn dessein, fait sur du papier, ou parchemin, de la targette, ou autre chose que vous voudrez releuer, que vous picquerez auec vne esguille pour en faire vn ponsif. Ce qu'estant fait, vous prendrez vne piece de fer doux & malleable, de l'espaisseur de trois quarts de ligne, ou enuiron, & vn peu plus grande que le dessein, que vous mettrez sur vne piece de plomb, meslé auec vn peu d'estain, pour le rendre vn peu plus ferme. Apres vous moüillerez vn peu vostre platine de fer, & poserez vostre ponsif & dessein dessus, & prendrez vn peu de croye blanche battuë en pouldre, mise dans

vn petit sac, auec lequel vous frapperez vn peu sur le ponsif, qui marquera vostre dessein sur la piece de fer, qui sera retenuë sur le plomb auec cinq, ou six petits crochets, qui entreront dans vne piece de bois de bout, en façon que la piece de fer ne puisse se mouuoir en frappant dessus, pour la releuer. En apres vous aurez vn cizelet, fait en demy rond par le deuant, auec lequel vous marquerez, ou coupperez tout au trauers vostre piece de fer, traçant à petits coups de marteau tous les endroits marquez auec le ponsif, & croye blanche: puis apres vous enfoncerez tous les fonds, ou champ, & refendrez toutes les figures, fueillages, & autres choses marquées sur la platine & dessein: puis apres l'estamer, & esmailler, comme ie diray cy-apres.

On fait aussi des targettes d'estain, que l'on iette en moulle fait de plastre, & ciment, ou pour le mieux, dans vn moulle fait de plomb.

Pour faire les moulles de plastre, & de plomb, pour faire targettes, & autres pieces, d'estain.

VOus ferez premierement vn modelle de fer, de la targette, ou autre piece que voudrez ietter en moulle, d'vne ligne d'espaisseur, ou enuiron, selon l'espaisseur que l'on voudra donner à la targette: lequel modelle sera vuidé, polly, graué en relief, ou en plat, de telle figure que vous voudrez faire la targette, mesmes y faire les trous pour les cramponnets, & estoquiau pour le battant, & ressorts s'il y en faut, pour repousser le battant, que l'on ouure auec vne ficelle, ou autre chose: vous y ferez aussi les trous, pour les riuer sur vne platine de fer, & pour les attacher au bois. Toutes lesquelles vuidanges, graueures, & trous, seront faits plus ouuerts par le dehors, que par le dedans, affin que les pieces se puissent aysement leuer, & despoüiller de dessus le moulle. Apres que le modelle sera fait, vous ietterez vostre plastre cuit, comme i'ay enseigné, & meslé auec vn peu de brique, que vous detremperez auec eau claire, mettant vn carton à l'entour, pour arrester le plastre, qui sera détrempé clair comme moustarde, ou dauantage: puis vous huillerez vostre modelle auec huile d'oliues, ou le moüillerez auec eau de sauon: apres vous ietterez vostre plastre ainsi détrempé, sur ledit modelle, de l'espaisseur d'vn poulce, & tout à l'entour, que vous laisserez secher à demy, puis vous l'enleuerez, & y ferez de petites entailles en deux, ou trois endroits, pour seruir de repaires, ou mammelles, du costé de la figure, auec vn ieét, le dresserez de tous les costez, & en osterez le modelle, le faisant sortir doucement, de peur de rompre quelque piece du moulle: Par apres vous remettrez le modelle dedans le moulle, & l'huillerez par dessus, pour y ietter dessus du plastre, de pareille grandeur & espaisseur du premier costé, & le laisserez secher à demy, lors vous le dresserez tout à l'entour: Puis vous ouurirez le moulle auec le taillant d'vn cousteau, & le laisserez secher. I'eusse descrit entierement la façon de faire des moulles de plastre, pour faire figures, & autres choses, dont plusieurs se seruent: mais cela ne concernant point l'art de Serrurier, & ces moulles estant de fort peu de durée, s'ils ne sont bien faits, & conduits doucement, ie m'en tairay.

Pour faire moulles de plomb.

SI vous voulez faire moulles de plomb pour faire lesdites targettes, & autres menus ouurages, il faut tousiours faire vn modelle de fer, ou laton, comme i'ay enseigné: puis vous le noircirez auec fumée de chandelle de rousine, ou autre, & le mettrez sur vne pierre droicte, & seche, puis vous l'entourerez tout à l'entour auec

auec du carton, ou autre chose, & ietterez du plomb dessus, de l'espaisseur de huict ou neuf lignes, en pesant sur ledit modelle auec quelque fer pointu, pour empescher qu'il ne s'enleue, & qu'il n'aille du plomb par dessous le modelle : estant ainsi ietté, & froid, vous le dresserez de tous les costez, & adiusterez dessus vne pierre, ou tuffeau, qui puisse endurer le feu sur ledit moulle, par le costé du dedans, auparauant que d'en oster le modelle, quelle pierre sera faite de la grandeur du moulle, que vous marquerez l'vn sur l'autre, auec de petites marques pour les remettre iustement en leur place, lors que l'on iettera les pieces dedans, & y faire vne ouuerture par vn bout, pour ietter l'estain dedans. Apres que le moulle sera fait, & ladite pierre adiustée dessus, vous prendrez de la chandelle de rouzine, ou autre, auec laquelle vous enfumerez le moulle, en façon qu'il soit noircy par tous les endroits par le dedans : autrement l'estain se souderoit, & attacheroit contre le moulle en iettant les pieces dedans. Lors que le moulle sera bien noircy, & enfumé, vous le ferez vn peu chauffer, & ietterez l'estain fondu dedans, qui viendra graué, & vuidé comme le modelle, sur lequel le moulle aura esté fait.

Apres que vos pieces auront esté iettées vous les dresserez auec le cousteau, s'il y a quelques petites barbes, & les pollirez doucement auec vn brunissoüer. Ce qu'estant fait, vous ferez des platines de fer battuës assez tenue, que coupperez de la grandeur de vos targettes, y marquant les trous pour les riuer sur la platine, & pour les attacher sur le bois, & les trous des cramponnets, estoquiaux, & ressorts. En apres vous aurez vne piece de drap, ou autre chose, de quelle couleur que bon vous semblera, qui sera de la grandeur de la targette, que vous mettrez entre la platine & la targette : puis vous les riuerez l'vne sur l'autre auec les cramponnets, estoquiau, & ressort, & auec deux petits riuets par les bouts, & sera fait.

Il se fait de plusieurs sortes de targettes, comme vous pourrez voir dans les figures suyuantes, lesquelles pourront seruir en diuerses façons, parce qu'elles sont my-parties, à fin qu'on s'en serue de quel bout que l'on voudra, ou des deux ensemble si on veut. I'en eusse representé où il y eust eu dauantage de besongne, n'eust esté la grande longueur du temps qu'il faudroit à les faire. Celles-cy sont faciles à faire, & auec peu de temps : elles sont faites particulierement pour les faire de relief, & decouppées sur le plomb, comme i'ay enseigné : on les pourra vuider, & pollir auec la lime, si on veut : on y pourra adiouster ou diminuer, selon l'industrie des ouuriers, & le merite du lieu où elles doiuent seruir, mesmes y faire les chiffres, ou armoiries de ceux qui les feront faire.

CHAPITRE LII.

Pour estamer en poisle, targettes, & autres pieces.

SI vous voulez estamer en poisle, targettes, ou autres pieces, qui ne soient de relief, vous les limerez & blanchirez auec la lime, en façon qu'il n'y demeure point de taches noires : puis apres vous les huillerez tout aussi tost qu'elles seront blanchies, oubien vous les mettrez chauffer sur le feu, fait de charbon de bois, si chaudes que la rouzine puisse ayfément se fondre dessus, se donnant garde qu'elles ne chauffent par trop, parce que si elles prennent couleur sur le feu, on ne sçauroit les estamer iusques à ce

K

qu'elles soient reblanchies. Lors qu'elles seront chaudes vous les prendrez auec des tenailles, & vous passerez de la rouzine qui soit bien claire, & nette, sans estre sablonneuse, par dessus lesdites targettes tant qu'elles soient couuertes par tous les endroits, qui empeschera que la roüille ne pourra les gaster, & les conseruera plus long-temps que l'huille.

Lors que vous voudrez les estamer, faut auoir vingt-cinq ou trente liures d'estain fin, sans estre meslé de plomb, que vous mettrez dans vn vaisseau de fer, soit chauderon, cuillere, ou poisle faite expres, que l'on fait d'vne grande piece de fer, battuë de telle espaisseur, grandeur, & figure que l'on veut : à laquelle poisle vous mettrez des pieds pour la supporter sur le feu : puis vous la mettrez chauffer sur le feu fait de charbon de bois. L'estain estant fondu vous mettrez les targettes dedans, iusques à ce qu'elles prennent vne belle couleur iaune : les ostant de dedans pour voir la couleur, & si l'estain prend par tous les endroits, sans y auoir aucune tache, s'il y en a vous passerez de rechef la rouzine par dessus, iusques à ce qu'elles soient estamées comme il faut. Si elles ne prennent vne belle couleur dans l'estain, vous passerez vne plume par dessus, pour les nettoyer, & en oster l'estain, ou escume en sortant de la poisle : estant bien nettoyées vous les mettrez sur le feu, iusques à ce qu'elles prennent vne belle couleur. C'est le seul remede que i'aye peu trouuer pour leur donner bonne couleur, lors que l'estain n'est pas bon.

Si ce sont des targettes, ou autres pieces de relief, que l'on ne peust blanchir auec la lime, apres qu'elles sont releuées, & embouties, vous les mettrez tremper cinq, ou six heures dans du vin-aigre, ou lye de vin : en apres vous les ferez boüillir dedans, puis vous les escurerez, & nettoyerez auec du sable, iusques à ce que toutes les taches en soient ostées. Puis vous les essuyerez, & ferez secher promptement sur le feu, autrement la roüille s'y accueilleroit : en apres vous les huillerez, ou rouzinerez, & estamerez comme i'ay dit.

Vous pourrez encores estamer autrement, apres que la besongne est blanchie auec la lime, ou vin-aigre, vous la tremperez dans de l'eau claire, puis vous la mettrez dans de la rouzine battuë en pouldre, en façon que la besongne soit toute couuerte d'icelle pouldre : puis vous mettrez lesdites pieces promptement dans l'estain, qui doit estre fondu sur le feu : & faire ainsi à toutes les pieces l'vne apres l'autre, ne les moüillant qu'à mesure qu'on les estame. L'estain prend promptement sur le fer de ceste façon, il ne faut pas qu'il y ayt par trop d'eau sur vos pieces, il suffit qu'elles soient moüillées simplement, pour faire prendre la rouzine par tous les endroits de la piece.

CHAPITRE LIII.

Pour faire émail, pour émailler targettes, & autres ouurages de relief.

PRENEZ vne once de poix rouzine, vn quart d'once de sandaras, & vn quart d'once de mastic en carme, que pulueriserez chacun à sa part : puis les ferez fondre dans vn creuset, ou autre vaisseau de terre Le tout estant fondu, vous y mettrez telle couleur que bon vous semblera. Si vous voulez auoir beau bleu, prenez émail fin, pour le rouge, du vermillon, ou laque : pour l'orangé, mine de plomb : pour le verd, verd de gris : & ainsi des autres cou-

leurs mises en pouldre, lesquelles vous ferez fondre, & meslerez auec voſtre rouzine, ſandaras, & maſtic : puis vous les laiſſerez vn peu refroidir, en conſiſtance de paſte, & d'icelle vous en ferez de petits baſtons, auec leſquels vous émaillerez vos targettes, & autres pieces, apres qu'elles ſeront eſtamées comme i'ay dit. Vous nettoyerez, & raclerez auec quelque outil, le lieu où vous voudrez mettre l'email, puis apres vous les mettrez chauffer ſur vn peu de feu, tant que voſtre émail puiſſe fondre en le paſſant par deſſus, le luy mettant doucement ſur tous les endroits, & de telles couleurs que vous voudrez, l'vne apres l'autre : ſe prenant garde qu'ils ne ſe meſlent les vns auec les autres : puis vous le laiſſerez refroidir, & ſera fait.

Ceſte façon d'émail eſt tres-belle, de longue durée, & faite auec peu de fraiz, & de temps.

108 Ouuerture de l'Art
XLVIII. FIGVRE.

de Serrurier. 109

CHAPITRE LIV.

Pour faire Grilles entrelacées pour mettre au deuant des croisées, ou fenestres des logis, respondant aux figures 49. & 50.

A quarante-neufiesme figure, monstre vne Grille entrelacée, ainsi appellée, à cause que tous les montans marquez A. & les trauers marquez B. sont percez : dans laquelle grille y a vn quarré où il y a vn Nom de Iesvs, qui sera soudé dans le montant A. & dans le trauers B. Icelle grille sera faicte de fer doux & malleable à chaud, & à froid, & que tous les montans, & trauers soient tous d'vne grosseur, & mis le plus droit, & quarré que l'on pourra : puis apres il faut y marquer tous les trous, droit sur le quarré. Ce qu'estant fait il faut les percer auec vn cizeau d'acier, quarré tout au long, & platy par le deuant sur le quarré, pour le faire en taillant par le bout comme vn cizeau commun, fors que le taillant sera au droit des quarrez, auec lequel vous fendrez la barre vn peu plus long que la diagonalle du trou quarré, affin que le cizeau, ou mandrin puisse facilement entrer dans le trou, sans le corrompre : ce qui se fera aysément en refoulant vn peu la barre apres qu'elle sera ainsi fenduë. Par apres vous prendrez vne perçoüere qui soit d'vn, ou deux poulces d'espaisseur, le plus vaut le mieux, & qu'elle soit de 5. ou 6. poulces de haut : sur laquelle perçoüere vous ferez vne coche des deux costez, en façon d'vn suage, droit par le milieu, en sorte qu'on y puisse mettre dessus les barres, ayant le quarré droit en bas, qui fera que lesdits quarrez ne se gasteront point, & les trous seront percez droit, & quarré par dessus les angles desdites barres : puis y passerez le mandrin à la grosseur des barres, en sorte qu'elles puissent entrer iustement dans les trous, les sertissant tout à l'entour dudit mandrin auec vn petit marteau.

Il faut percer les montans des costez de la grille, & les trauers des bouts tout au long, pour fermer ladite grille, ainsi qu'on void dans la figure.

A cinquantiesme figure monstre vne autre grille, auec cinq quarrez garnis de fleurons. Elle se doit faire & percer comme i'ay enseigné, fors qu'il faut briser les montans A. B. pour la monter. On la pourra faire de fer rond, ou quarré pour estre plus beau, & aussi plus difficile. On en pourra faire de diuerses façõs, entrelacées & coudées en cœur, en louzange, en quarré, ayant les pointes ou angles en bas : mais ie trouue celles-cy de bon seruice, & des plus faciles à faire, encores les ouuriers y seront assez empeschez s'ils ne sont bien experimentez, & s'ils ne percent iustement les trous de pareille distance, & droit sur les quarrez. On coude les bouts des montans, & trauers, apres que les grilles sont toutes montées, pour fermer la grille.

K 3

110　Ouuerture de l'Art

XLIX. FIGVRE.　　Grille.

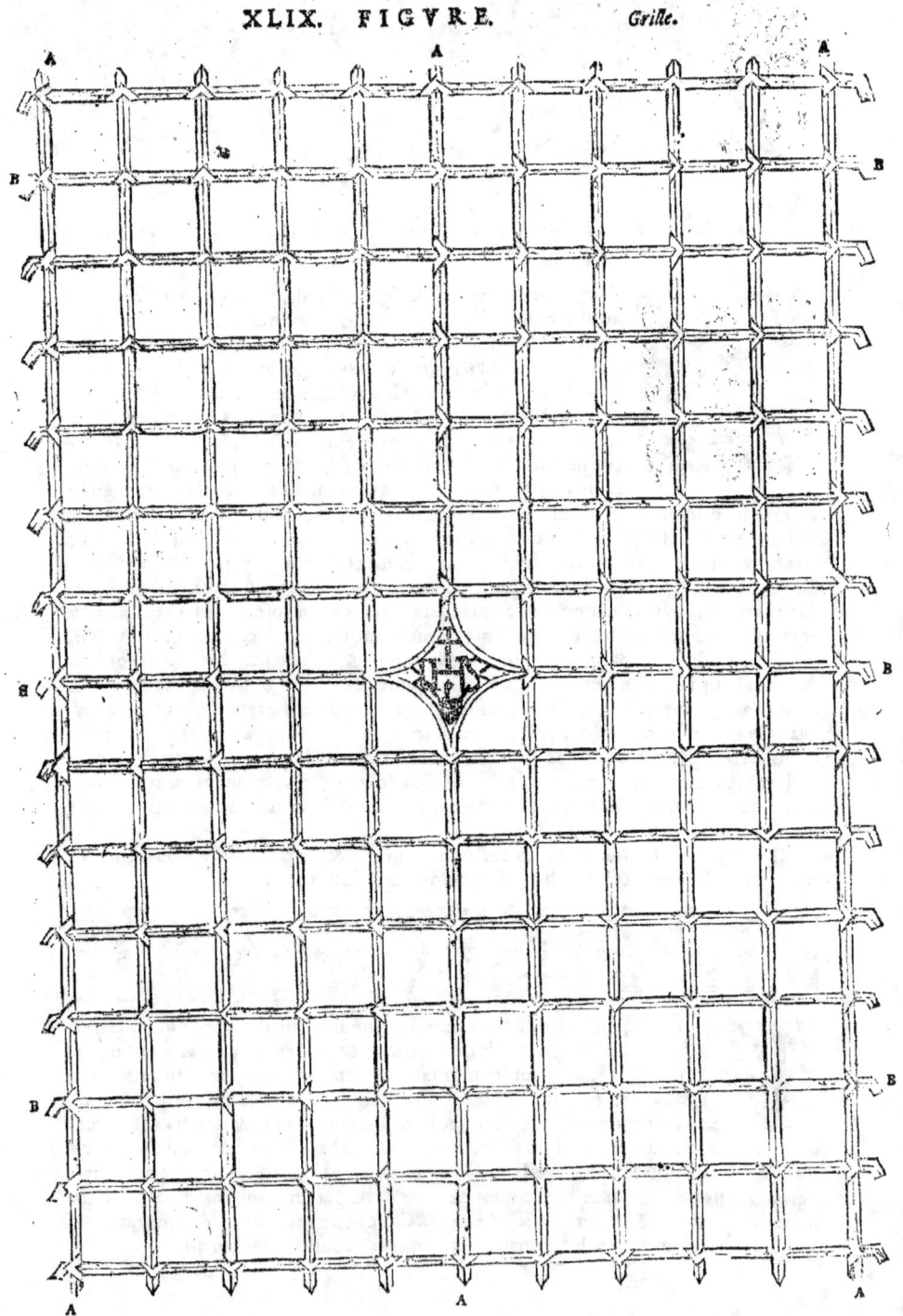

De Serrurier.

L. FIGVRE. Grille.

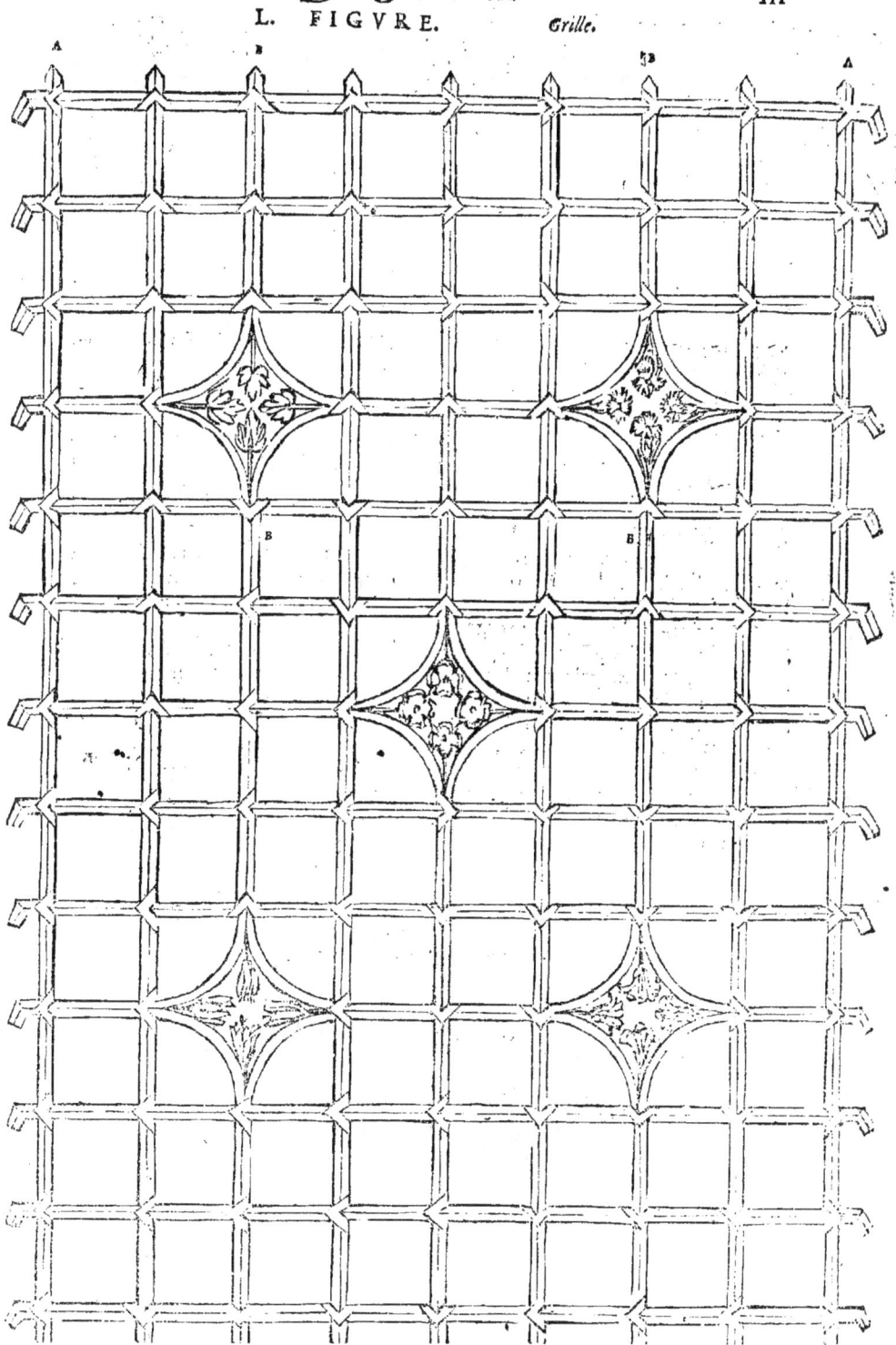

CHAPITRE LIV.

Pour faire Enseignes à mettre au deuant des logis, respondant aux figures 51. & 52.

ES figures suyuantes, seruent pour porter les Enseignes, ou tableaux que l'on met pour marque au deuant des logis. Toutes ces enseignes se doiuent faire de fer doux & malleable à chaud, & à froid, à fin de pouuoir dresser, & tourner les pieces qu'il y faut: soient fleurons, fueillages, volutes, & autres pieces, comme on peut voir dans les figures, ou d'autres que l'on pourra faire de son inuention, y adioustant si bon vous semble, par ce que celles cy sont des plus communes, & plus faciles à faire qu'il m'a esté possible de desseigner.

Auant que commencer à les forger, faut premierement en faire vn dessein, qui sera fait selon la grandeur, & proportion du tableau qu'on y desire mettre : & faire ledit dessein de pareille grandeur, & mesure que l'enseigne que l'on veut faire, à fin que sur iceluy dessein on puisse forger, dresser, & tourner les pieces necessaires : & faire en sorte que les principalles pieces qui doiuent porter plus de poix, soient les plus fortes, & principalement les endroits où seront soudées les petites pieces, d'autant que le fer se diminuë, & affoiblist en le chauffant. S'il faut souder plusieurs pieces ensemble, & en mesme endroit : on les pourra souder l'vne apres l'autre, ou les faire tenir auec vn lien, ou riuet, puis les souder legerement si on veut.

Apres que vostre piece sera toute soudée, & assemblée, vous la tournerez sur le dessein, qui sera fait aupres de la forge, à fin de tourner les pieces estant chaudes dessus. Ce qu'estant fait, faut les peindre & dorer à huille, selon la volonté de ceux qui les font, ou font faire.

De Serrurier.

LI. FIGVRE. *Enseignes.*

114 Ouuerture de l'Art

LII. FIGVRE. Enseignes.

De Serrurier.

CHAPITRE LV.

Pour faire ferrures de Puits, respondant aux 53. & 54. figures.

LES quatre figures suyuantes, monstrent des pilliers de fer, auec chapiteaux, fueillages, & autres pieces necessaires, pour seruir d'ornement, & pour porter des mouffles, & poullies que l'on fait pour tirer l'eau des puits. Toutes lesquelles pieces se doiuent faire de fer doux, & de force suffisante pour estre fermes, & solides. Ces colomnes, ou pilliers seront plombez sur le bord, ou accoudoüer des puits. On les pourra faire auec deux, trois, quatre, cinq, six, sept, ou huict pilliers, ou plus, selon la grandeur des puits. L'on en pourra faire de plusieurs & diuerses façons, outre ces figures que i'ay icy representées, pour estre des plus faciles, & belles, pourle peu de besongne qu'il y a. On en pourra faire auec vne consolle, ou à vn, ou deux pilliers, lors que le puits est proche de quelque muraille, ou pan de bois, dans lesquels on pourroit mettre lesdites consolles, ou autre tel ornement que l'on voudra.

LIII. FIGVRE.

Ferrures de Puits.

LIV. FI-

De Serrurier.

LIV. FIGVRE. *Ferrure de Puits.*

L.

CHAPITRE LVI.

Aduertissement pour ceux qui font des fleaux de balances.

OMME en tout ce traicté ie me suis proposé de soulager en tout mon possible le Serrurier, seruant au public, & à l'vtilité d'vn chacun en particulier : aussi ay-je voulu (en suitte des serrures, & autres diuerses pieces couchées cy deuant) ioindre quelques machines despendantes de nostre art, la cognoissance desquelles ne sera moins (à mon aduis) belle & agreable, que l'vsage vtile, & profitable à ceux qui s'en seruiront. En premier lieu donc, ie parleray des fleaux de balances. Ceux lesquels en feront, ou feront faire, doiuent bien prendre garde sur tout, que l'essieu soit mis iustement au milieu du fleau, & tenu le plus rond qu'il sera possible, lequel doit entrer dans les trous de la porte, qui doiuent estre aussi faits bien ronds pour y faire entrer l'essieu iustement, lequel sera trempé, & pareillement les trous de la porte, le plus dur que l'on pourra, à fin qu'ils ne puissent s'vser l'vn l'autre.

Les fleaux les plus longs sont les meilleurs, pourueu qu'ils soient iustement percez au milieu, le plus pres du dessous que l'on pourra, autrement il s'y trouuera vn grand deffaut, & abus incogneu à la plus grande partie de ceux qui ont des balances, c'est pourquoy prenez y diligemment garde. Ie ne veux dire la tromperie qui s'y trouue, de peur de l'apprendre à quelques vns qui en vseroient mal.

Ceux qui feront des plumées, ou roumaynes, doiuent faire aussi les essieux, & portes les plus rondes & menues que faire se pourra, & le plus loin du centre, ou crochet qui porte le poix, autrement il s'y trouuera de l'abus.

CHAPITRE LVII.

Inuention d'vne Chaire par laquelle on peut aduancer, reculer, & se tourner de tous costez, par vn simple & seul mouuement, respondant à la 55. figure.

CESTE Chaire doit estre faite de bois de noyer, ou autre bois fort, & tous les assemblages forts, & iustement faits, à fin qu'elle puisse resister aux efforts en la poussant, & tournant de tous costez, pour la conduitte de celuy qui s'en sert. Elle sera faite de hauteur & largeur conuenable, laquelle ie ne puis dire : car cela despend de la fantaisie & commodité de ceux qui s'en voudront seruir. Toutesfois celles que i'ay fait faire estoient de vingt poulces de hauteur, depuis le marche-pied iusques au siege, & autant de largeur. Il y doit auoir six pillastres, quarre desquels se voyent dans la figure, & deux autres qu'il faut mettre sous le marche-pied qui doit estre au deuant de la chaire, dans lesquels seront assemblez deux entre-toises, qui trauerseront iusques aux deux pillastres du derriere, où lesdites entre-toises seront assemblées par l'autre bout, lesquelles porteront les pilastres du deuant qui supporteront le siege, & les accoudoüers par le deuant. Et par sous ces pillastres vous mettrez quatre poullies de fer, ou de cuiure tournées en rond, & en osterez les quarres, à fin qu'elles puissent mieux tourner de tous les costez. Ces poullies serōt mises dans vne fourchette de fer, coudée de deux poulces & demy, laquelle doit auoir le bout du haut arrondy, de 5. ou 6. poulces de longueur, pour mettre dans vn canon de pareille grosseur & hauteur, où ladite fourchette tournera sur vn arrest, ou embasse qui sera le plus pres de la poullie & coude que l'on pourra. Ceste fourchette sera riuée auec vne contre-riueure par dessus le canon, au bas duquel sera soudé, ou riué vne petite platine de fer, qui sera percée pour l'attacher par dessous les pillastres. Apres que vous aurez adiusté les canons, & fourchettes, vous ferez en sorte que les poullies soient mises de niueau par dessous la chaire, à fin qu'elles se tournent de mesme hauteur. Si on veut on peut mettre dans les accoudoüers d'icelle chaire de petites barres de fer, assez fortes pour pouuoir mettre dessus quelque petite tablette pour seruir à escrire, ou à mettre quelqu'autre chose, soit pour boire, ou pour manger. Vous en voulant seruir vous tirerez lesdites barres de fer des accoudoüers de la chaire, & poserez la tablette dessus : puis vous en estant seruy, vous la pourrez remettre en sa place, & les repousser dans lesdits accoudoüers, sans qu'ils parroissent, fors seulement par le bout de deuāt, qui sera vn peu à crochet par le haut pour arrester la tablette, & pareillement coudées par l'autre bout à fin qu'elles ne sortent du tout en les tirant. Lequel crochet, & barres serōt entaillez dans les accoudoüers, qui serōt de deux pieces chacun, & collées l'vne sur l'autre : par ce moyen icelles barres pourront aller & venir ayſément par dedans les accoudoüers sans pouuoir sortir. Et aux deux costez des deux pieds de deuant qui supportēt les accoudoüers,

L 2

vous y mettrez deux verroüils de fer pointus, & accrez par le bout d'embas, auec vn ressort par le dessous : lors que vous aurez mené vostre chaire où vous voudrez, vous abbaisserez lesdits verroüils, & les ferez entrer vn peu dans le paué de la chambre, par ce moyen la chaire sera sans pouuoir aller ny venir.

Lors que vous voudrez vous mener en quelque lieu, vous pousserez estant dans vostre chaire auec vn baston, ou corde estant attachee de quelque costé que vous voudrez aller : ce qui se fera facilement par le moyen des poullies qui sont sous les pieds de ladite chaire, qui se tourneront & moueront de tous costez facilement. Ceux qui s'en voudront seruir y pourront mettre des bandes de cuir, ou baudrier pour leur reposer le dos, auec de petites consoles pour se reposer la teste, au costé du haut du dossier : comme on pourra facilement remarquer en la figure.

Autre Chaire par laquelle on se peut porter facilement où l'on voudra, respondant à la 56. figure.

CESTE Chaire doit estre faite de mesme bois que la precedente. Les deux poullies marquées A. qui sont par le deuant, tout de mesme façon. Dans les deux pillastres du milieu E. vous mettrez la maniuelle B. qui fera tourner vne fusée C. garnie de six fuseaux qui entreront dans la rouë D. qui aura vingt-quatre dents, qui sera mise dans vn autre arbre qui sera adiusté dans lesdits pillastres E. Ladite rouë D. rencontrera vne autre fusée F. dans laquelle il y aura vn autre arbre, qui sera mis dans les deux pieds du derriere, auec deux rouës marquées G. qui seront d'vn pied de diametre, & d'vn poulce d'espaisseur, bien arrondie tout alentour, & sur les quarres, sans qu'il y ayt aucunes dents sur icelles rouës G. qui porteront le derriere de la chaire, & les deux petites rouës A. porteront le deuant. Celuy qui sera dans la chaire venant à tourner la maniuelle B. se pourra mener facilement où il voudra, pourueu que le lieu où il sera soit droict & solide : & se pourra facilement destourner auec vn baston. Ie croy que les figures seules sont assez suffisantes de faire entendre le moyen de la faire : Il sera necessaire de mettre de petites viroles de cuiure dans les pilliers où entrent les bouts des arbres, pour tourner facilement. Si vous voulez vous pourrez mettre vos pieds du milieu en coulisse, en façon qu'ils se pourront approcher ou reculer de ceux du derriere, à fin d'y mieux adiuster les mouuemens. Vous pourrez aussi y mettre des barres de fer dans les accoudoüers, & verroüils aux costez, comme à la precedente.

On pourra pareillement faire que le derriere s'abbaissera, & que l'on y pourra mettre des sangles, ou baudriers pour poser vn matelas où coucher celuy qui s'en voudra seruir, lors que l'on ne peut l'oster de la chaire sans douleur, & y apporter plusieurs autres commoditez, selon l'industrie des ouuriers.

De Serrurier.

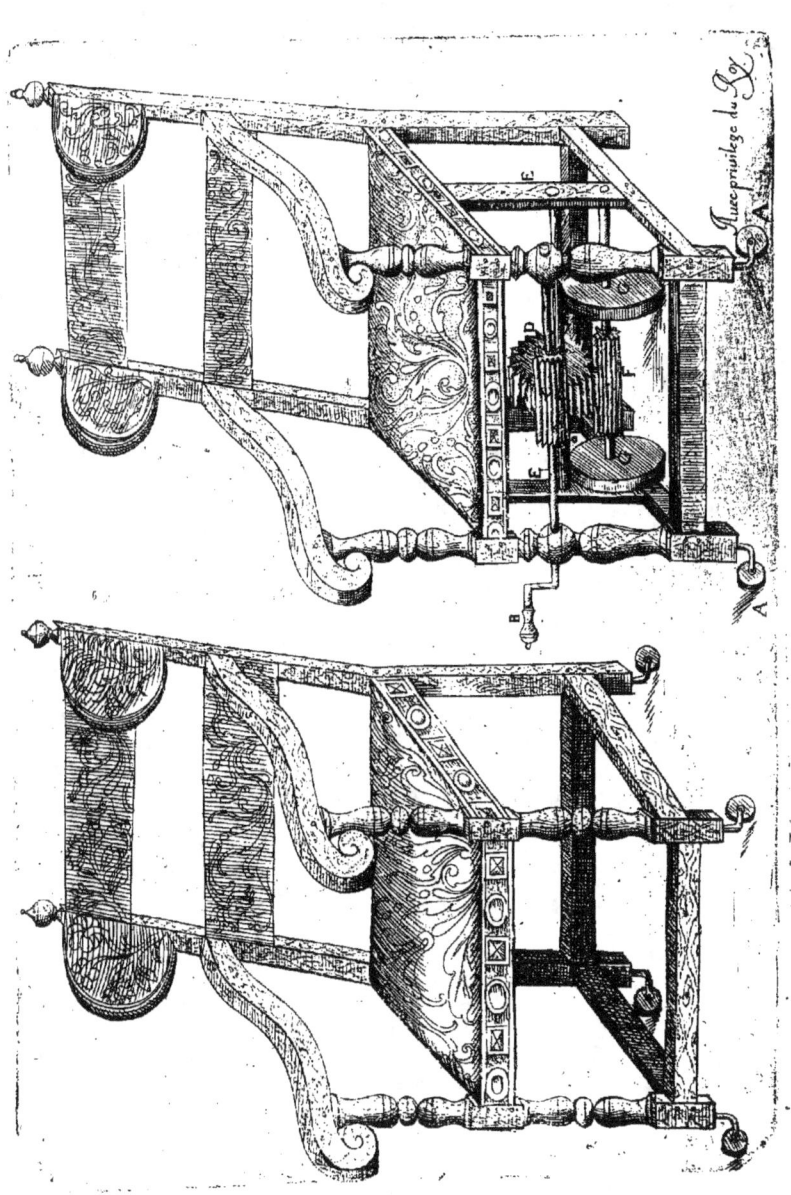

CHAPITRE LVIII.

L'inuention d'vne main de fer pour les mutilez, par le moyen de laquelle on pourra mesme trauailler, respondant aux 57. & 58. figures. Auec vne iambe de fer, respondant aux 59. & 60. figures

APRES auoir traicté de plusieurs & diuerses pieces dépendantes de cest art, i'ay iugé n'estre hors de mon propos, & suiect, d'exposer en ce traicté la façon, & maniere de faire quelques bras, & iambes de fer pour les mutilez : Mais d'autant que Maistre Ambroise Paré, autheur experimenté en son art de Chirurgie, en represente quelques vns auec beaucoup d'industrie, i'estois en resolution d'en taire ce que i'en sçay : mais parce que celles que i'explique, & mets icy, se font d'autre façon, & ont d'autres ressorts, & par consequent les mouuemens & autres pieces toutes differentes, ie les enseigne librement, ne craignant luy faire tort en cela : ny moins d'encourir le blasme (comme l'on dit) de me couurir du plumage d'autruy. De plus i'aurois ensemblement traicté & demonstré plusieurs instrumens qui viennent de nostre main, n'estoit les raisons cy dessus alleguées, comme ne voulant repeter, ne redire apres ce docte personnage, qui les a appliquez en ce qui touche & appartient à son art.

Le dessus de ceste main doit estre tout de mesme qu'vn gantelet d'armeure, & pareils mouuemens, fors qu'à l'endroit du poulce A. on y doit espargner vn bout qui s'aduancera vn peu, en demy rond, qui seruira au lieu de poulce pour tenir ferme ce qu'on voudra serrer auec ladite main, & par le dedans d'icelle vous mettrez deux ressorts à boudin marquez B. lesquels seront tournez, plyez en rond, & attachez sur vn arbre marqué C. & l'autre bout d'vn desdits ressorts sera attaché au bout du grand doigt E. & l'autre ressort sera retenu au bout du doigt annulaire F. Ces ressorts feront ouurir toute la main, d'autant que le doigt index G. doit estre attaché & retenu auec le grand, & le doigt annulaire attaché auec le petit doigt auriculaire H. Pour tenir la main fermée faut qu'il y ayt deux détentes marquées I. lesquelles doiuet s'encocher dans deux crans quarrez qui sont aux bouts des doigts E. F. par le dedans, sous lesquelles détentes il y aura deux ressorts pour les faire fermer, & repousser dans leurs arrests, tout ainsi qu'à vn roüet d'harquebuse, ou à vn bandage d'arbalestre à iallet : laquelle détente s'ouurira à tirer, oubien a pousser ou peser dessus le bout, qui sera fait en bouton marqué L. Par les deux costez du bras il y aura deux bandes de fer, ou acier battu assez terue, & en demy rond, marquées M. qui seront percez pour y passer des couroyes auec des boucles N. pour les serrer sur le bras, & pour y faire tenir la main ferme : lesquelles bandes yront iusques contre le coulde, pour estre plus fermes.

De Serrurier.

LA cinquante-huictiesme figure, monstre vne autre main auec le bras, qui sera faite comme la precedente, & au bout d'icelle vous y adiusterez vn bras, qui sera fait de fer, comme vn braslelet d'armeure, que l'on fait aux cuirasses, & auec pareils mouuemens par le coulde, & au poignet, tant par dehors que par dedans: vous y mettrez vn ressort à boudin marqué P. qui sera plyé en rond sur vn arbre. Ce ressort P. sert à faire retourner le bras tout droit, apres qu'on a tiré vne petite couroye, ou bouton marqué Q il est aussi facile l'vn que l'autre: lequel bouton fait décocher vne petite détente, qui entre dans vn cran, lors que l'on plye le bras, qui sera recouuert de cuir, ou autre chose: & attaché par le haut au pourpoinct auec des rubans, ou couroyes.

Pour faire vne iambe de fer pour les mutilez.

LA cinquante neufiesme figure, monstre vne iambe de fer, la tige marquée R. doit estre faite d'vne petite barre de fer, de force suffisante pour porter celuy qui s'en voudra seruir, & pour pouuoir enleuer des charnieres par le bas du genoüil marqué S. & vne autre charniere au bas du pied T Ces charnieres doiuent estre faites, & adiustées en façon qu'elles ne puissent tourner que d'vn costé, & que la iambe, & le pied se tiennent tous droits, & qu'elle ne puisse se plyer que d'vn costé seulement. Le pied sera adiusté auec la iambe à la charniere T. & repoussé auec vn ressort à boudin, qui passera par dessus. Et au haut de la tige y aura vne double charniere S. qui sera adiustée auec la genoüillere V. qui sera tenuë ferme, & droite auec vne gachette X. qui aura vn ressort double par dessous, qui la fera encocher dans vn arrest qui sera au derriere de la iambe: & sera ouuerte, & décochée auec vne ficelle Y. qui sera attachée au bas de ladite gachette, au poinct X. par le derriere du genoüil. On tire la ficelle Y. par le haut de la bande lors que l'on veut plyer la iambe, soit pour s'assoir, ou pour aller à cheual.

Pour ce qui est de la genoüillere, vous la ferez de fer, ou de bois assez espacieux pour y mettre vn petit coëssin pour reposer la iambe, & y ferez aussi des trous dans les aisles, assez larges à passer des bandes, pour lier, & tenir ferme la cuisse dans la genoüillere: elle sera attachée par le haut au pourpoinct auec des boucles & couroyes à fin de tenir le tout bien ferme. Vous y pourrez faire, si bon vous semble, vn baston par le costé, auec vne pomme, pour vous appuyer & tourner, & vne boucle au deuant pour destourner la iambe. Ceux qui se sont seruis de celles que i'ay faites n'en ont que faire, d'autant qu'il vaut mieux auoir vn petit baston en la main, pour se tenir plus ferme & asseuré.

Apres que vous auez fait ainsi ceste iambe, qui sera faite de pareille longueur que la naturelle, vous recouurirez le tout d'vne botte de cuir boüilly, ou chose semblable, qui sera faite en forme de iambe auec le pied, que vous couurirez auec vne chausse, ainsi que monstre la 60. figure.

Ouuerture de l'Art

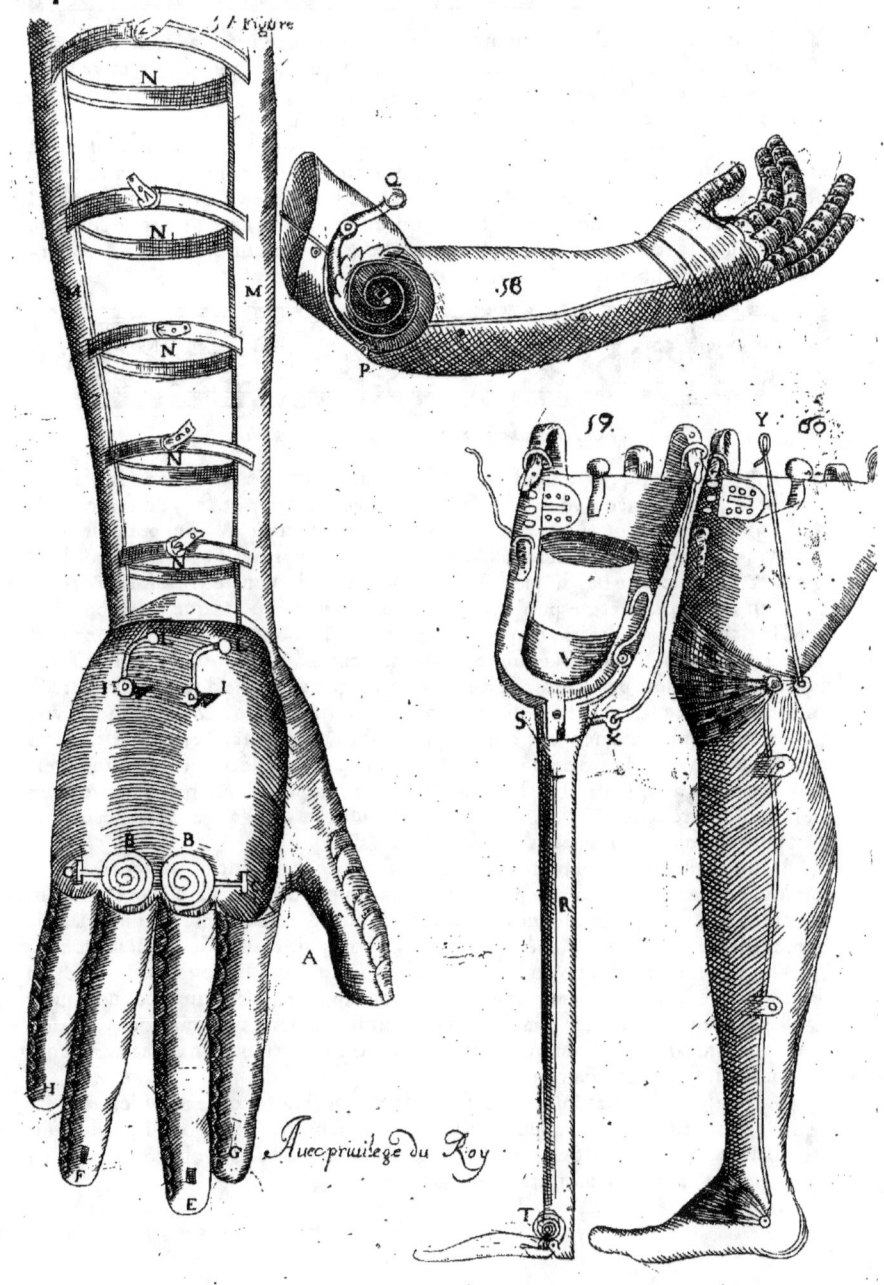

Auec priuilege du Roy

De Serrurier.

CHAPITRE LIX.

Pour faire vis de fer à la filiere, pour les Serruriers & autres, respondant à la figure 61.

ENTRE les outils necessaires au Serrurier, il n'y a point de doute que c'est l'estau dont il se peut moins passer: mais qui pour estre gros, lourd, & massif, est le plus difficile, long & laborieux à forger, limer, & accommoder. Et parce que toute la difficulté presque, est à limer & faire les filets de la vis, ie n'ay voulu obmettre vn beau moyen de la faire mieux, & plus facilement auec grande espargne de temps, & de trauail. Ce sera par le moyen d'vn instrument fait expres, pour lequel affuster, vous ferez premierement vne faulse vis de fer, de laquelle le filet ait le pas duquel vous desirez auoir l'autre. Vous ferez par le bout de la faulse vis vn trou quarré, à fin d'y emmancher celle que vous desirez faire : l'ayant au prealable bien limée & arrondie, puis vous aurez vne escroue où sera mis & accommodé vn bon & fort burin, fait en bedanne, à ce que quand la faulse vis viendra à pousser l'autre à proportion qu'elle s'engagera dans l'escroue, ledit burin face le filet, lequel burin vous ferez aduancer peu à peu, par le moyen d'vne vis qui se met au derriere dudit burin.

Cela fait vous ferez l'escroue auec vn double filet, que vous braserez dans la boëtte, apres y auoir rapporté & adiusté les viroiles, & autres pieces necessaires, la brazant ainsi que i'ay enseigné. Ou bien vous les ferez de fonte, ou mitraille, que vous ietterez en sable en ceste façon. Apres que vous aurez fait vostre vis, prenez bonne terre à brazer, que vous destremperez en de l'eau en consistance de moustarde, ou plus claire, & enduirez vostre vis de l'espaisseur de deux ou trois fueilles de papier, la faisant secher doucement. Cela fait, vous l'enduirez encor vne fois d'eau meslée auec de la cendre, & la ferez secher doucement à petit feu.

Puis vous aurez vn modelle de bois, de la grosseur que vous desirez l'escroue, & l'ayant imprimée dans de bon sable à mouller, vous y enfermerez vostre vis, pour ietter dessus, vostre mitraille fondue, & ainsi vous aurez vne escroue telle que vous la voulez. Et par ce moyen vous pourrez faire des vis, & escroues propres à estaux, tant grands que petits, à grandes presses des Libraires, Tondeurs, Drappiers, Bonnetiers, & aussi pour les Pressoirs, & Huilliers: parce qu'on les fera de telle longueur & grosseur que l'on voudra, & qui presseront beaucoup plus fort que non pas celles de bois, parce que les filets n'ont pas tant de pente : tellement que l'on les serrera facilement, tant que l'on voudra, sans grand peine.

Pour faire Vis pour les presses des Imprimeurs

BIEN que i'aye dit que par l'instrument dont i'ay parlé cy dessus, il soit aisé de venir à bout de toutes sortes de grosses vis : cela se doit entendre principalement des vis qui n'ont qu'vn simple filet. Car pour celles qui sont à plusieurs, comme celles des Imprimeurs, bien que peut-estre les peust-on faire par le moyen que i'ay enseigné cy dessus, neantmoins la peine d'apprester & affuster vn instrument à cest effect, seroit plus grande que le soulagement qu'on en pourroit receuoir : & partant le plus expedient est de les faire auec le burin, & la lime. Mais comme il y a vne particuliere difficulté à les tracer, & auoir la iuste pente, grosseur, distance & longueur des filets, i'en ay curieusement recherché la proportion, & ay iugé n'estre hors de propos de coucher en ce lieu celle qui m'a semblé la meilleure, & plus aisée à reduire en reigle, & qui est de cinq filets.

Pour ce faire donc, prenez vn papier de la longueur de la circonference de la vis. (Or ladite circonference sera de telle longueur qu'il vous plaira, selon que vous voudrez qu'elle hausse, ou baisse, plus ou moins. Celle que ie mets icy m'a semblé la meilleure : que si vous voulez qu'elle hausse dauantage, vous ferez la vis plus grosse, ou plus petite si vous voulez qu'elle hausse moins.) Prenez donc vn papier aussi long que la circonference qui sera A. B. & diuisez la ligne de sa longueur A. B. en dix parties esgalles, & donnerez de ces dix parties, quatre à la largeur A. C. puis ayant tiré la ligde C. D. parallele à la ligne A. B. de ces diuisions A. E. F. G. H. I. K. L. M. vous tirerez des lignes perpendiculaires ponctuées comme il se void en la figure, puis pour auoir la grosseur des filets, vous diuiserez la largeur B. D. en dix, pour en donner de deux parties vne, au filet, & l'autre au vuide, & pour auoir la pente desdits filets, vous tirerez par les diuisions de largeur B. D. des lignes occultes paralleles à la ligne A. B. Et par où elles viendront à coupper les perpendiculaires, vous conduirez vos filets, ainsi qu'il est aisé de voir dans la figure.

Ie croy que c'est le seul moyen de la tracer exactement, à fin qu'elle tourne, hausse & baisse doucement, rondement, & de mesure. Cela fait vous collerez vostre papier, ainsi tracé, auec colle d empois sur la vis, bien dressée & arrondie, & suyuant les traicts, vous emporterez le fond auec vn burin de bon acier : & apres y passerez la lime douce pour la bien dresser & polir. Vous pourrez faire le mesme effect sans lignes occultes, tirant des diagonalles d'vn des costez, aux diuisions de l'autre, & c'est le plus court. Que si vous voulez faire continuer les filets plus d'vn tour sur la vis, vous diuiserez & tracerez de la mesme façon vn autre papier, que vous appliquerez au costé du premier, mettant les filets bout à bout.

Par le mesme moyen vous en pourrez tracer à vn filet si vous diuisez la hauteur & la longueur chacune en deux parties, & procedez comme en l'autre.

De Serrurier. 127

LXI. FIGVRE.

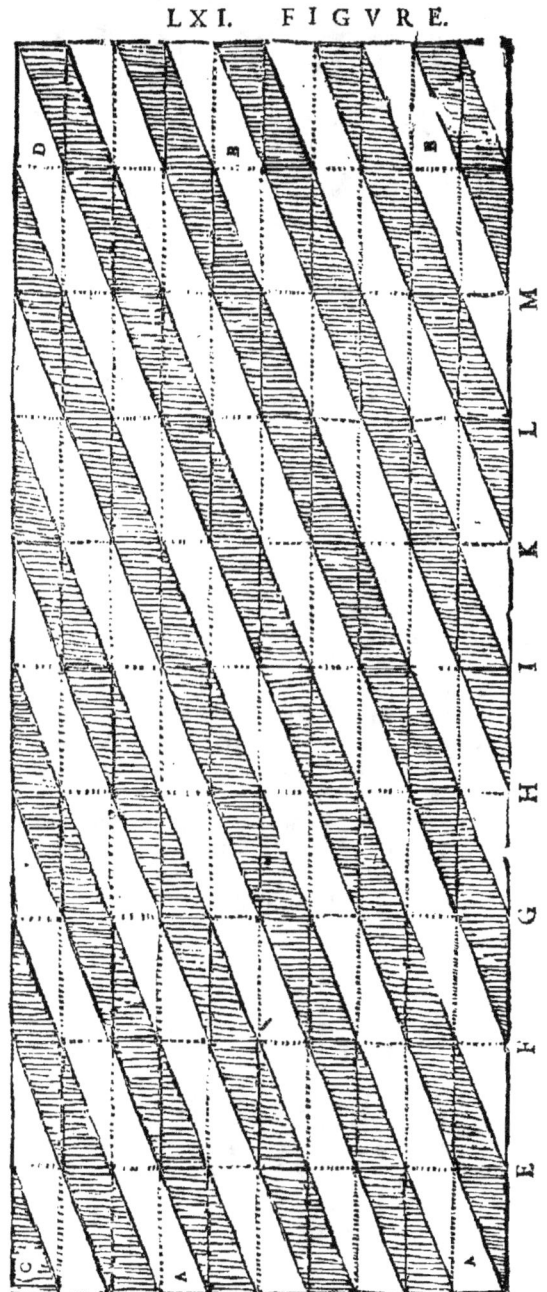

CHAPITRE LX.

Tire-plomb, ou roüet auec lequel les Vitriers estirent le plomb pour mettre aux vitres, respondant a la figure 62.

ESTE machine est composée de quatre principalles pieces: à sçauoir deux placques de fer A B. C D. & de deux essieux, ou arbres E F. G H à l'vn bout desquels sont deux pignons I K. Ores pour venir à bout de la structure d'icelle: faictes moy les deux placques A B. C D. assez larges & espaisses, bien ioinctes & assemblées auec deux forts estoquiaux de pareille largeur desdites placques, qui se démonteront auec escrouës & vis, qui seront à vn bout d'iceux estoquiaux. Puis apres vous y adiusterez entre-deux deux coëssinets d'acier, entre lesquels passeront les deux roües des deux arbres F H. L. M. quelles roües seront de l'espaisseur de la fente que voudrez donner à vostre plomb, & aussi pres l'vne de l'autre que desirerez faire espais le cœur ou entre-deux de vostre plōb. Et ainsi quand vous viendrez a tourner l'essieu E F. son pignon K. venant à encocher dans le pignon I. fera tourner l'arbre G H. par ce moyen les deux petites roües L M. en tournant par entre lesdits coëssinets, entreront petit à petit, & formeront comme desirerez vostre plomb, qui sera au preallable ietté en petits lingots. Il faut que ces arbres & roües soient tournées arrondies, & polies sur le tour, autrement ils ne vaudroient rien. Apres que toutes les pieces seront limées, polies & adiustées, & que ledit roüet fait le plomb comme vous desirez, il faut tremper le tout en pacquet comme les limes, ainsi que i'enseigneray cy apres.

LXII. FI-

De Serrurier. 129

LXII. FIGVRE. *Tire-plomb pour les Vitriers.*

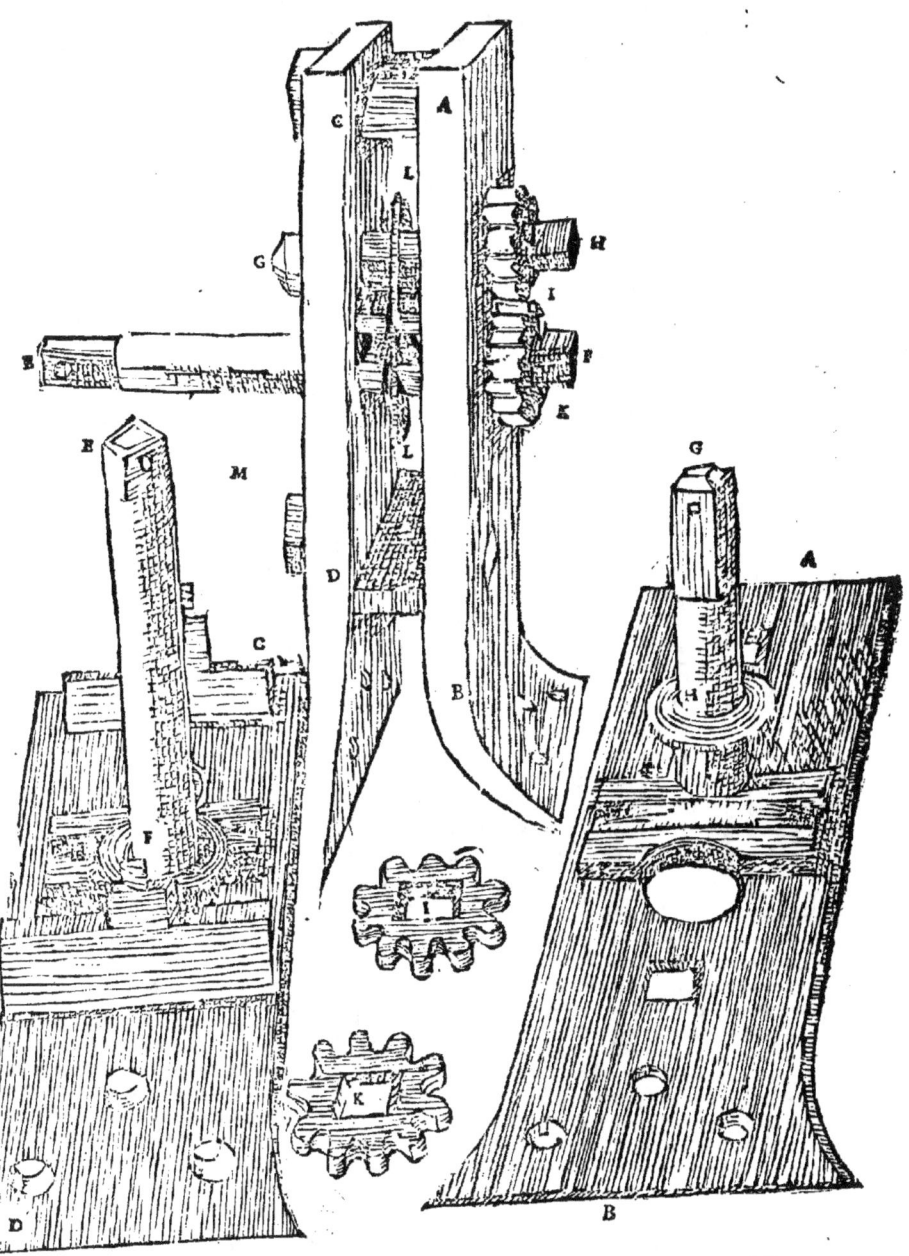

CHAPITRE LXI.

Moyen de ferrer vne Cloche pour la faire sonner ayséement, respondant aux figures 63. & 64.

IE pourrois icy mettre & exprimer plusieurs autres pieces, mais elles viennent si peu en vsage qu'il n'est besoin d'en faire plus long discours : i'en apporteray seulement icy vne que le Serrurier ne doit ignorer, pour estre extrememement vtile & commode.

C'est le moyen de monter vne cloche en telle façon qu'vn, ou fort peu d'hommes, branlent, & facent aussi, ou plus facilement sonner, que beaucoup n'eussent faict auparauant. Cela se fait en deux façons, comme il se void dans les deux cloches A. B & tout cela ne despend que de bien faire & monter l'essieu. Or le premier C. se fait comme en cœur, à fin que les deux pointes D. E. se viennent engager dans les deux cauitez F. G qui sont faites dans le coëssinet, lesquelles, auec l'essieu, doiuent estre de fer doux & malleable à chaud, & à froid, & acerez de bon acier, & trempé le plus dur que faire se pourra pour empescher de s'vser si tost. Vous ferez vn trou dans ledit essieu C. lequel trou sera percé au long de l'essieu, l'ouuerture duquel sera fort petite par le dessous, & ouuerte assez grande par le dessus, en façon d'entonnouër, où vous mettrez de l'huille d'oliues qui sera retenüe dans ledit trou auec la pointe du coëssinet H tellement que l'essieu C. venant à entrer dans les cauitez F. G l'huille sortira librement de l'essieu, & s'espandra sur la pointe H. & dans lesdites cauitez, qui empeschera d'vser & eschauffer ledit essieu & coëssinet, oubien y mettrez de la graisse, ou oing de porc, car si vous manquez à huiller ou graisser ledit essieu & coëssinet, incontinent le tout sera vzé, si la cloche est grosse & pesante. Notez que ces deux cauitez F. G. ne doiuent estre ronds, mais vn peu panchez, & couppez plus cours des deux costez de la pointe H. à fin que le costé du cœur E. venant (par le branlement) à se leuer de G. l'autre costé D. vienne à se tourner facilement, en glissant vn peu dans la concauité : & ainsi de l'autre costé. Par ce moyen vous experimenterez que deux hommes la branleront plus ayséement, que six ou sept n'eussent fait auparauant.

L'autre mouuement qui est à la cloche B. se fait en ceste façon L'essieu L. de ladite cloche sera forgé tout rond, sous lequel vous mettrez trois pieces, IK. IL. KL. en sorte que IK soit creux par les deux bouts I, K. pour y mettre les deux extremitez des deux fourchettes IK. puis vous croiserez les deux fourchettes en L pour y asseoir l'essieu : toutes lesquelles fourchettes & coëssin, seront acerez & trempez le plus dur que faire se pourra. Lesquels seront engraissez auec de la graisse douce: quelques vns y mettent au lieu de graisse de la brique pilée, qui empesche que les pieces ne s'eschauffent ny n'vzent pas tant. Ce mouuement est encores tres asseuré & facile : & notez qu'il faut tant à mouuement icy, qu'aux autres, que les cloches soient mises, & montées a niueau, qui est tres-facile a recognoistre, auec vne ficelle, en voyant si le batail est iustement au milieu de la cloche par le gros bout d'embas. Car si vous manquez a mettre la cloche de façon qu'il tombe iuste par le milieu, iamais la cloche ne sonnera en plein son comme il faut, & que le batail ne frappe plus fort d'vn costé que d'autre.

de Serrurier.
LXIII. & LXIV. FIGVRES. *Ferrures de Cloches.*

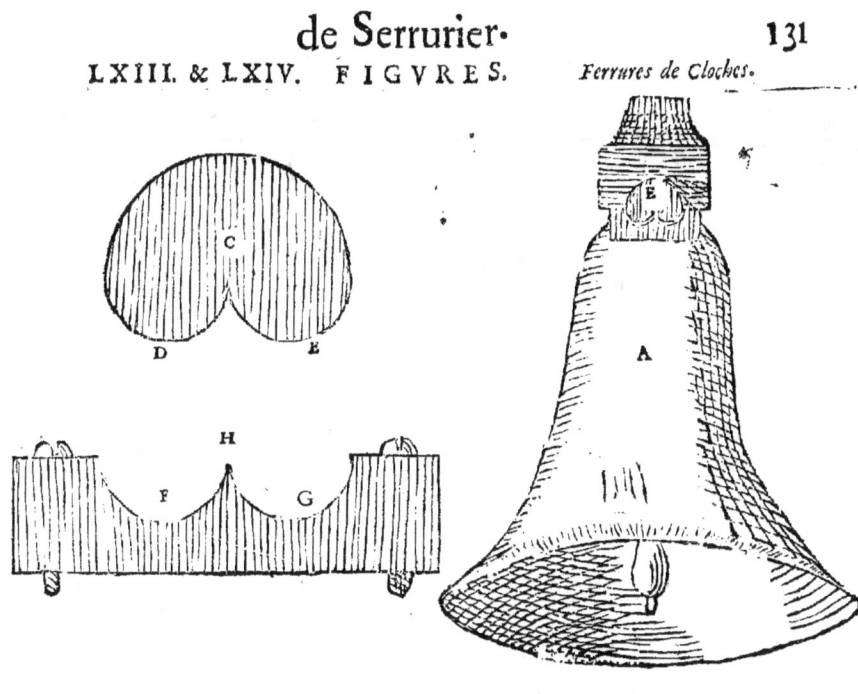

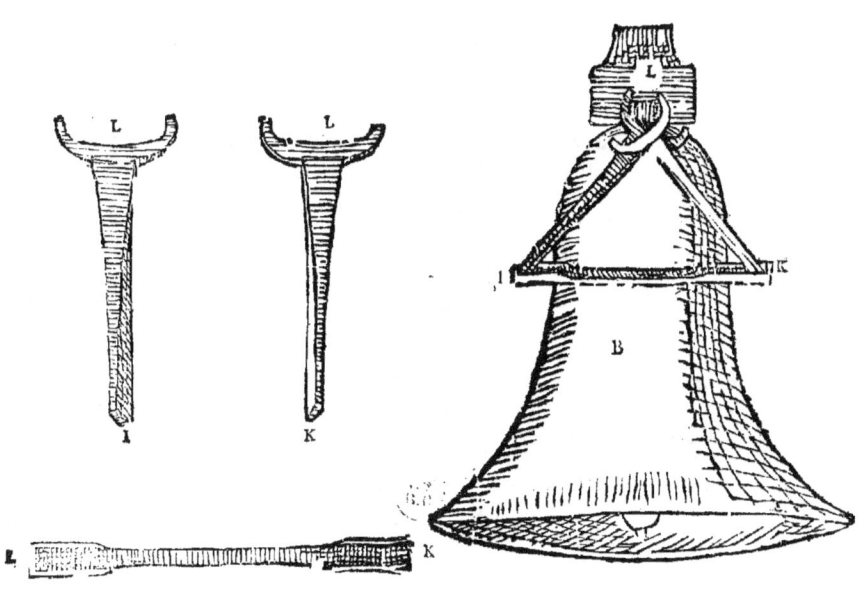

M ij

CHAPITRE LXII.

Pour mettre le fer & acier de telle couleur qu'on voudra.

PREMIEREMENT vous limerez & polirez voſtre fer ou acier auec limes douces, & apres vous le brunirez auec vn bruniſſouër, ou le polirez (apres y auoir paſſé la lime douce) auec emery en pouldre deſtrempé auec huille d'oliues: puis apres auec potée que ie diray cy-apres, le plus poly ſera le meilleur, vous prenant garde d'y mettre du fer cendreux, le plus dur ſe polira le mieux, cóme les pieces trempées & repolies, elles prennent belle couleur.

Apres que vous aurez poly voſtre ouurage, vous prendrez cendres chaudes, & paſſees premierement par le crible, mettant voſtre beſongne dedans, & l'y laiſſerez chauffer iuſques à ce qu'elle prenne telle couleur que bon vous ſemblera. Premierement elle viendra en couleur d'or, apres en couleur ſanguine, violette, bleuë, & apres en couleur d'eau. Lors qu'elle ſera en la couleur que deſirez, vous l'oſterez promptement auec petites pincettes.

Si vous n'auez cendres vous luy pourrez donner telle couleur que vous voudrez faiſant chauffer quelque fer aſſez gros, & mettant voſtre beſongne polie deſſus, incontinent vous luy verrez prendre les couleurs que i'ay dit cy-deſſus. Tout auſſi toſt qu'elle ſera en la couleur que voulez, vous l'oſterez promptement & la laiſſerez refroidir ſur quelque fer, ou pierre froide, ſans qu'elle touche à greſſe ny bois, durant qu'elle ſera chaude, car cela luy gaſteroit ſa couleur.

Pour mettre fueillages, ou eſcritures blanches ſur le fer, apres qu'il ſera mis en couleur.

APres que voſtre fer ſera mis en couleur bleuë, violette, ou autre, vous prendrez vernis fait auec mine de plomb & cire iaune fonduë enſemble, puis vous ferez vn peu chauffer voſtre fer, & appliquerez vn peu de voſtre vernis deſſus, & le laiſſerez vn peu refroidir. En apres vous pourtrairez ſur ledit vernis & fer, ce que vous voudrez: eſtant tout pourtrait, comme l'on fait pour grauer à l'eau forte, vous aurez de bon vinaigre, que ferez boüillir dans vne eſcuelle ſur vn réchaut, & comme il boüillera, vous tremperez voſtre fer dedans, & auec vn linge blanc frapperez doucement deſſus, vous prenant garde d'oſter le vernis, & incontinent voſtre vinaigre aura emporté la couleur de deſſus le fer, où il ſera pourtraict ce que pourrez voir, le tenant auec petites pincettes. Lors que vous verrez la pourtraicture deuenir blanche, vous ietterez voſtre fer dans de l'eau claire, eſtant froid vous le ferez vn peu chauffer, & l'eſſuyerez doucement pour oſter le vernis de deſſus. Ce qui aura eſté pourtraict ſera blanc, & le reſte violet, ou d'autre couleur.

AVTREMENT.

APres que voſtre fer ſera en couleur, vous le vernirez auec vernis de Fourbiſſeurs, fait auec huille de noix, blanc de porreaux, & galipot, qui eſt vne gomme que l'on trouue chez les Droguiſtes, le tout boüilly enſemble : & pourtrairez comme i'ay dit. Vous prendrez fueilles d'eſtain que vous broyerez auec eau fort en quelque vaiſſeau de verre, ou de terre, y mettant vn peu d'argent vif, & meſlerez le tout enſemble : puis vous prendrez vn auiuoüer fait de franc cuiure, & le tremperez de l'eau fort, ou à deffaut, en du verjus, & auec ledit auiuoüer vous blanchirez & auiuerez ce qui ſera pourtraict, puis y mettrez de voſtre eſtain ainſi moulu, & chaufferez voſtre ouurage, y remettant de rechef vn peu dudit eſtain deſſus : en apres vous le ferez bien ſecher & exhaler l'argent vif en fumée.

Pour oſter la couleur de viollet, ou autres, de deſſus le fer, ſans le limer.

FAictes chauffer le fer comme pour le mettre en couleur, & le iettez tout chaud en du vinaigre, & le frottez auec vn linge blanc, & ſera fait.

Pour faire potée à pollir fer, acier, & autres ouurages.

PRenez demie liure d'eſtain fin, que vous mettrez dans vne petite eſcuelle, ou creuſet de terre non verny, qui puiſſe endurer le feu, puis mettez ledit creuſet dans quelque petit fourneau à vent fait de brique ou autre choſe, & mettrez voſtredit creuſet & eſtain ſur la grille du fourneau, puis mettrez du charbõ tout à l'entour, ſans qu'il touche au creuſet, & le laiſſerez allumer & chauffer doucement. Incontinent qu'il ſera fondu vous verrez venir deſſus vne creme qui s'enleuera peu à peu, en forme d'vn petit pain, que vous enleuerez doucement auec vne petite pallette de fer, le laiſſant ſans ceſſe ainſi chauffer doucement, garniſſant le fourneau de charbon, & vous aurez toutes les demy-heures ou pluſtoſt, vne crouſte d'eſtain calciné, qui s'enleuera : & continuerez de chauffer, & d'enleuer ce qui viendra deſſus, tant que tout l'eſtain ſoit en potée, vous prenant garde qu'il n'y ayt rien de meſlé auec.

Si vous voyez qu'il y ayt quelque choſe de meſlé auec voſtre potée, vous la mettrez dans vn linge blanc, puis vous verſerez de l'eau claire deſſus, & la ferez paſſer à trauers le linge, & les ordures demeureront ſur ledit linge, l'y faiſant paſſer par deux fois, ſi bon vous ſemble : puis la faictes ſecher. Ladite potée s'employe eſtant deſtrempée auec eau de vie, oubien à ſec.

CHAPITRE LXIII.

*Pour faire Soufflets doubles, & simples, pour les Serruriers,
& autres trauaillans a la Forge.*

PREMIEREMENT faut considerer l'espace que vous aurez pour loger vos soufflets. Si c'est pour mettre dans vne boutique qui soit vostre, & qu'il y ayt assez d'espace pour y loger de grands soufflets, & que vous vueilliez faire de gros ouurages: comme enclumes, bigornes, taceaux, batails & ferrures de cloches, ancres de mer, & autres masses, gros marteaux, estaux, croix, ou estaux à mettre sur clochers, ou pauillons, pointes de paux, où l'on met d'ordinaire quatre aisles soudées sur le bout, chenets, corbeaux, consoles, ferrures de ponts-leuis, vis & ferrures d'Imprimerie, ferrures de pressoirs, fleaux de balances, vis sans fin, & plusieurs autres grosses pieces, que les Serruriers font coustumierement. A chauffer telles grosses pieces, faut auoir de bons soufflets, car ce sont les outils les plus necessaires à celuy qui trauaille à la forge: car auec vne bonne chaufferie il fera mieux la besongne, plus promptement, & auec moins de charbon: tellement que c'est (comme ie croy) où les forgerons doiuent estre plus curieux, qu'a bien dresser leurs forges & soufflets.

Lesquels soufflets doiuent estre faits de bois de noyer, ou autre bois tendre, à fin que le clou duquel on le clouë ne face fendre les fusts. La longueur du fust de dessous sera de cinq pieds, ou dauantage, & de dix-huict, vingt, vingt-deux ou vingt-quatre poulces, qui est deux pieds de large, ou plus, par le derriere, & d'vn poulce & demy d'espaisseur ou dauantage. Vous les ferez presque quarrées par le derriere, y laissant vne queuë d'atonde pour les tenir sur le cheualet, & pour les leuer, & les faire en appointant par le deuant, à la grosseur de cinq ou six poulces, faisant vne ouuerture de huict poulces de longueur, & de cinq de largeur, le tout proportionné à la grandeur des soufflets: quelle ouuerture sera à huict poulces pres du bout de derriere, à l'endroit le plus large, iustement au milieu du fust de dessous, qui sera bien dressé & desgauchi, y faisant (à vn poulce pres du bout) deux petits trous de brequin à passer vne corde, ou couroye pour tenir & démonter quand on voudra la soupape, qui sera adiustée dessus l'ouuerture, en façon qu'elle ne puisse se destourner, & la ferez d'vn poulce plus grand tout à l'entour que l'ouuerture du trou du soufflet, & faite de bois de chesne sec, & plus espais par le milieu qu'aux orées, sur laquelle ouuerture vous collerez des bandes de cuir de mouton, mettant le costé de la chair en dehors, à fin que le poil qui est sur la peau retienne mieux le vent, & en mettez tout de mesme sur la soupape. On peut aussi couurir lesdites soupapes de bonnes peaux de lieures, passées & habillées comme les autres peaux desquelles on fait les foureures. Si on veut on s'en pourra seruir apres qu'elles sont ostées de dessus

De Serrurier. 135

le lieure, faisant tremper le costé de la chair dans du vinaigre, les maniant & tournant auec la main pour les amolir, & faire passer auec le vinaigre, & voir que le poil tienne bien, & qu'elles soient prises en hiuer lors qu'elles ne muent pas, prenant garde de ne les mettre sur la soupape à contre-poil, qui empescheroit le vent d'entrer dans le soufflet. En apres vous ferez la teste qui sera de huict ou dix poulces de longueur, & de huict de large, en appointant par le bout de deuant, dans laquelle teste vous adiusterez vn canon de fer, d'vn pied & demy, ou deux pieds de long, le plus ouuert par le derriere que l'on pourra, à fin que le vent y coulle plus promptement: & faut en faire le canon en appointant à vn poulce de diametre par le deuant, puis vous le clouërez sur le fust de dessous, & y poserez la teste bien adiustée, laquelle vous ferez tenir par les costez auec clous riuez, & vn petit cercle de fer par le deuant. Ce qu'estant fait vous adiusterez l'autre fust dessus, le faisant tenir auec deux coupplets, ou tournouëres qui seront retenuës & riuées sur le fust de dessus auec clous riuez, & auec vn crampon rond qui trauersera iustement dans icelles tournouëres qui seront riuées sur le fust de dessous. Par apres vous y mettrez trois cercles de bois, qui seront adiustez & tournez suyuant les fusts, & retenus par le deuant dans de petits trous auec de petites couroyes, qui seront attachées à la teste du soufflet. Puis vous ouurirez vostre soufflet de deux pieds trois poulces, ou deux pieds & demy par le derriere, mettant vn petit baston entre les fusts pour les tenir ouuerts: puis vous ferez ouurir les cercles suyuant l'ouuerture desdits soufflets, les faisant tenir en raison, & pareille distance auec couroyes ou ficelle, qui sera attachée & clouëe aux fusts & aux cercles par quatre ou cinq endroits, en façon que le soufflet venant à s'ouurir, fera pareillement ouurir iceux cercles, qui se refermeront comme le soufflet.

En apres, vous aurez vne peau de vache, bien foulée à l'eau, dressée, & baissée en façon qu'elle soit forte esgallement par tous les endroits, sans qu'il y ayt des trous, la laissant toute rouge sans la noircir, laquelle peau de vache sera engraissée auec suif de bœuf & huille d'oliues, & refoulée de rechef apres qu'elle sera engraissée. Ce qu'estant fait vous mettrez ladite peau de vache sur les fusts ainsi ouuerts, & la clouërez d'vn costé, dressant & faisant tirer le cuir le plus que l'on pourra, mettant par dessus des bandes du mesme cuir, d'vn poulce ou quatorze lignes de large, que vous clouërez tout à l'entour du soufflet, auec clous faits expres de fer doux & plyant, qui ayent la pointe de quinze ou seze lignes de long, vn peu platte, & la teste d'vn poulce ou quinze lignes de long, & de quatre lignes de large. Vous attacherez les cercles par le dedans contre le cuir, qui sera cousu auec filet ou petite ficelle par six ou sept endroits: & ferez en sorte que la ficelle ne trauersera le cuir, lequel vous tirerez bien droit sur les fusts & cercles. Ce qu'estant fait vous clouërez le cuir sur le fust de dessus, auec pareil clou, & bades. Puis apres vous aurez du feutre de chappeau, & bourre de poil, que vous mettrez sur la teste par dessus les tournouëres, & par dessus le ioinct de la teste, que vous arresterez auec petit clou. Apres vous ferez passer le cuir de vache par dessus, que vous arresterez pareillement auec petit clou par endroits: ce qu'estant fait vous coupperez vne piece dudit cuir, qui sera d'vn pied & demy de long, & aussi large en pointe comme la teste du soufflet, que vous mettrez par dessus, que vous clouërez auec bon clou, mettant des bandes du mesme cuir par dessous, que vous serrerez, & tirerez pour mieux le faire ioindre. Ce qu'estant fait vous fermerez le soufflet, luy donnant son ply, en faisant plyer le cuir en dedans, auec ficelle qui le dressera, & fera entrer entre les cercles, & le laisserez ainsi plyé, & fermé: puis le mettrez en presse pour mieux luy faire prendre son ply, & sera fait.

M iiij

I vous voulez faire soufflets doubles, ils se feront tout de mesme, fors qu'il faut qu'il y ayt trois fusts, vn par le dessus, vn par le dessous, & l'autre au milieu, qui portera & tiendra la teste des deux autres, dans lequel vous mettrez vne soupape, comme à celuy de dessous, & le dessus sera adiusté dans la teste où sera adiusté le canon, auec des charnieres, & cercles comme le soufflet simple : & celuy de dessous tout de mesme, reserué qu'il n'a point de canon pour passer le vent, parce qu'il entre dans celuy de dessus, par la soupape qui est dans le fust du milieu. Ces soufflets doubles sont fort aysez, faciles à chauffer, & tiennent fort peu de place, mesmes qu'on les peut facilement mettre, & monter hors de la boutique, s'il n'y a place pour les loger, comme dans les hautes chambres, greniers, ou caues, sans incommoder la boutique: Et souffleront, & donneront presque autant de vent, comme s'ils estoient proches du feu.

Pour ce faire vous aurez vne piece de bois pour seruir de porte-vent, de quatre ou cinq poulces de diametre, que vous percerez auec vne tariere, d'vn poulce & demy ou deux poulces de diametre, qui prendra depuis le lieu où vous voudrez mettre le soufflet, iusques à la tuyere de la forge : dans lequel porte-vent sera mis le bout du canon du soufflet, qui sera ouuert par le deuant, de deux ou trois poulces de diametre, pour faire entrer le vent auec plus de facilité dans le porte-vent, & à l'autre bout il y aura vn canon de deux poulces de diametre par le bout qui entrera dans le porte-vent, l'autre bout dudit canon sera en appointant à dix lignes de diametre, qui entrera dans la tuyere de la forge.

Pour faire iouër & chauffer sesdits soufflets, estans ainsi esloignez de la forge, vous les monterez, & arresterez sur deux pieces de bois, & auec vne bascule vous les ferez leuer tout ainsi que s'ils estoient montez dans la boutique, comme l'on faict d'ordinaire. Ceux dont ie me sers sont montez dans la chambre haute de dessus la boutique, auec lesquels i'ay fait d'aussi grosses pieces que l'on puisse faire de nostre Art : reserué des enclumes, & ancres de mer, & aussi promptement que s'ils estoient montez contre la forge.

Si vous les voulez mettre dans la caue, à faute de n'auoir pas espace ailleurs, ou bien contre le plancher de la chambre haute, ou greniers, il faudra mettre vne bascule au plancher de la haute chambre, ou boutique, qui se tirera auec vne corde, ou chaisnette de fer, par contre la forge.

Vous pourrez encores faire d'autres soufflets, comme l'on fait pour les Orgues, lesquels sont faits auec fueillets de bois, de quatre ou cinq poulces de large par le bout de derriere où est la soupape, en appointant & la teste de deux lignes & demie, ou trois lignes d'espaisseur : lesquels fueillets sont assemblez en anglet par le derriere, ioincts & recouuerts auec du cuir de mouton, qui est collé par dessus les angles d'iceux fueillets, faut y coller des pieces de cuir couppées en oualle, & d'autres pieces couppées presque comme vn fer de cheual, qu'il faut coller par le dehors des fueillets sur les angles. Lors que les fusts sont faits auec les soupapes, & fueillets adiustez dedans, on les ouure de ce qu'on veut qu'ils ayent d'ouuerture, puis on met vn moulle coché de la largeur d'iceux fueillets, que l'on met dedans pour coller le cuir sur les angles, & sur les fusts. En apres on les ferme auec des ficelles, pour les plyer iustement suyuant lesdits fueillets, qui sont arrestez, & tenus les vns auec les autres par cinq ou six endroits, & par la teste. I'eusse amplement traicté la façon de les faire si on s'en seruoit aux forges. Si on s'en veut seruir à la forge, on les pourra faire de telle grandeur que l'on voudra. Il faut qu'ils soient quarrez par le derriere, & presque aussi larges d'vn bout que d'autre. Ils ont beaucoup de vent, & vallent mieux que ceux de quoy on se sert aux forges.

De Serrurier.

CHAPITRE LXIV.

La maniere de cognoistre le fer doux, & malleable à froid.

'AVTANT que l'Art suppose la matiere, & qu'il ne suffit pas à l'ouurier d'estre bien versé en son art pour faire quelque chose de merite, & de recommandation, s'il n'a vne estoffe & matiere propre à faire ce qu'il entreprend. I'ay iugé estre du tout necessaire de coucher en ce lieu le moyen de cognoistre le fer, bon, & mauuais, à fin que le forgeron estant asseuré de sa matiere, il puisse en toute seureté & confiance y exercer & appliquer son art.

Pour choisir le fer doux, il faut premierement sçauoir de quelle forge il est, & si la mine est douce, ou cassante, encores qu'il peut arriuer qu'en mesme forge, & de pareille mine le fer se trouue doux, & quelquesfois cassant, & d'vne mesme gluze: qui sont grandes pieces de fer, de dix ou douze pieds de long, pesant quinze, ou dixhuict cens liures ou dauantage, faites en forme triangulaire, que l'on meine à la forge apres qu'elles sont couliées, la premiere fois sur du sable: en apres on leur met le bout dans la grande forge, où l'affineur le fait chauffer tant qu'il commence à fondre: mais il ne coulle plus comme à la premiere fois. Lors qu'il y a vn bout bien chaud, comme à l'estimation de cinquante ou soixante liures, ou dauantage: l'affineur le casse, & fait tomber dans le fond de la forge, & le fait chauffer, le tournant dans le feu, iette dessus du sable sec pour empescher qu'il ne brusle. Lors qu'il est bien chaud on le tire du feu, puis on le porte sous le gros marteau qui frappe dessus doucement au commencement pour le couroyer, souder, & estirer en barre, de deux, ou trois pieds de long: puis on le laisse refroidir. Cependant qu'on l'estire la forge chauffe tousiours, & ladite gluze s'aduance d'elle-mesme peu à peu dans le feu, à cause qu'elle a l'autre bout plus haut que la forge. Ces affineurs iettent quelquesfois de petits morceaux de fer comme en pouldre, qui n'est encores du tout affiné, sur le fer, en sortant de la forge, lors qu'il se trouue par trop chaud & boüillant. Ie croy que c'est cela, ou le sable qu'on iette dessus, qui engendrent les grains dans le fer, qui sont si durs que l'on est quelquesfois contrainct de les emporter auec vn ciseau ou burin. Apres que vous serez informé de quelle mine sera le fer, vous pourrez le recognoistre par ce moyen sans le casser.

Prenez des barres de fer où vous verrez de petites veines noires qui aillent au long, & qu'icelles barres soient souples sous la main en les maniant, & sans pailleures, s'il s'en trouue: & sur tout qu'il n'y ait point de serseures sur les barres, qui sont de petites decouppeures qui vont du trauers: s'il y en a c'est vn signe euident que le fer est rouuelin, c'est à dire cassant à chaud, & que l'on aura de la peine à le forger. Et pour mieux cognoistre s'il est doux & plyant à froid, faut le ietter tout à plat

rudement sur le paué de la ruë ou ailleurs, s'il ne casse, il est plyant. Et pour en estre encores plus certain, prenez vn ciseau de bon acier, auec lequel on couppe le fer à froid, & d'iceluy vous entaillerez vn peu la barre du trauers, par le lieu où vous voudrez le casser: puis vous le mettrez dans vn cassoüer, ou dans vn trou fait exprés dans vne piece de bois, ou dans quelque pierre, ou sur vn pillier de bois, sur lequel on met deux bouts de barre de fer, six poulces pres l'vne de l'autre, puis ou met la barre par l'endroit où l'on la veut casser, & on frappe dessus auec la panne d'vn gros marteau, & à l'effaut de ces cassoüers vous la casserez sur l'enclume.

Pour cognoistre le fer bon, ou mauuais, apres qu'il est cassé.

ON cognoistra si le fer est doux, à la couleur qu'il aura par la casseure, s'il est noir tout au trauers de la barre, c'est vn signe asseuré qu'il est bon & malleable à froid, & à la lime: car la couleur la plus noire à la casse, monstre qu'il est plus doux à la lime, & le plus plyant: mais est subiect à estre cendreux, c'est à dire, pas clair ny luysant apres qu'il est poly, se trouuant des taches dessus, comme s'il y auoit des cendres grises meslées auec: ce qui le rend difficile à polir, & mettre en bon lustre: non pas que ie vueille dire que cela arriue à toutes barres ainsi noires, mais le plus souuent.

Il y a aussi d'autres barres de fer qui se monstrent à la casse gris, noir, tirant sur le blanc. Le fer de telle couleur est beaucoup plus dur, & royde que le precedent, en le plyant: il est tres-bon pour les Mareschaux pour ferrer cheuaux, & faire œuure blanche pour les Taillandiers, & aussi pour les Grossiers d'œuure noire: mais pour la lime, il est subiect à y auoir des grains, & endroits que l'on ne peut emporter auec les limes Et s'il s'en trouue dans la tige d'vne clef qu'il faille forrer ou percer, cela empesche le foret d'aller droict, & fait creuer la clef.

Il y a d'autre fer qui est meslé à la casse, ayant vne partie blanche, & l'autre grise, noire, & qui a le grain vn peu plus gros que celuy que i'ay dit cy-dessus: celuy-la est souuent le meilleur, se forge mieux, & n'est pas subiect à estre cendreux, ny a auoir des grains, & se polist mieux. Ie croy que c'est le meilleur, soit pour la forge, ou pour la lime, & pour se bien polir: car il s'affine en forgeant, & deuient tout noir à la casse, estant mis en œuure.

Il y en a encores d'autres barres qui ont le grain fort petit, comme de l'acier, & qui est plyant à froid: celuy-la est difficile à limer, & boüillant à la forge. Tellement qu'il est difficile à employer à la forge, & à la lime: il est tres-bon pour les Mareschaux qui trauaillent pour la terre.

de Serrurier. 139

Pour cognoistre le fer cassant à froid.

L y à d'autre fer qui a le grain gros, & clair à la casse comme estain de glace, ou comme du talc : ce fer ne vaut gueres, car il est cassant à froid, & tendre au feu, ne pouuant endurer grande chaleur sans se brusler, aussi vous trouuerez en maniant les barres, qu'il sera rude à la main, & les iettans sur le paué, comme i'ay dit, il cassera par trois ou quatre endroits à la fois. Tellement que ce fer ne se peut dresser ny manier à froid : mesmes il y en a qui deuient encores plus cassant en le forgeant, par menuës pieces qu'il n'estoit auant que d'estre reforgé, qui est vn signe euident que la mine en est cassante, ou qu'il a esté fondu & affiné auec du charbon fait de fraiz, sortant du fourneau.

CHAPITRE LXV.

Pour cognoistre le fer rouuelin, cassant à chaud.

ON le cognoist lors qu'il y a des ferseures ou decoupeures qui vont au trauers des quarrez des barres. Ce fer est subiect à estre plyant, & malleable à froid L'autre signe qu'il est cassant à chaud, c'est qu'en le forgeant il sent le soulfre, & sort de dedans en frappant dessus, de petites estincelles, comme de petites flammes ou estoilles de feu, lors qu'il vient en sa mauuaise couleur, qui est d'ordinaire vn peu plus blanche que couleur de cerize rouge, il casse à chaud, quelquesfois presque tout au trauers de la piece, si vous frappez dessus, ou le plyez lors qu'il est en ceste maligne couleur, il deuiendra tout pailleux : voyla le fer que l'on appelle rouuelin.

Celuy d'Espagne est fort subiect à estre de ceste qualité, & à auoir en soy des grains qu'on ne peut limer qu'auec difficulté.

Tout le vieil fer que i'ay employé qui a esté long-temps à l'air, ou au serain, c'est trouué rouuelin.

Il n'y a point de doute que cela se doit referer à quelque qualité corrosiue & mordicante qui est dans la rosée, comme le tesmoigne l'experience : car il est certain que si vous trempez quelque partie du corps dans la rosée, elle vous demangera, & deuient mesmes quelquesfois galleuse : ce qui ne peut proceder que de quelque qualité mordicante qui racle le cuir. Donc il ne faut pas trouuer estrange, si le fer exposé à la rosée, se change & altere, & se trouue (comme i'ay dit) rouuelin.

Nous auons en France de tres-bonnes mines de fer, si elles estoient bien choisies, & nettoyées, & laissées quelque espace de temps à l'air apres estre bechées, & si elles estoient fondües, & affinées auec du charbon fait de ieune bois, & qui eust esté fait vn ou deux ans auparauant, & tenu en lieu sec, auant que de fondre, & affiner le fer, parce que le charbon fait de fraiz, & de vieil bois, rend ce fer cassant, & le charbon ne dure gueres au feu.

Il y a aussi en France d'autres mines desquelles on ne se sert qu'a faire du fer, lesquelles neantmoins (si elles estoient bien conduites & trauaillées) fourniroient de bon acier. Ie croy que c'est plustost faute de trauail, que de bonté : & que les maistres des mines & forges, ne prennent pas la peine de faire chercher & trauailler gens capables, & expers pour bien fondre, & affiner lesdites mines, & pour recognoistre le charbon qui y est propre : car le charbon y fait beaucoup, comme ie diray ailleurs.

Il y en a

Il y en a encores d'autres, lesquelles si elles estoient bien cherchées, conduites & affinées par gens expers, se trouueroient de tres-grande valleur, si la negligence n'esmoussoit le desir de trouuer des merueilles, que l'on pourroit gouster auec beaucoup de contement, si les curieux poursuyuoient leur pointe, & recherchoient ce que la mere nature produit secrettement peu à peu dans ses entrailles: ce que neantmoins merite d'estre recherché auec peine, puis que les choses de valeur ne s'achettent qu'auec le trauail.

CHAPITRE LXVI.

Pour cognoistre l'acier bon, & mauuais.

IL y a chose où (non seulement le Serrurier, mais tout autre qui se veuille mesler de la forge, & du fer) doiuent se monstrer soigneux & diligent, c'est particulierement à bien eslire, & choisir l'acier. Car en vain auez-vous de bon fer, le sçauez-vous manier, & forger, si quand & quand ne le sçauez bien, & parfaictement acerer: car ne se pouuant rien faire sans outils, lesquels ne peuuent seruir en aucune façon, s'ils ne sont faits de bon acier, & bien choisi, il est manifeste que sans l'acier, & la cognoissance d'iceluy, il est impossible de faire chose aucune de seruice, fidelle & profitable.

Pour donc bien choisir du petit acier commun, qu'on appelle Soret, Clamesi, ou Limosin, qui est le moindre en prix qui se vende en France, qui est par petits quarreaux, de trois poulces de long ou enuiron. Il faut voir premierement si les quarreaux sont pailleux, ou surchauffez, & si en la casse on void des veines noires, ou pailles: tous ces signes monstrent qu'il n'est pas bon. Mais si les quarreaux sont nets, sans pailles, ny surchauffeures, & qu'en la casse que l'on fait d'iceux par le bout, l'acier se monstre net, & le grain blanc & delié, c'est signe que l'acier est bon.

Il y a encores d'autres quarreaux qui sont plus gros, & plus pesans d'vne moitié, qui sont de la mesme mine que le petit : on l'appelle Clamesi, faut le choisir comme i'ay dit. Cest acier & le petit Soret sont bons à seruir à la terre, & gros ouurages noirs.

Acier de Piedmont.

L'Acier de Piedmont est par quarreaux vn peu plus gros que le Clamesi, le quarreau pese il se vend trois sols six deniers le quarreau. Pour le choisir faut voir s'ils sont nets, sans pailles, ny surchauffeures, que l'on cognoist lors qu'il y a des endroits qui se monstrent grumeleux, decouppez du trauers, & rudes sous la main, qui demonstre que l'acier est difficile à employer, & souder. Voyez aussi à la casse s'il n'y a point quelque tache tirant sur le iaune, ceste couleur demonstre encores qu'il est difficile à souder, & allier auec le fer, ou autre acier.

Mais s'il est clair & net, & qu'il ayt le grain net, menu & blanc, sans y auoir veines noires, & qu'il casse facilement par le bout qui est trempé, en frappant contre quelque piece de fer, ou contre vn autre quarreau d'acier : c'est vn signe asseuré que l'acier est bon, propre à faire les outils qui seruent à coupper pain, chair, corne, bois, papier, & autres choses semblables, apres qu'il sera couroyé côme ie diray cy-apres.

Autre acier de Piedmont.

IL y en a de deux façons, l'vn artificiel, & l'autre naturel & de bône mine, & d'autre qui a le plus souuent pailles, & surchauffeures, le grain gros, & de couleur blafarde, qui est tres-difficile à souder. Cest acier est le plus souuent artificiel, fait de menuës pieces de fer, que l'on met auec du charbon de bois pillé, & fait expres, mis lict sur lict dans vn grand creuset, ou pot de terre fait expres, & qui puisse endurer le feu, auec vn couuercle par dessus, & couuert en façon qu'il n'en puisse sortir aucune fumée. En apres on met ledit pot dans vn fourneau à cuire de la chaux, ou à cuire de la tuille, brique, ou pots de terre, ou pour le mieux, dans vn fourneau fait expres, & qui ne serue à autre chose.

Cest acier est bon, pourueu qu'il soit affiné par deux fois, & que le charbon auec lequel il est affiné soit fait de fraiz, & peu auparauant que d'estre employé. Notez que tout charbon n'y est pas bon, à fin de ne vous y tromper pas : faut qu'il soit deux iours & deux nuicts au feu violent, le plus sera le meilleur, pourueu que le creuset ne prenne vent. Cest acier est bon à mettre à la terre, & à acerer marteaux, & autres ouurages, de quoy on trauaille auec force & violence : & quelques fois bon à faire des outils taillans, lors qu'il est bien affiné, & trempé comme il faut.

Acier d'Allemagne.

CEst acier est par petites barres quarrées de sept à huict pieds de long, qui est tres-bon à faire des ressorts de serrures, arcs d'arbalestres, espées, ressorts d'harquebuses, & autres ressorts. Pour estre bon faut qu'il soit net, sans pailles, surchauffeures, ny veines noires, ny fourreures de fer : ce qu'on pourra cognoistre en le cassant.

Acier de Carmes, ou à la Rose.

ON nous apporte en France de cest acier, que l'on ameine des Allemagnes, & de Hongrie, qui est aussi tres-bon à faire ciseaux à coupper fer à froid, & faire burins, ciselets, faux à coupper herbes, pierres, corne, papier, bois, & autres outils dont on se sert. Cestuy-cy & le precedent sont des meilleurs que nous employons en France. Il se cognoist aussi, s'il est tout au long des barres souple à la main, sans pailles, ny surchauffeures : & si à la casse il s'y void dans le milieu vne tache presque noire, tirant sur le violet, ayant le grain fort delié, & sans pailles, ny apparence de fer, & qu'icelle tache trauerse presque toute la barre de tous costez : c'est vn signe asseuré que l'acier est bon. Au contraire si les barres sont pailleuses, surchauffées, auec quelques veines entremeslées dans la casse, il n'est pas bon.

Acier d'Espagne.

ON nous ameine de grosses barres quarrées, de cinq, six, ou sept pieds de long, & de dix-huict, ou vingt lignes en quarré : il se doit choisir comme les precedents. Cest acier est propre à acerer enclumes, bigornes, gros marteaux, & autres gros ouurages, lors qu'il est bien choisi.

De Serrurier.

Autre acier d'Espagne appellé acier de grain.

NOus auons encores d'autres fortes d'acier qu'on ameine d'Espagne, que l'on appelle acier de Grain : autrement acier de Motte, ou de Mon-dragon. Cest acier est par grosses masses, en forme de grands pains plats, quelques fois de 18. poulces ou dauantage de diametre, & de 2. 3. 4 ou 5. poulces d'espaisseur. Cest acier est aussi bon à faire ciseaux pour coupper fer à froid, & pour acerer les fers de moulins, marteaux, & autres gros ouurages qui doiuent estre durs, & qui endurent beaucoup de peine : & a coupper choses dures, comme pierre, marbre, & autres choses semblables, lors qu'il est bien choisi, & bien affiné.

Pour cognoistre s'il est bon, faut qu'il ayt le grain delié à la casse, & qu'il soit presque tout iaune, sans veines noires, ny apparence de fer, & ne prendre que le moins que l'on pourra de la crouste, & que la piece soit du mitan de la motte. Si vous luy voyez le grain gros, clair, auec veines noires, sans tirer sur la couleur iaune, ou qu'en preniez des orées : cest acier sera subiect à ne valloir gueres. Et pour l'employer & couroyer, il faut premierement le mettre dans le feu de charbon de bois, ou de terre : mais celuy de bois est le meilleur, tant pour employer celuy-cy, que les autres cy-dessus, dont i'ay parlé : parce que le charbon de terre est plus violent, & chaud, que celuy de bois : qui fait qu'on ne peut pas si bien cognoistre le fer & acier lors qu'il est chaud à cause de la flame qui passe par dessus, comme i'ay dit cy-deuant. Ie l'ay voulu repeter pour le soulagement du lecteur.

Apres que vous aurez mis vostre acier dans le feu, & chauffé quelque espace de temps, vous les laisserez vn peu reposer, & bouillir dans le feu, iettant du sable delié ou terre franche en pouldre par dessus pour le refroidir, & pour l'empescher de bruler. Apres que vous l'aurez laissé vn peu bouillir dans le feu, vous l'osterez & frapperez dessus le plus promptement & legerement que faire se pourra, & l'applatirez, & estirerez par petites barres plattes, de l'espaisseur de deux lignes ou dauantage : puis vous le ferez rougir en couleur de cerise rouge, & le mettrez dans l'eau : puis apres vous le casserez par petites pieces, que vous mettrez l'vne sur l'autre sur vne lame de fer de deux ou trois lignes d'espaisseur, que vous couurirez de terre franche, détrempée auec de l'eau, & mettrez chauffer l'acier ainsi en charge sur vostre lame de fer, & le ferez chauffer doucement : puis le tirerez du feu souplement, frappant promptement & legerement dessus, comme à la premiere fois. Apres qu'il sera bien soudé, vous l'estirerez de telle grosseur que bon vous semblera. Vous pourrez couroyer & affiner le petit acier, Soret, Clamesy, Piedmont, & autres : mesmes les mesler & couroyer l'vn auec l'autre, comme font quelques fois les Couteliers, & autres bons maistres, qui sçauent bien employer l'acier.

Pour celuy d'Espagne, & d'Allemagne, en barres, de Carmes, à la Rose, & de Hongrie, & autre acier qui est en barre : on ne les couroye pas si souuent comme celuy qui est par carreaux, parce qu'on ne les employe pas communement à faire des taillans, comme celuy de Piedmont, & autres qu'on vend par quarreaux.

Encores que tout l'acier dont i'ay parlé cy-dessus, soit bon, & bien choisy, il est necessaire de le bien gouuerner au feu, se prendre garde de le bruller, ny surchauffer au feu : ce que pourrez faire de la façon que i'ay enseigné.

Ce n'est pas la principalle chose au Forgeron de bien forger son fer & acier, il faut qu'il sçache bien les trempes qui sont necessaires pour chaque sorte d'acier : & aussi qu'il considere l'ouurage qu'il a à faire, sçauoir s'il trouuera de l'acier qui soit bon pour faire ce qu'il entreprend : car tout acier n'est pas bon pour faire toutes sortes d'ouurages.

CHAPITRE LXVII.

Où est traité de diuerses sortes de trempes pour l'acier.

Ous venons doncques à ce en quoy consiste le couronnemẽt & accomplissement de l'œuure (j'entẽds aux diuerses trẽpes de fer & d'acier) lesquelles j'espere ne deuoir estre pas moins plaisantes, & agreables à tous forgerons, qu'vtiles & profitables à vn chacun Et c'est icy où il sẽble que consiste vne principalle partie de l'art : car bien qu'il soit extremement requis de bien choisir la matiere, bien forger, & limer, neantmoins tout cela ne seruira de rien, ou fort peu, si vous venez à manquer à la trempe. C'est dõcques à faire au Serrurier, & forgeron adroit, & expert d'y apporter vn particulier esgard, & choisir les eaux qui y sont propres, & d'y apporter tout l'artifice requis. J'espere que ceux qui entendront & se seruiront de ce que j'en couche dans ce petit traicté, en receuront vn singulier contentement.

Pour tremper le petit acier Limosin, Clamesy, & artificiel.

APres que vous aurez forgé, aceré, & dressé vos pieces, vous les ferez rougir dans le feu, vn peu plus rouge que la couleur de cerise, puis vous la tremperez dans de l'eau de fontaine, ou de puits, la plus froide sera la meilleure. Quelques vns mettent du verre dans la forge, auant que d'y chauffer l'acier, & le font fondre & attacher tout à l'entour de leur ouurage, puis le trempent estant bien chaud. Ie croy que cela ne sert de gueres.

Autres prennent du sel commun, le pillent & en mettent dessus l'acier lors qu'il est chaud, & prest à tremper. Ie croy que cela rend l'acier plus dur, & n'esclatte pas si tost : c'est pourquoy ie fay cela aux marteaux dont ie me sers, & aux autres pieces semblables, pour les rendre plus dures, & qu'elles puissent mieux resister aux coups, & efforts qu'on leur fait.

Apres que vous aurez chauffé vostre acier, & mis du sel dessus, vous les mettrez incontinent dans de l'eau fraische, comme i'ay dit, l'y tenant iusques à ce qu'il soit froid, & luy donnant apres vn peu de recuit, si bon vous semble.

Pour tremper acier de Piedmont.

SI c'est que vous ayez fait des outils trenchans, pour coupper pain, chair, bois, corne, papier, ou autre chose semblable, il se doit tremper en couleur de cerise, en luy donnant le recuit par apres, en façon que passant vn bois sec

comme manche de marteau, ou autre, par dessus le quarre ou taillant, la racleure ou poussiere qui en sortira se brusle incontinent sur la piece: alors il sera assez recuit. Et notez que tout acier se corrompt si on le trempe trop chaud, & ne s'endurcit pas dauantage: ce qui est contre l'opinion de plusieurs. Si vous le trempez trop chaud, il ne vaudra iamais rien si vous manquez à le faire bon à la premiere trempe.

Si vous ne l'auez trempé trop chaud, & que l'outil ne se trouue bon, vous le pourrez retremper de rechef, & le faire meilleur qu'à la premiere trempe, pour auoir recogneu le deffaut, & le recuit qu'il luy faut donner: & pareillement toutes sortes d'acier, qu'il faut recognoistre auant que pouuoir estre asseuré de la trempe & recuit qu'il luy faut donner.

Pour tremper ressorts d'acier d'Allemagne.

LA meilleure & plus naturelle de toutes les eaux, c'est la rosée du mois de May, recueillie ou serrée au matin, au leuer du soleil, en quelque lieu esleué, sur bled ou autres herbes: d'autant que pour lors elle est moins terrestre, plus subtile, & beaucoup plus actiue, pour auoir esté tirée & exprimée, lors que toutes plantes, racines, & herbes sont au fort de leur vigueur: & specialement sortira-elle son effect, si vous la cueillez ou serrez lors que le vent vient du Nort, ou Bize: car par la froideur d'iceluy, elle est renduë plus penetrante, & ainsi l'acier trempé en icelle, en demeure plus roide, & fait mieux son effect.

Vous prendrez donc de ceste eau six, sept, huict, ou neuf fois autant pesant que vostre acier, que mettrez dans vn vaisseau, puis vous ferez chauffer doucement l'acier, tant qu'il vienne en couleur de cerise rouge, & prendrez garde qu'il chauffe tout par tout esgallement, & qu'il ne prenne escaille, & ne chauffe trop promptement: puis vous le mettrez dans ladite eau, si profond, qu'il ne puisse prendre vent ny air, & l'y laisserez refroidir. En apres vous l'osterez, & le nettoyerez auec sable, ou fraisil, tant qu'il soit blanc, & toute l'escaille ostée de dessus.

Lors que vostre ressort sera trempé & nettoyé, vous le remettrez sur le feu, & luy laisserez prendre le recuit doucement, incontinent il viendra en couleur iaune, sanguin, viollet, couleur d'eau, gris-noir. Lors qu'il sera en ceste couleur, faudra l'oster de dessus le feu, & passer vn bois sec par dessus, comme i'ay dit à l'acier de Piedmont. Lors que la pouldre ou racleure du bois bruslera dessus, vous prendrez vne corne de mouton, cheure, bouc, boeuf, ou autre corne grasse, que vous passerez & frotterez par dessus ledit ressort, oubien y passerez vne plume, huille, suif de chandelle, ou autre graisse. Puis vous les remettrez vn peu sur le feu: si vous mettez dessus huille, ou graisse, il la faut laisser flamber & brusler dessus, & voir de rechef si le bois bruslera: alors il le faut laisser refroidir, & sera fait.

On peut bien tremper les ressorts en eau de forge, ou riuiere, oubien en eau de puits, ou fontaine: mais si vous les trempez en eau de fontaine, ou puits, qui soit par trop froide, vous la mettrez dans quelque vaisseau où vous la puissiez battre, & agiter auec quelque bois, ou auec la main: & par ce moyen vous amollirez l'eau, tant dure qu'elle puisse estre.

Si vous trempez les ressorts, ou autre chose semblable, dans de l'eau de puits ou de fontaine, sans la battre, les ressorts seront subiects à se casser, quelquesfois en les trempant si l'acier est rude, oubien se casseront en les plyant.

Pour tremper acier de Carmes, ou acier à la Rose.

FAICTES chauffer voſtre acier en couleur de ceriſe ſeulement auec charbon de bois, & le trempez en eau de fontaine ou de puits, la plus froide & ferme ſera la meilleure. Si c'eſt ciſeau, ou autre choſe tenue, ceſt acier eſt ſubiect à ſe fendre & caſſer dans l'eau. Pour éuiter à ce danger, mettez le gros bout ou le moins chaud, de quoy on ne ſe veut ſeruir le premier dans l'eau, l'enfonçant iuſques au fond du vaiſſeau où ſera l'eau, oubien mettez de la graiſſe fonduë, ſuif, ou autre graiſſe ſur l'eau: lors que la piece que voudrez tremper ſera chaude, vous la paſſerez au trauers de ceſte graiſſe, qui flotera ſur l'eau, & empeſchera voſtre outil de caſſer. Apres qu'il ſera trempé faut le recuire & nettoyer comme i'ay dit, à fin de voir mieux le recuit que vous luy voudrez donner.

Si c'eſt pour faire outils à coupper fer, comme burins, ciſelets, ciſeaux, ou autre choſe ſemblable: vous leur donnerez le recuit en couleur iaune, quelque peu tirant ſur le rouge, puis le laiſſerez refroidir. Que ſi vos outils s'eſclattent ou rompent en trauaillant, vous les remettrez vn peu ſur le feu, ou ſur quelque gros fer chaud pour leur donner du recuit dauantage: comme tirant vn peu en couleur de violet iuſques à ce qu'ils ſoient comme vous deſirez: par ce moyen vous les ferez durs ou mols, comme vous voudrez, pourueu que l'acier ſoit bon.

L'acier de Carmes, & de Hongrie ſont encores tres-bons à faire faux à coupper l'herbe ou chaume, & à faire autres outils. Apres que ceſdites faux ſont faites & dreſſées comme il faut, on les trempe dans vne petite auge, ou autre vaiſſeau de la longueur de la faux, & profond que leſdits outils y ſoient tous couuerts. On empliſt ladite auge de ſuif de bœuf ou autre graiſſe, dans laquelle graiſſe quelques-vns y mettent vn peu de ſublimé, arſenic, ſang de dragon, coupperoſe, verd de gris, antimoyne, & allun de roche: mais ie croy que ce qu'on adiouſte auec ladite graiſſe n'y ſert de rien. On les trempe en couleur de ceriſe rouge: puis on leur donne le recuit violet, ou gris, ſelon la bonté de l'acier.

Aucuns trempent leurs faux dans de la roſée dont i'ay parlé cy-deſſus, & y meſlent de la Ruë, & pluſieurs drogues, & herbes fortes, qui n'y ſeruent de gueres. Ladite eau eſt capable de faire les outils bons, pourueu que l'acier & le recuit ſoit bon, qui doit eſtre comme i'ay dit des reſſorts, & n'en faut point chercher d'autre.

Pour tremper acier d'Eſpagne.

L'Acier d'Eſpagne qui eſt par groſſes barres ſe doit tremper comme le Soret, Clameſy, ou Limoſin. Si ce ſont groſſes pieces, comme enclumes, bigornes, marteaux, ou autres choſes ſemblables: on ne leur donne point de recuit, les trempant en leur force dans de l'eau de fontaine ou de puits, la plus froide & ferme y vaut là mieux.

Pour l'autre acier d'Eſpagne qui eſt en motte, il ſe doit tremper & recuire comme l'acier de Carmes, à la Roſe, il a les meſmes qualitez.

CHAPITRE LXVIII.

Pour tremper limes, & autres outils, que l'on fait de fer ou d'acier.

LA meilleure & plus asseurée trempe pour les limes, & autres pieces que l'on fait de fer, est celle qui se fait d'ordinaire, auec de la suye de cheminée : mais faut bien regarder a prendre ceste grosse suye qui est attachée contre la cheminée, la plus dure & seche qui se pourra trouuer, se donnant garde de mesler de la terre auec la suye, qu'il faut bien piller & mettre en pouldre, pour la passer auec vn tamis, & la détremper auec vrine, & vinaigre, y adioustant vn peu de sel commun, ou saulmure, qui est sel fondu, & détremper tout ensemble, se prenant garde d'y mettre trop d'vrine, & vinaigre, l'y mettant peu à peu, & tousiours mesler & broyer fort, & par ce moyen il n'y en entrera que fort peu pour détremper vostre suye : car tant plus vous meslerez & broyerez, & plus la suye deuiendra liquide, & n'y faudra gueres de vinaigre, ny vrine à la détremper, faut qu'elle soit liquide comme moustarde.

Apres que vous aurez ainsi détrempé vostre suye, vous prendrez du vinaigre, & sel meslé, auec lequel vous frotterez & ecurerez vos limes, auec la main, ou liage, pour en oster la graisse que l'on met dessus pour les tailler : estant bien desgraissées & frottées auec vostredit vinaigre & sel, vous les frotterez en apres auec vostre suye ainsi détrempée, & la ferez entrer en toutes les tailles des limes, & les en couurirez: en apres vous les mettrez dans vn pacquet de fer, tuilles creuses, ou autre chose, à faute de pacquet on en pourra faire de terre franche battuë, comme pour brazer, & mettrez lesdites limes dans vostre pacquet auec la suye, lict sur lict, y mettant au milieu du pacquet vn canon de fer, ou de papier, de la longueur desdites limes, auec vne esprouuette, qui est vne petite verge de fer qui entre dans ledit canon, que vous tirerez alors que vous iugerez que vos limes seront à peu pres chaudes, & mettrez ainsi toutes vos limes dans le pacquet, les couurant auec vostre suye. Lors qu'elles seront toutes mises dans le pacquet auec la suye vous les serrerez ferme auec vn linge, qu'il faut mettre dans ledit pacquet auant que d'y mettre les limes, à fin que vous puissiez aysement serrer toutes lesdites limes auec la suye, les serrant auec vne ficelle par dessus. Estant bien liées & serrées, vous couurirez le tout de bonne terre franche, battuë comme pour braser, en façon qu'icelles limes ne puissent prendre vent. Puis les mettrez chauffer auec du charbon de bois, dans vn fourneau à vent, fait de tuffeau, brique, ou autre chose semblable : les laissant tant chauffer qu'elles soient de couleur de cerise rouge, & vn peu dauantage : comme

si vous vouliez tremper de l'acier, & faire ferremens à trauailler à la terre : ce que pourrez sçauoir par le moyen de vostre verge de fer, ou esprouuette, en la tirant doucement du canon.

Les limes menuës faictes de fer, se doiuent chauffer, & tremper plus chaudes que si elles estoient vieilles, ou retaillées pour la seconde ou troisiesme fois, ou que si elles estoient faictes d'acier.

Lors que vous verrez qu'elles seront assez chaudes, vous les ietterez dans quelque vaisseau plein d'eau de fontaine, ou de puits, la plus froide y vaut le mieux. Si les limes se courbent à la trempe, vous les pourrez redresser les plyant doucement dans l'eau, auparauant qu'elles soient du tout froides, & auant que de les en oster. Si vous attendez à les redresser apres qu'elles seront seiches, vous les casserez en les redressant.

Apres qu'elles seront froides vous les nettoyerez, & ecurerez auec charbon de bois, ou liage, pour en oster la crasse, & suye qui demeure dans la taille. Estant ainsi nettoyées, vous les mettrez secher deuant le feu, tant qu'elles soient bien chaudes, & que toute l'humidité soit euaporée. Puis vous les mettrez en quelque casse, ou coffre, auec du son de fourment, lict sur lict, pour les garder de la roüille.

Si ce sont limes douces, faudra les enuelopper ou entourer auec du papier huilé, de peur que la fleur qui est dans le son, n'entre dans les tailles d'icelles.

Autre trempe pour les petites limes, tarraux, ou fillieres.

SI vous voulez tremper petites limes, tarraux, fillieres, ou autre chose semblable, n'estant pas necessaire d'estre si dures & roides que les precedentes.

Prenez vieilles sauattes, ou soulliers, que vous lauerez & nettoyerez, pour en oster la terre : puis vous les ferez brusler dans le feu, & pillerez promptement, autrement elles deuiendroient incontinent en cendre : estant reduites en pouldre, vous la passerez par vn tamy, & la détremperez auec vinaigre, ou vrine, ou des deux ensemble : y adioustant vn peu de suye de laquelle i'ay parlé. Puis vous mettrez vos limes en pacquet, en façon qu'elles ne puissent prendre vent : puis les ferez chauffer, & ietterez dans de l'eau froide, comme les precedentes. Que si elles se gauchissent, ou enuoillent à la trempe, vous les redresserez tout de mesme.

Notez que si vous les battez bien à froid auant que de les tailler, ny tremper, elles s'en redresseront encores mieux : principallement les limes à fendre.

On fait encores des trempes de plusieurs & diuerses sortes, que ie n'ay voulu enseigner, pour n'estre si asseurées & faciles à faire, & auec peu de fraiz comme celles-cy.

De Serrurier.

CHAPITRE LXIX.

Machine à tailler limes, respondant à la figure 65.

IVSQVES icy il me semble auoir à peu pres mis en auant les principalles pieces dépendantes de nostre Art, & concernans l'apprentissage d'iceluy: mais i'eusse creu ne m'estre entierement acquitté de mon deuoir à l'endroit des apprentifs, & desireux de cest art, lesquels i'ay entrepris d'enseigner, & instruire en ce traicté (si apres leur auoir monstré à forger, limer, & tremper plusieurs choses) i'eusse manqué à leur communiquer vne machine, aussi gentille, qu'vtile, & commode à tailler des limes, & ce beaucoup mieux, plus proptement, & sans comparaison, auec moins de coust, & de trauail.

Or pour faire ceste machine, il faut premierement sçauoir, qu'en cecy il n'est question que de faire leuer le marteau, & faire (à mesure qu'il frappe) aduancer la lime petit à petit, pour estre taillée par le ciseau, qui fait ressort au dessous du marteau, cela se fait en ceste façon.

Faictes vne casse de bois assez grande, & quarrée, neantmoins plus longue que large, ainsi qu'elle se void fermée en A. B. & ouuerte en C. D. & percée par les deux bouts C. D. Vous ferez passer vne cramaillere de fer C. D. à laquelle y ayt de petits crans, à fin que la rouë E. venant à tourner, elle puisse aduancer. Or la rouë E. se tourne en ceste façon, il y aura premierement par le dehors de la casse, au bout de l'essieu de la rouë E. vne autre, qui se void par le dehors F. laquelle vous ferez tourner par le moyen de la maniuelle mise à l'autre bout de la casse. L'arbre de ceste maniuelle sera percé dans le bout en plusieurs endroits, tousiours en esloignant du centre, à fin de prendre vne, ou plusieurs dents, selon les limes que taillez douces, ou rudes, perçant tous ces trous au costé du centre, & que le folliot qui se void par dehors en S, puisse accrocher, & esloigner par son mouuement: & ainsi faire tousiours la rouë F. aduancer d'vne, deux, ou trois dets, selon que le folliot sera reculé du centre de l'essieu, & quand & quand la rouë de dedãs la casse E. tournera quelque peu, & par ce moyen s'aduancera tant soit peu la cramaillere C. D. laquelle a dans le bout vne tenaille à vis, où doit estre mise la lime M. qui s'aduancera petit à petit, comme la cramaillere, & pour tenir la rouë de dehors F. asseurée, il y aura des deux costez d'icelle, deux autres folliots ou gachettes I. N. qui l'empescheront de retourner, & la retiendront en raison.

150 Ouuerture de l'Art

 Iusques icy i'ay enseigné le moyen de faire aduancer la lime sous le marteau, mais pour le faire leuer, vous y procederez en ceste façon. Il y aura à vostre casse deux posteaux O. P. par lesquels vn essieu passant, tiendra vostre marteau en balance: tellement qu'il ne restera qu'a faire leuer le marteau en ceste façon. Au fond de la casse il y aura vne bande de fer Q. R. au bout de laquelle Q sera vne corde, ou couroye, pour venir prendre la queuë du marteau S en sorte que la croysée T. qui est dans l'essieu de la manuelle G venant à tourner, passera de chacun de ses bras sur la bande Q. R. & ainsi tirera quand & soy la queuë du marteau, & le fera leuer. Et par ce que le poids du marteau ne seroit assez pesant, vous aurez au fond de la casse vne autre bande X. Y. qui aura vne corde dans le bout, qui se viendra attacher au manche du marteau en V. à fin que faisant ressort, elle puisse faire tomber le marteau auec plus grande roideur sur le ciseau Z.

De Serrurier. 151

LXV. FIGVRE. *Machine à tailler limes.*

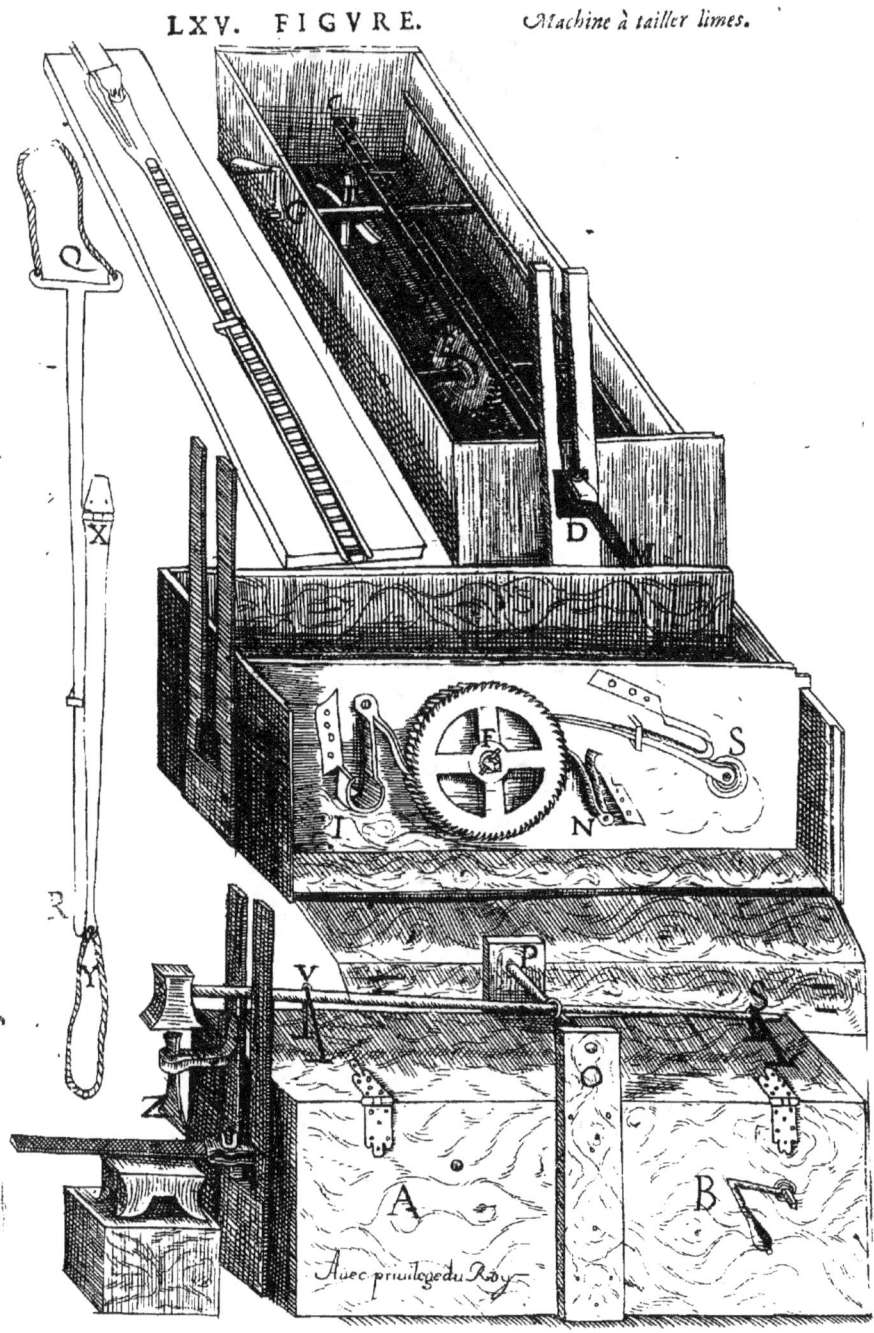

Auec priuilege du Roy

Ouuerture de l'Art

AVX LECTEVRS
ET COMPAGNONS SERRVRIERS.

VOYLA, Messieurs, nuëment, simplement & sans fard, ce que i'auois à vous communiquer touchant la methode de proceder à l'apprentissage de nostre Art. Car pour vne infinité d'autres pieces qui en dépendent, i'eusse esté démesurement long, si ie les eusse voulu toutes exprimer. Outre qu'il m'a semblé plus à propos de les supprimer, tant par ce que ie suis asseuré, que quiconque fera bien celles que i'ay monstrées, viendra facilement à bout des autres, les plus difficiles : que par ce que d'icelles s'en pourra inuenter vne infinité d'autres, toutes diuerses, selon l'industrie du Serrurier experimenté. I'ay icy procedé auec toute sincerité, poussé du seul desir de vous ayder & soulager : & bien que ce discours ne soit enflé, & fardé de circuits, & ornemens de paroles curieusement recherchées : neantmoins cognoissant bien que vous n'ignorez pas, que ce n'est pas aussi ce que ie pretends en ce traicté : ains seulement faire entendre, le moins mal qu'il m'est possible, ce que ie vous communique : ie me promets de vostre candeur, que vous approuuerez aussi fauorablement le trauail que i'ay suby pour vostre soulagement, que de bon cœur, & de bonne volonté ie l'ay entrepris.

FIN.

www.ingramcontent.com/pod-product-compliance
Lightning Source LLC
Chambersburg PA
CBHW071543220526
45469CB00003B/907